U0010134

MONCEAU FLEURS──監修

游韻馨──譯　陳坤燦──審定

花藝植物

全圖鑑

晨星出版

審定序

掬水月在手　弄花香滿衣

學習園藝、栽培花草三十幾年來，也曾有段年少時間與切花花材朝夕相處。

當時剛退伍，一時還很茫然不知道要做什麼，經過朋友介紹就到當時位在濱江街的台北花市工作。大清早四點多上班，將老闆在拍賣場標得的百合、康乃馨、菊花等各種切花花材，稍做整理後裝桶吃水，準備花販、花店的批貨與一般客人來採買，中午休市將賣剩的花再做整理後送入大冰庫冷藏，隔天再拿出來賣。這樣日復一日，累積足夠判斷花材品質、新鮮度與處理花材的經驗知識，兩年後自認有了這些後盾，就信心滿滿地開了花店。

花店工作似乎是充滿浪漫遐想的職業，但其實不盡然。從花材的選購、枝葉整理、吸水處理、花藝設計、商品遞送等，樣樣不輕鬆且需要很多專業知識與歷練。幸好我有之前的花市工作經驗可以應付，若是只學過花藝設計就想要進入這門行業的新手，就得有本好用的工具書協助解決這些問題。這本書的編排清晰美觀，資訊完整豐富，而且有提示花材處理的重點，不只花卉相關人士必備，一般想買鮮花妝點生活的愛花人，也都可以用得上書中的內容。

使用花卉為工作素材的行業雖然辛苦、忙碌，但是看到人們接受我們精心製作的花束、花禮的快樂、感動瞬間，一切的付出都值得了。有人說花店是個傳遞幸福與關懷的地方，一點都不為過。現在我栽得滿園花，時時剪下園中花卉妝點家裡，花材處理仍是年輕時熟習的技巧，希望藉由這本書，能促使讀者也能有用花的習慣，在簡單的手綁花束、缽花小花藝作品，甚至辦公桌插上一枝花都好，不覺得有花在的地方就有溫馨療癒的感覺嗎？

園藝研究家・愛花人集合版主

陳坤燦

推薦序

我是一個專職的花藝工作者，一直以來在市場買鮮花是靠時間累積經驗，回想起剛開始學習時，常常會到市場購買不同品種與顏色的切花或盆栽，回工作室抱著投石問路的想法看看花能撐多久，也試過各種盆栽看能否拿來插花，有些材料剪下來根本不能吸水，有些則需要經過特殊處理才能使用，說是大海撈針似的也不為過。

從事花藝教學近二十年，想跟學生有系統的分享花藝植物，卻苦於不知從何說起。坊間不乏介紹花藝植物這類型的書籍，但值得推薦是因為這本書不僅將市場中販售的常見花藝植物依據花色做了書眉分類，並有系統的將植物分類、原產地等資訊清楚標示，這也提供給想運用該類花材來作設計的工作者參考，難能可貴的是還詳細說明該花材的保鮮期及保鮮方法，並把容易發生垂頸的花材在注意事項裡作提示。

本書大方分享許多應該是資深花藝老師才清楚掌握的經驗，不僅大大節省花藝愛好者與花藝設計專業人員摸索花藝植物的時間，更是花藝工作者不可或缺的一本實用工具書，值得推薦給花藝愛好者或未來想從事花藝工作的初學入門者，相信它能讓您應用花藝材料的基礎功力大增，值得大推。

台中市花藝設計協會 理事長
台灣花店協會 常務理事
儷景景觀設計有限公司 總監
燁陽花草藝術工坊 設計總監
美國花藝設計學院指定花藝植生設計、花藝結構組合盆栽、植物設計指定教授

3

序

認識更多花卉，
建立美好關係！

好想認識更多花卉！

如果你也這麼想，這是為你寫的書。

一年四季，花店與展示櫃隨時
陳列著各式各樣的當季花卉。

不只是經典的玫瑰花、鬱金香與康乃馨，
還有孩提時代在草原上玩耍時看到的花，真令人懷念啊！

不僅如此，別人送我們的花束中，也有平時難得見到的花。

你知道幾種花的名稱？

只要一朵花就能平靜我們的心靈，
為生活增添活力。

不只是特殊節日，不妨在日常生活中
裝飾花朵，輕鬆享受花卉之美。

為了實現有花相伴的生活，首先要記住花的名稱，熟悉其性質與特徵。

本書能幫助你熟識花卉，更親近花卉。

如果在花店發現不知名的花材，請務必翻閱本書。

本書刻意省略一般植物圖鑑常見的學術解說，從引人入勝的角度

介紹花材事與花藝裝飾的祕訣。

若想描繪花朵或從事花藝裝飾設計，本書刊載的花朵整體照與細部特寫照片，絕對能讓你事半功倍。

裝飾與欣賞花朵沒有制式規定，無須學習花道或插花術，只要有一顆「愛花」的心就夠了。

衷心希望你能認識更多花卉，打造屬於你的「有花生活」。

5

花材說明

解說花材性質與特徵、名稱由來、插花技巧等。針對個別花材，說明各部位重點。

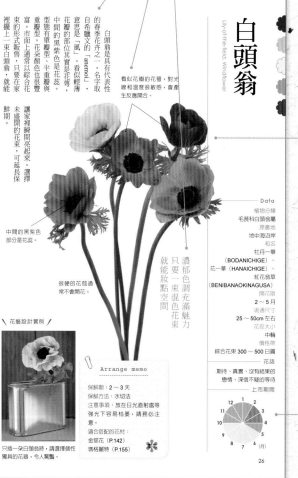

看似花瓣的花萼，對光線和溫度很敏感，會產生反應閉合。

白頭翁

Lily-of-the-field, Windflower

白頭翁是具有代表性的春季花卉之一，名字取自希臘文的「anemoi」，意思是「風」。看似輕薄花瓣的部位其實是花萼，中間的黑紫色是花蕊。型態有單瓣型、半重瓣型、重瓣型。花朵顏色也很豐富。市面上通常以綜合花束的形式販售，只要在家裡擺上一束白頭翁，就能讓家裡瞬間亮起來。選擇未盛開的花束，可延長保鮮期。

中間的黑紫色部分是花蕊。

很硬的花苞通常不會開花。

Data

植物分類
毛茛科白頭翁屬
原產地
地中海沿岸
和名
牡丹一華
（BODANICHIGE）、
花一華（HANAICHIGE）、
紅花翁草
（BENIBANAOKINAGUSA）
開花期
2～5月
流通尺寸
25～50cm 左右
花徑大小
中輪
價格帶
綜合花束 300～500 日圓
花語
期待、真實、沒有結果的戀情、深信不疑的等待
上市期間

濃郁色調充滿魅力
只要一束混色花束
就能妝點空間

只插一朵白頭翁時，請選擇個性獨具的花器，令人驚豔。

Arrange memo

保鮮期：2～3 天
保鮮方法：水切法
注意事項：放在日光直射處等強光下容易枯萎，請務必注意。
適合搭配的花材：
金盞花（P.142）
瑪格麗特（P.155）

花材照片

刊載可看出花材整體模樣的照片。有些花材針對花朵、葉子、花苞等細部刊出特寫照。

上市期間

在市場流通，花店開始販售的時期。受到氣候與地區影響，有時會出現與實際開花期完全不同的狀況。

花材上市月分

盛產月分

26

6

本書將花店販售的花材，
分成「花材」、「枝材」、「果材」、「葉材」四種依序介紹。
「花材」指的是花藝主角，也就是可發揮花的顏色與形狀的品項。
「枝材」則是使用樹枝部分的品項。
「果材」為使用的果實和種子的品項。
「葉材」是花藝配角，亦即使用葉子部分作為陪襯的品項。

英文名稱

介紹美國或英國等英語圈的花材名字。若是日本固有植物，沒有英文名，則以羅馬拼音標記。

花材名稱

非學術上的正式名稱，而是一般花店使用的名字。

別名

在花材名稱下方同時標記花店常用的別名。

花材資訊

植物分類：植物學上的「科‧屬」
原產地：該植物（或原種）首次發現的地區
和名：日本固有稱呼或俗名
開花期：在自然狀態下，日本國內的開花期。各地區可能會有差異。
流通尺寸：市場上流通的常見大小。在花店販售時差異較大。
花（果‧葉）的大小：以花為例，直徑約 2cm 以下者為「小」；5cm 以下者為「中」；5cm 以上者為「大」。不同品種的個體有所差異，此數值為參考值。
價格帶：在花店販售的單枝價格行情。受到時期、流通量、地區與品質影響，價格會有極大落差。

※ 日圓參考匯率：1JPY=0.2813NTD（僅供參考，匯率每日皆有變動）。
※ 台灣花卉行情相關資訊可至農產品批發市場交易行情站查詢。

莧

Amaranthus, Love-lies-bleeding

老槍穀、尾穗莧

花藝設計實例

綠色莧花搭配大量帶著樹葉的花枝，選擇大型花器，展現大方氣韻。

充分發揮
花穗下垂的造型
創造出時尚且
個性獨具的花藝

枝頭綻放滿滿花穗，是秋季最常見的花卉。學名 Amaranthus 源自希臘文「amarantos」，意思是「永不凋謝」。長長的花穗呈繩子狀往下垂的品種稱為「尾穗莧」，「花穗不下垂的品種稱為「千穗莧」，屬於不同品種造型十分特別。插花時不妨善加運用。

往下垂的長長花莖長滿一團團圓花球。花莖容易斷裂，請務必小心處理。

Data

植物分類
莧科莧屬
原產地
熱帶美洲、熱帶非洲
和名
紐雞頭（HIMOGEITOU）、莧（HIYU）
開花期
7～11 月
流通尺寸
80cm～1.5m 左右
花徑大小
小輪（花穗為中、大）
價格帶
200～400 日圓

花語
無須擔心、毅力十足

上市期間

27

Arrange memo

保鮮期：5～7 天
保鮮方法：水切法、水燙法
注意事項：花莖容易斷裂，請務必小心處理。
適合搭配的花材：
火鶴花（P.35）
大麗菊（P.99）

尾穗莧

花語

針對花朵形狀、顏色、香味等意象，或從宗教、歷史意義，網羅自古流傳的「花語」。不同國家的花語會有國情與文化差異。

7

菊花

Mum

日本國內切花生產量第一顧覆供花印象的時尚花種帥氣登場

幾年前提到菊花，一般人都會聯想到供奉佛前的花朵，但最近歐洲改良了許多品種，從這些西洋菊中研發出各種不同的花型，成為花藝設計與花束的最新寵兒。菊花出現在喜慶場合上還不至於失禮，但若是探病送花，就要注意有些人可能感到忌諱，最好盡量避免。
插花時不妨剪短，突顯花朵本身，就能營造出烈的西洋風格。菊花的淡淡清香十分特別。

花朵朝上綻放。

選擇中間部分緊實的花材，保鮮期較長。

Arrange memo

保鮮期：5～7天
保鮮方法：水折法
注意事項：剪刀刀刃不要直接碰觸花蕾，最好在水中用手折斷莖部，幫助吸水。
適合搭配的花材：
東亞蘭（P.83）
百合（P.164）

葉子的外面與裡面，在莖部左右交互生長。

葉子比花朵先枯萎，應適度修剪。

Sei Opera Pink

Data
植物分類
菊科菊屬
原產地
中國
和名
菊（KIKU）
開花期
9～11月
流通尺寸
30cm～1m左右
花莖大小
小、中、大輪
價格帶
100～500日圓
花語
高貴、高潔、清淨、深思熟慮、僅有的愛
上市期間

12 11 10 9 8 7 1 2 3 4 5 6 (月)

56

花色

以花朵圖案標示常見的花卉顏色。排除只在產地少量生產，一般人幾乎買不到的顏色，也不包括染色花材。

● 紅色　　● 藍色
◉ 粉紅色　◉ 綠色
◉ 橘色　　◉ 灰色（銀色）
◎ 黃色　　◉ 褐色
○ 白色　　● 黑色
✾ 紫色

※ 未標示顏色深淺差異。例如深黃色與淺奶油色皆使用同一個花朵　標記。

可製作壓花、壓葉、乾燥花、乾燥花瓣、精油（essential oil）原料的花材，分別以下方圖示標記。

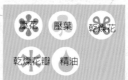

壓花　壓葉　乾燥花

乾燥花瓣　精油

Arrange memo

保鮮期：維持花卉、果實與葉子新鮮狀態的時期，時間長短會受到氣候與擺放位置影響。
保鮮方法：適合該植物的補水保鮮方式。相關方法請參閱 P.276 詳細解說。
注意事項：插花擺飾時的重點。
適合搭配的花材：適合搭配，妝點居家風格的推薦花材。

以目錄形式詳細介紹十七種最受歡迎的切花，包括市場上人氣最高的品種和最新品種。介紹篇幅皆超過一頁，請務必詳細參考花型、花色與開花方式。

※ 由於花卉品種隨時都會改變，有些品種可能過了一段時間就停售。

菊花品種目錄

這款也是「Anastasia」系列的「粉紅色」。不同顏色給人不同印象。

顛覆菊花印象的全新「Anastasia」系列「青銅」品種。

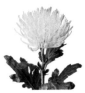
細花瓣朝上綻放的「Anastasia Dark Lime」。

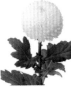
白色花朵呈乒乓型的「Ping Pong Super」。

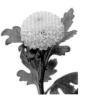
乒乓型「Sei Piaget Yellow」，明亮的黃色充滿活力。

花瓣密密麻麻，宛如大麗菊的大紅色「Velludo」。

花藝設計實例

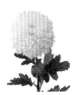
日中透出米黃色的微妙色調大受歡迎。「Sei Opera Beige」。

將乒乓型菊花剪短，放滿黃銅花器的開口，營造東方氣息。

花藝設計實例

利用照片介紹以該花材設計花藝裝飾的範例，不妨參考花器選擇、插花技巧與花材組合等元素。

目次
Contents

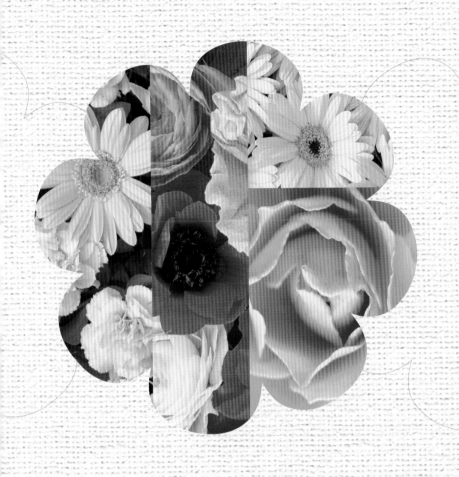

花材篇

冰島罌粟

Iceland poppy

市面上常見的罌粟花幾乎都是「冰島罌粟」，一到寒冬季節就可在花店看到冰島罌粟。蜿蜒生長的花梗前端，長著帶毛的圓形花苞。低著頭的花苞陸續抬起頭來，宛如皺紋紙的四片花瓣從中探出，將花苞一分為二。

一般花店販售的罌粟花束會結合不同顏色的花朵，不妨突顯花梗的蜿蜒曲線，無須搭配其他花卉。此外，冰島罌粟的花朵較大，經常成為繪畫或手工藝創作的題材。

花莖與花苞
長滿細毛。

購買時，選擇花
苞（含苞待放）
較多的花材。

莖部蜿蜒生
長，呈現曲
線之美。

圓形花苞
一分為二
皺皺的花瓣
就會開展

\ 花藝設計實例 /

將綜合花束放入簡單的玻璃
花器，在另一個花器裡插上
風信子，一起放在桌邊裝飾。

Arrange memo

保鮮期：3～5天
保鮮方法：水切法、水燙法
注意事項：由於莖部容易腐爛，
請務必勤於修剪根部並換水。
花苞外皮會剝落，也要勤於清
理。

適合搭配的花材：
鋼草（P.237）
百部（P.259）

──── Data ────

植物分類
罌粟科罌粟屬
原產地
西伯利亞以外的
亞洲大陸北部
和名
西伯利亞雛罌粟
（SIBERIAHINAGESHI）、
虞美人草（GUBIJINSOU）
開花期
2～5月
流通尺寸
30～50cm 左右
花徑大小
中、大輪
價格帶
綜合花束
300～500 日圓

──── 花語 ────

忍耐、安慰、忘卻

──── 上市期間 ────

鳶尾花

Iris

一般花店販售的「鳶尾花」多為照片中的「荷蘭鳶尾花」。這是在荷蘭加上葉片線條，外型極似花菖蒲，適合與枝材搭交配而成的球根型態鳶尾配，製作帶有日本風味的花，花瓣基部還有黃色斑花藝設計。

點，是其最大特色。帥氣話彩虹女神的名字。的花型與直挺挺的花莖，「伊麗絲」，取自希臘神

Iris 的拉丁讀法為

Data

植物分類
鳶尾科鳶尾屬
原產地
歐洲、地中海沿岸
和名
和蘭文目
（ORANDAAYAME）、西
洋菖蒲（SEIYOUAYAME）
開花期
4～5月
流通尺寸
50～70cm 左右
花徑大小
中、大輪
價格帶
150～300 日圓

花語
消息、好消息、戀愛的訊息

上市期間

大輪花瓣的基部有黃色斑點。

選擇葉片飽含水分，看起來直挺挺的枝條。

顏色與姿態令人聯想起花菖蒲最適合做成和風花藝

Arrange memo

保鮮期：3～7 天
保鮮方法：水切法
注意事項：花苞淋水可能不會開花，要特別小心。
適合搭配的花材：
飛燕草（P.107）
雪柳（P.202）

＼ 花藝設計實例 ／

只用鳶尾花做花束也令人印象深刻。使用與花朵同色的拉菲草固定花束，增添特色。

「Agapanthus」是由希臘文的愛「agape」與花「anthus」二字所組成，長長的花梗前端放射狀地綻放著三十到五十朵小花，有單瓣型與重瓣型兩種。百子蘭的花苞必須照射陽光才會開花，未受日照很可能直接凋謝，請務必特別注意。藍色與紫色的花帶有細長形花蕊與花瓣，給人清爽印象。以百子蘭插花時，不妨善用其纖長的花莖線條，營造簡潔風格。適合運用在日式與西式的花藝裝飾之中。

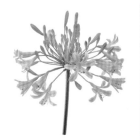

許多小花呈放射狀綻放。

充滿清爽感的藍色花朵。

開花時花朵朝下的品種居多。

日式與西式花藝兩相宜
插花時務必善用其花莖線條

—— Data

植物分類
百合科百子蘭屬
原產地
南非
和名
紫君子蘭
（MURASAKIKUNSHIRAN）
開花期
5〜8月
流通尺寸
30〜80cm 左右
花徑大小
小輪
價格帶
200〜400 日圓
—— 花語
戀愛降臨、愛情來了
—— 上市期間

\ 花藝設計實例 /

Arrange memo

保鮮期：5〜7 天
保鮮方法：水切法
注意事項：不喜陰暗處，務必放在日照充足的明亮場所。
適合搭配的花材：
西洋松蟲草（P.86）
玫瑰（P.124）

為了突顯百子蘭的長莖線條，可在低處裝飾玫瑰或西洋松蟲草，擺放在桌上。

12 11 10 9 8 7 6 5 4 3 2 1 （月）

紫花霍香薊

Flossflower

花瓣如絨毛的小花集結成一顆小球，由於花朵顏色鮮豔持久，因此學名Ageratum源自希臘文「a geras」，取其「不老化」之意。市面上最常見的是藍色花與紫色花品種，外型長得像縮小的薊，和名也是「霍香薊」。

霍香薊不耐潮溼，澆花時請務必避開花苞與花朵。合當成花藝設計的配角。和氣息與鮮豔色調，最適帶有柔

花瓣如絨毛的小花集結成一顆小球，由於花朵顏色鮮豔持久，因此學名

1～2cm 的小花一齊綻放，顏色持久鮮豔。

Data

植物分類
菊科霍香薊屬

原產地
中美洲熱帶地區

和名
霍香薊（KAKKOUAZAMI）

開花期
5～10月

流通尺寸
20～60cm 左右

花徑大小
小輪

價格帶
150～250日圓

花語
信賴、開心的日子

上市期間

＼ 花藝設計實例 ／

將霍香薊剪短，插在迷你壺裡，展現出隨意自然的感覺。

Arrange memo

保鮮期：5～7天
保鮮方法：水切法、水燙法
注意事項：不耐潮溼，請放在通風良好的明亮場所。花苞時容易凋萎，請務必小心保護。
適合搭配的花材：
歐洲莢蒾（P.94）
洋桔梗（P.111）

葉片太多時要先去除再使用。

絨毛般的可愛小花最適合當成花藝裝飾的配角

繡球花

Hydrangea

提到繡球花，一般人都會認為它是梅雨季節開的花。但最近有愈來愈多顏色和種類，一年四季都能在市面上買到。除了比例最高的藍色系或粉紅色系「洋繡球」之外，還有在枯萎狀態下販售、帶有復古色調的「秋色繡球花」，花朵呈金字塔型生長的「水無月」等品種最為人所熟知。繡球花看似由一堆小花集結而成，事實上，那些看起來像花的部位是花萼。無論用來插花或做成花束主角，都能填滿花朵之間的縫隙，增添豐富感。不適合澆水，不妨灼燒切口或在切口做十字切，有助於延長花卉保鮮期。

看起來像花的部位是花萼。

吸水性不佳，請務必事先處理。

看起來像花的部位其實是花萼
可當成花藝裝飾的主角
也可當成配角

—— Data

植物分類
繡球花科繡球屬
原產地
日本、東亞
和名
紫陽花（AJISAI）、七變化（NANAHENGE）
開花期
5～7月
流通尺寸
40～80cm 左右
花徑大小
小輪（以花序來說算大）
價格帶
400～3000 日圓
—— 花語
性情不定、見異思遷、冷酷、變節、你好冷漠
—— 上市期間

Arrange memo

保鮮期：5天～2週
保鮮方法：水切法、火炙法、基部剪口法
注意事項：容易垂頸，應讓花材確實吸水再插花。
適合搭配的花材：
海芋（P.52）
洋桔梗（P.111）

乾燥花

花藝設計實例

在大型玻璃碗裡倒入淺淺的水，放入剪短的秋色繡球花，使其浮在水面，欣賞微妙色調。

\ 花藝設計實例 /

與雅緻的海芋和洋桔梗一起做成圓形花飾，利用細長形植物增添動感。

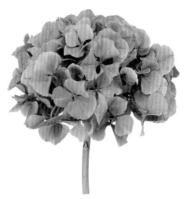

在枯萎狀態下販售的「秋色繡球花」，帶有獨特的綠紫色漸層色調。

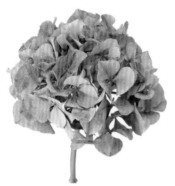

綠色到粉紅色的漸層色調絕美獨特，這款「秋色繡球花」可創造時尚的花藝作品。

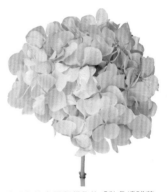

淺綠色給人柔和印象的「秋色繡球花」，與白色花朵搭配也很美麗。

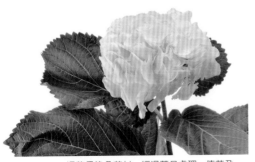

這款是染色花材。經過藥品處理，使花朵變成黃色。葉片為自然狀態。

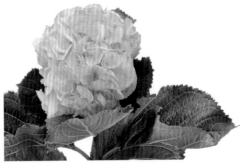

最近市面上也出現了染成鮮豔橘色的花材。

安娜貝爾繡球花

Hydrangea "Anabelle"

這是繡球花的品種之一，比起一般的繡球花，每朵花的大小更纖細，葉片與莖部也更精緻。大量小花集結成十五公分左右的毛球造型，隨著開花期推移，花朵會從綠色轉變成淺綠色、奶油色，最後變成純白色。這個過程展現出無可言喻的高雅氣質。

安娜貝爾的花語是「毫無保留的愛」，是繡球花族群中難得的好花語，許多人將它做成花束送禮。

開花之後，花朵會逐漸從綠色轉變成淺綠色，最後變成白色。

葉子比一般繡球花更薄更小。

開花之後
花朵顏色會逐漸
從綠色轉為純白色

Data

植物分類
繡球花科繡球屬

原產地
北美洲

和名
美國糊之木
（AMERIKANORINOKI）

開花期
5～7月

流通尺寸
40～80cm 左右

花徑大小
小輪（以花房來說算大）

價格帶
500～1,000 日圓

花語

毫無保留的愛

上市期間

Arrange memo

保鮮期：5～7 天
保鮮方法：水切法、火炙法、根部剪口法
注意事項：容易垂頸，應讓花材確實吸水再插花。
適合搭配的花材：
刺芹（P.41）
燈台躑躅（P.191）

翠菊

China aster

翠菊有許多品種，有簡樸的單瓣型、華麗的大輪重瓣型、半重瓣與乒乓型等，不只種類豐富，顏色也很多樣，從原色到中間色都有。

在過去，翠菊是日本最常見的供佛花，中元節與掃墓時日本人都會供奉。

翠菊。近來翠菊出了許多帶有西式風格的品種，成為花藝與花束的常用花材。細長的枝頭綻放著分枝生長的花朵，可剪下想要的部分使用。先剪掉多餘的葉子再插花。

品種豐富，有各種顏色、形狀與大小剪下花朵部分，創造各式花藝作品

剪掉不會開花的花苞，可延長保鮮期。

吸水性佳。

蝦夷菊

Data

植物分類
菊科翠菊屬

原產地
中國北部

和名
蝦夷菊（EZOGIKU）

開花期
5～7月

流通尺寸
30～80cm 左右

花徑大小
小、中輪

價格帶
100～300 日圓

花語
信任的心、美麗的回憶、共鳴、變化

上市期間

Arrange memo

保鮮期：5～7 天
保鮮方法：水切法
注意事項：由於葉子容易枯萎，盡可能先剪掉不要的葉子。
適合搭配的花材：
花蔥（P.30）
香豌豆（P.84）

\ 花藝設計實例 /

切掉觀賞用南瓜的頂部，裡面塞入吸水海綿。剪下翠菊的花朵部分，放入南瓜中，打造圓形花藝。

泡盛草

Perennial spiraea

花藝設計實例

在霧面質感的金屬花瓶中，放入粉紅色泡盛草，不搭配其他花材，充分突顯其自然姿態。

細長莖部前端聚集無數小花，看來像是蓬鬆的泡沫般，因此日本人將它取名爲「泡盛草」。最常見的切花品種是日本山野草「泡盛升麻」與中國「落新婦」交配成的花材。自然散發出的日式風情惹人憐愛。柔和自然的印象適合西式與日式花藝，最近還出現了繽紛的染色花材。

善用蓬鬆的花穗
打造自然的
野草風設計

小花如泡沫般
蓬鬆地綻放。

莖部細長，如
樹木般堅硬。

Data

植物分類
虎耳草科落新婦屬

原產地
中亞、北美洲、日本

和名
泡盛草
（AWAMORISOU）、乳茸
刺（CHIDAKESASHI）

開花期
5～7月

流通尺寸
40～80cm 左右

花徑大小
小輪

價格帶
150～300 日圓

花語
戀情降臨、隨心所欲、自由

上市期間

乾燥花

Arrange memo

保鮮期：5～7 天
保鮮方法：水切法、水燙法、火炙法
注意事項：放在吹風處容易垂頸，請務必特別注意。
適合搭配的花材：
風鈴草（P.54）
西洋松蟲草（P.86）

12 1 2
11 3
10 4
9 5
8 7 6
(月)

24

大星芹

Masterwort

帶有粗糙質感的花朵
最適合做成
壓花與
乾燥花

如星星綻放的花萼是其最大特色，中間包裹著呈半圓形放射的無數小花。花名取自希臘文的星星「Astra」。自然的模樣適合搭配任何花材，但因為具有獨特氣味，使用時要特別注意。花梗柔軟，花朵容易朝下開放。先做好水切處理再插花，也很適合製成乾燥花。

Data

植物分類

繖形科星芹屬

原產地

歐洲、西亞

和名

—

開花期

5 ～ 9 月

流通尺寸

30 ～ 60cm 左右

花徑大小

小輪

價格帶

150 ～ 300 日圓

花語

愛的渴望

上市期間

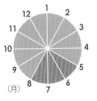

莖部相當柔軟，請務必小心處理。

Arrange memo

保鮮期：5 ～ 7 天
保鮮方法：水切法、水燙法
注意事項：容易垂頸，應讓花材確實吸水。
適合搭配的花材：
斗篷草（P.31）
翠珠花（P.146）

 壓花　 乾燥花

開花時，星型花萼包裹著中間的小花。

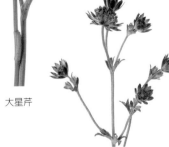

大星芹

大星芹羅馬

＼ 花藝設計實例 ／

在潔淨的白色水壺裡，隨意放入大星芹與斗篷草。

白頭翁

白頭翁是具有代表性的春季花卉之一，名字取自希臘文的「anemoi」，意思是「風」。看似輕薄花瓣的部位其實是花萼，中間的黑紫色是花蕊。型態有單瓣型、半重瓣與重瓣型，花朵顏色也很豐富。市面上通常以綜合花束的形式販售，只要在家裡擺上一束白頭翁，就能讓家裡瞬間亮起來。選擇未盛開的花束，可延長保鮮期。

看似花瓣的花萼，對光線和溫度很敏感，會產生反應閤合。

中間的黑紫色部分是花蕊。

很硬的花苞通常不會開花。

濃郁色調充滿魅力
只要一束混色花束
就能妝點空間

Data

植物分類
毛莨科白頭翁屬

原產地
地中海沿岸

和名
牡丹一華（BODANICHIGE）、
花一華（HANAICHIGE）、
紅花翁草（BENIBANAOKINAGUSA）

開花期
2～5月

流通尺寸
25～50cm 左右

花徑大小
中輪

價格帶
綜合花束 300～500 日圓

花語
期待、真實、沒有結果的戀情、深信不疑的等待

上市期間

\ 花藝設計實例 /

只插一朵白頭翁時，請選擇個性獨具的花器，令人驚豔。

Arrange memo

保鮮期：2～3 天
保鮮方法：水切法
注意事項：放在日光直射處等強光下容易枯萎，請務必注意。

適合搭配的花材：
金翠花（P.142）
瑪格麗特（P.155）

莧

老槍穀、尾穗莧

Amaranth, Love-lies-bleeding

枝頭綻放滿滿花穗，是秋季最常見的花卉。學名 Amaranthus 源自希臘文「amarantos」，意思是「永不凋謝」。長長的花穗呈繩子狀往下垂的品種稱爲「尾穗莧」，花穗不下垂的品種稱爲「千穗莧」，屬於不同品種。花穗下垂的品種造型十分特別，插花時不妨善加運用。

花藝設計實例

綠色莧花搭配大量帶著樹葉的花枝，選擇大型花器，展現大方氣質。

充分發揮
花穗下垂的造型
創造出時尚且
個性獨具的花藝

往下垂的長長花莖長滿一團團花球。花莖容易斷裂，請務必小心處理。

Data

植物分類
莧科莧屬

原產地
熱帶美洲、熱帶非洲

和名
紐雞頭（HIMOGEITOU）、莧（HIYU）

開花期
7〜11 月

流通尺寸
80cm〜1.5m 左右

花徑大小
小輪（花穗爲中、大）

價格帶
200〜400 日圓

花語
無須擔心、毅力十足

上市期間

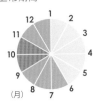

Arrange memo

保鮮期：5〜7 天
保鮮方法：水切法、水燙法
注意事項：花莖容易斷裂，請務必小心處理。
適合搭配的花材：
火鶴花（P.35）
大麗菊（P.99）

乾燥花

尾穗莧

孤挺花

Amaryllis, Barbados lily, Knight's star lily

長長的花梗前端，綻放著幾朵宛如百合的華麗花朵。除了令人印象深刻的大輪種與重瓣型品種之外，最近還出現了中輪種且花瓣較細的種類。有些品種會散發甘甜香氣。由於莖中空，很容易折斷，請務必特別小心。莖部折斷的花，不妨用來製作美麗的花飾或花束。

最適合當成設計主角

花梗中空

處理時請小心

花莖前方綻放著幾朵花。

莖部為中空狀，容易折斷。

紅獅

\ 花藝設計實例 /

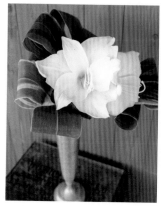

將白色孤挺花剪短，以摺成圓形的蜘蛛抱蛋妝點花朵周圍。

Data

植物分類
石蒜科孤挺花屬

原產地
南美洲

和名
咬溜吧水仙
（JAGATARASUISEN）

開花期
3～7 月

流通尺寸
40～80cm 左右

花徑大小
中、大輪

價格帶
500～1,800 日圓

花語
驕傲、美好、羞怯、極致的美、多話、強烈的虛榮心

上市期間

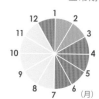

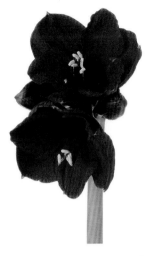

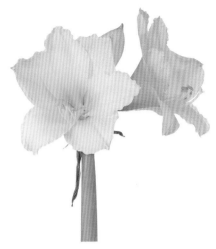

單瓣型大輪種，綻放絲絨般
花瓣的「黑天鵝」。

綻放雪白花朵的「聖誕禮物」。

\ 花藝設計實例 /

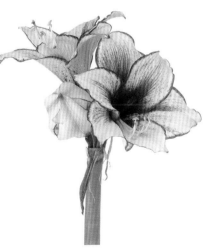

在大型玻璃花瓶裡，放入水與姬蘋果。讓姬蘋
果發揮花留的作用，插入長長的孤挺花。

粉紅色與白色的雙重色調展現
奢華感的「魅力四射」。

花蔥

Allium

剪掉莖部可聞到蔥的香味
善用花莖線條
創造躍動感十足的花藝作品

蔥是蔥屬的代表性植物，切開花莖可以聞到蔥特有的味道，是其最大特色。送人時要特別注意。

蔥屬花卉的種類繁多，包括照片裡的「紙花蔥」、細莖蜿蜒生長的「丹頂蔥」，以及宛如大型聚繖花序的「大花蔥」，以上都是最受歡迎的切花種類。保鮮期長，吸水性佳，可善用其花莖線條，打造獨特花飾。

20～30朵純白小花呈放射狀綻放。

有些花材在栽培階段刻意讓莖部彎曲生長，莖部容易折斷，請務必小心注意。

Arrange memo

保鮮期：7天～3週（依種類不同）
保鮮方法：水切法
注意事項：花莖容易斷裂，請小心處理。
適合搭配的花材：
香豌豆（P.84）
鬱金香（P.101）

\ 花藝設計實例 /

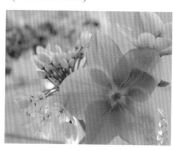

紙花蔥

「丹頂蔥」。名稱取自花朵上方的顏色，細細的花梗蜿蜒生長。

如不小心折斷莖部，不妨剪短裝飾。搭配綠色的聖誕玫瑰。

Data

植物分類
石蒜科蔥屬
原產地
地中海沿岸、中亞
和名
花蔥（HANANEGI）
開花期
4～6月、10～11月
流通尺寸
50cm～1m左右
花徑大小
小輪
價格帶
150～500日圓

花語

無限悲傷、正確的主張、堅強的心、夫妻圓滿

上市期間

12 1 2 3 4 5 6 7 8 9 10 11 (月)

30

斗篷草

Lady's mantle

整體呈現明亮的黃綠色
是最好的花藝配角
可突顯主角花材的特性

在分岔的細花梗上，長滿黃色小花。葉片顏色也很明亮，整體呈現明亮的黃綠色，設計成花藝作品時可當襯葉使用，充分突顯其他花材的特性。無論是送禮的花飾或花束，都能增加作品的分量感，十分推薦。由於斗篷草的花不耐悶熱，很容易變黑，請務必擺放在通風良好的地方。由於葉片形狀令人聯想起聖母的斗篷，英文名才取為「Lady's mantle」。

Data

植物分類
薔薇科斗篷草屬

原產地
歐洲東部、安那托利亞

和名
西洋羽衣草
（SEIYOUHAGOROMOSOU）

開花期
5～6月

流通尺寸
30～50cm左右

花徑大小
小輪

價格帶
150～300日圓

花語
光芒、獻身的愛、初戀

上市期間

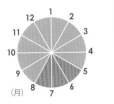

（月）

極小的花朵齊聚綻放。

莖部很細，但不易折斷。分岔生長的枝條可剪成單枝使用。

Arrange memo

保鮮期：5～7天
保鮮方法：水切法
注意事項：悶熱天氣會使花朵變黑，請務必使空氣流通。
適合搭配的花材：
大星芹（P.25）
西洋松蟲草（P.86）

乾燥花

百合水仙

Lily-of-the-Incas, Peruvian lily

吸水性佳、保鮮期長，花色與種類也很豐富，一整年都能買到的人氣花卉。最大特色是內輪花瓣有條狀斑點，但最近有愈來愈多無斑點的品種。品種總計超過五十種，幾乎都是改良品種。

花朵較小，花色較為淡薄的原種百合水仙也很受市場歡迎。剪短莖部，摘下枯萎的花朵，勤於換水即可延長保鮮期，花苞也會盛開。

大多數百合水仙的內輪花瓣有條狀斑點。

保鮮期長的人氣花卉
每天剪短莖部
並換水
可讓花苞開放

葉片容易受損，插花前要先修剪。

—— Data

植物分類
百合水仙科百合水仙屬
原產地
南美洲
和名
百合水仙（YURIZUISEN）
開花期
3～6月
流通尺寸
50cm～1m左右
花徑大小
小、中輪
價格帶
100～1,000日圓

—— 花語
對於未來的憧憬、異國風情、機敏、持續、援助、幸福的日子、凜然

—— 上市期間

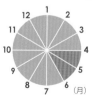

\ 花藝設計實例 /

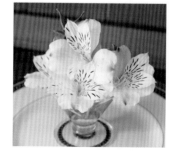

剪下花朵部分，放入小酒杯裡。可以享受與正常狀態截然不同的風情。

獵戶座

Arrange memo

保鮮期：5～7天
保鮮方法：水切法
注意事項：葉片容易受損，應事先修剪。枯萎的花要摘掉。
適合搭配的花材：
秋麒麟草（P.98）
金翠花（P.142）

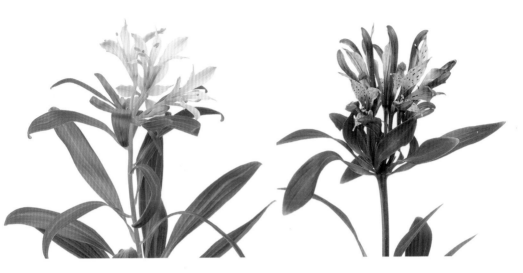

「Merorina」綻放清新脫
俗的小花，這也是接近
原種的稀有品種。

帶有時尚色調的「陽炎」，
花朵較小，是接近原種的
稀有品種。

沒有花，只有葉子的品種

照片中的「Variegata」品種以
植物花材的類別販售，但事實
上它是百合水仙。葉片上有白
色斑點，適合搭配任何花材。

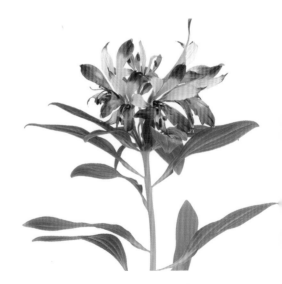

內輪花瓣沒有條狀斑點的
「卡門」，紅白相間的色調
十分討喜。

粟

Bengal grass, Foxtail millet

花穗顏色多樣，從青綠色到黃色、黃褐色都有。

由於莖部與葉子會變黃，不妨從基部剪下花穗，製成花藝作品。

花店裡的粟大多已將葉子剪短。

粟是禾本科植物，乍看之下很像放大的狗尾草（莠）。長十到十五公分、粗四到五公分的花穗，覆蓋著一層毛，成熟時顏色會從黃色變為淺褐色。其種子自古就是人們常吃的穀物，由於在五穀中，看之下很像放大的狗尾草

粟的味道較為清淡，因此日本人以日文的「淡い」（AWAI）為其取名。適合用來創造狂野奔放的插花作品。

利用花穗展現季節感
適合搭配大輪花朵
創造狂野奔放的
花藝作品

Arrange memo

保鮮期：7～10 天
保鮮方法：水切法
注意事項：葉子與莖部容易變黃，只使用花穗，保鮮期較長。
適合搭配的花材：
向日葵（P.136）
鳥蕉（P.150）

乾燥花

\ 花藝設計實例 /

在變色前搭配海芋、秋石斛蘭，營造同色系花藝作品。

── Data ──

植物分類
禾本科狗尾草屬
原產地
東亞
和名
粟（AWA）
開花期
8～9 月
流通尺寸
1～1.5m 左右
花徑大小
小輪（花穗大）
價格帶
100～300 日圓
── 花語 ──
糾纏的愛
── 上市期間 ──

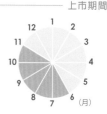

火鶴花

Flamingo lily, Tail flower

中央為棒狀肉穗形花序。

心型部分為花苞。

洋溢熱帶風情！
善用個性化外型
營造清爽摩登風格

選購時注意莖部線條，讓花朵面向前方。

從標準的紅色品種，到宛如鬱金香的小巧外型、帶有時尚色調或粉彩色系的種類，火鶴花的品種相當豐富。善用其存在感十足的個性化外型，打造摩登時尚的花飾或花束。由於保鮮期較長，很適合在花朵較少的夏天為居家增添特色。心型葉子與花朵分開販售。

Data

植物分類
天南星科花燭屬
原產地
熱帶美洲
和名
大紅團扇
（OOBENIUCHIWA）、牛之舌（USHINOSHITA）
開花期
6～7月
流通尺寸
30cm～1m左右
花徑大小
中、大輪（含花苞）
價格帶
100～400日圓
花語
熱情、煩惱、強烈的印象、不做作的美麗、旅行
上市期間

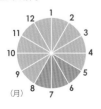

Arrange memo

保鮮期：2週左右
保鮮方法：水切法、水燙法
注意事項：室溫維持12℃以上。
適合搭配的花材：
莫卡拉蘭（P.162）
奧利多蔓綠絨（P.229）

尾崎

開心果

鬱金香

葉子與花朵分開販售

火鶴花的心型葉子相當討喜，因此成為常用的襯葉葉材，與花朵分開販售。

當藥

Swertia

淡紫色小花的直徑為二到三公分，綻放在分岔的花枝前方。由於花型如星星，故取名為「暮星」（Evening Star），事實上，當藥是獐牙菜屬植物，也是一種藥草。將整株當藥乾燥，可以磨成粉或泡茶飲用，人類自古就知道當藥具有健胃功效。

不過，當成切花販售的「暮星」沒有藥效。

可將枝條剪成單枝使用，或取代襯葉，很適合插在籃子裡，充分散發柔和的秋日氣息。搭配性高，能為花藝作品增添分量感。

星星般的小花散發清純印象
可剪成單枝使用
增加插花作品的分量感

分岔的枝條
可剪成單枝
使用。

五片花瓣如小
星星綻放。

—— Data ——
植物分類
龍膽科獐牙菜屬
原產地
日本、中國、朝鮮半島
和名
紫千振
（MURASAKISENBURI）、
花千振（HANASENBURI）
開花期
9 ～ 11 月
流通尺寸
20cm ～ 1m 左右
花徑大小
小輪
價格帶
200 ～ 300 日圓
—— 花語 ——
安穩、餘裕、
一切安好、原諒
—— 上市期間 ——

（月）

Arrange memo

保鮮期：7 ～ 10 天
保鮮方法：水切法、水燙法
注意事項：浸泡在水裡的枝葉
要剪掉。
適合搭配的花材：
龍膽（P.172）
地榆（P.178）

乾燥花

菫文心蘭

Ionocidium

這是最近很受歡迎的蘭花品種之一，是「擬菫蘭屬」（Ionopsis）與「文心蘭屬」（Oncidium）的交配種。照片為「甜姐兒」品種。長滿許多可愛的中輪花朵，開花後隨著時間過去，花色會從淺黃色轉變為淺粉紅、深粉紅色，可享受顏色變化的過程。雖然一整年都能在市面上買到，但夏季的花色不佳，顏色偏淡。使用在花藝作品裡，可增添優雅氣氛。

小巧可愛的花朵
不僅保鮮期長
也是很受歡迎的花束材料

花色會從黃色變
為粉紅色。

甜姐兒

Data

植物分類
蘭科菫文心蘭屬

原產地
中美洲、南美洲

和名
—

開花期
4～5月、10～11月

流通尺寸
30～50cm左右

花徑大小
中輪

價格帶
300～400日圓

花語
容姿端麗

上市期間

（月）

Arrange memo

保鮮期：2週左右
保鮮方法：水切法
注意事項：無
適合搭配的花材：
鬱金香（P.101）
洋桔梗（P.111）

37

蜂室花

Candytuft

小花齊聚
呈傘形綻放的模樣
就像香甜的糖果使人深深著迷

蜂室花有許多花色甜美優雅的品種，彎曲的細花莖前端綻放無數小花，圓圓的形狀讓人聯想起糖果，因此又名「糖果束」（Candytuft）。花朵的角度可展現不同表情，莖部線條充滿躍動感，吸引人心。市面上大多是有許多分枝的多花型品系，不妨剪成單枝，為花藝作品與花束增添分量感。莖部吸收足夠水分即可讓花苞確實盛開。

無數小花呈傘形綻放。

選擇半開、花苞較多的枝條，保鮮期較長。

莖部容易折斷，請小心處理。

Data

植物分類
十字花科蜂室花屬
原產地
地中海沿岸、西南亞
和名
常盤薺
（TOKIWANADUNA）、
蜂室花（MAGARIBANA）
開花期
4～5月
流通尺寸
40～80cm 左右
花徑大小
小輪
價格帶
200～400 日圓

花語
吸引人心、柔和、初戀的
回憶、甜美的誘惑

上市期間

(月)

Arrange memo

保鮮期：5～7天
保鮮方法：水切法、水燙法
注意事項：水容易變質，請務必勤於換水。
適合搭配的花材：
香豌豆（P.84）
鬱金香（P.101）

乾花

冬波斯菊

Winter cosmos, Bidens, Bur-marigold

由於冬天也會開出近似波斯菊的花朵，因此名為「冬波斯菊」（Winter cosmos），屬於菊科鬼針草屬植物，與波斯菊為不同屬。晚秋時期的花卉較少，冬波斯菊是這段期間期長。

最實用的花材。外型屬於長著許多分枝的多花型，適合自然風插花作品。最大特色是吸水性佳，保鮮

冬天也會開出
近似波斯菊的花朵

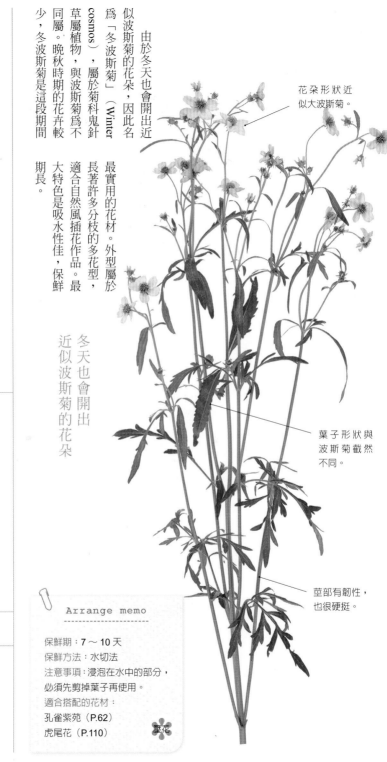

花朵形狀近似大波斯菊。

葉子形狀與波斯菊截然不同。

莖部有韌性，也很硬挺。

Data

植物分類
菊科鬼針草屬

原產地
北美洲

和名
—

開花期
8～12月

流通尺寸
50cm～1m左右

花徑大小
中輪

價格帶
150～300日圓

花語
協調、忍耐、真心

上市期間

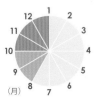

（月）

Arrange memo

保鮮期：7～10天

保鮮方法：水切法

注意事項：浸泡在水中的部分，必須先剪掉葉子再使用。

適合搭配的花材：

孔雀紫苑（P.62）

虎尾花（P.110）

乾花

樹蘭
Buttonhole orchid

屬名「Epidendrum」的希臘文帶有「樹上」之意，代表生長在樹上的蘭花。樹蘭的種類很多，擁有不同花色、樣貌與花徑。不過，最常見的是如照片般從莖頂部長出的花莖，長出許多蝴蝶般的小花。也有無葉的小型種，與帶葉片的種類，但葉子較容易插花。

花朵從外側開始往內開。

華麗澄澈的花色充滿魅力
有葉子的花材
可將花葉分開使用

葉片很厚，不易斷裂。

Data

植物分類
蘭科樹蘭屬
原產地
中美洲、南美洲
和名
—
開花期
12 ～ 4 月
流通尺寸
20 ～ 80cm 左右
花徑大小
中輪
價格帶
300 ～ 500 日圓
花語
淨福、嚮往孤獨、惹人憐愛之美、喃喃私語、判斷力
上市期間

Arrange memo

保鮮期：2 週左右
保鮮方法：水切法
注意事項：花朵枯萎後要立刻摘掉。
適合搭配的花材：
秋石斛蘭（P.109）
百合（P.164）

從葉片上方的位置剪開幾處莖部，創造出色的插花作品。

\ 花藝設計實例 /

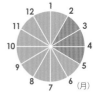

將黃色樹蘭剪短，與帶有斑點的葉子一起放入簡單的白色容器。

12 1 2 3 4 5 6 7 8 9 10 11 （月）

刺芹

Eryngo

帶有獨特乾燥質感的花朵給人摩登印象，刺芹是這幾年頗受歡迎的花材。泛銀色的藍色色調充滿個性，另有莖部為藍色的品種。包覆花朵的鋸齒合做成乾燥花。

狀苞片與帶刺的葉子也很特別。以刺芹為插花主角容易顯得單薄，不妨重點式地點綴。只用一種插滿花瓶也很漂亮。刺芹很適

花朵包覆在帶刺苞片裡。

鋸齒狀葉片也帶著刺。

亦有藍色莖部的品種。

發揮野草般的氣息與獨特質感，創造個性化花飾

Data

植物分類
繖形科刺芹屬

原產地
歐洲、安那托利亞、南非與北非

和名
琉璃松笠（RURIMATSUKASA）、松笠薊（MATSUKASAAZAMI）

開花期
6～8月

流通尺寸
60cm～1m 左右

花徑大小
中輪

價格帶
200～500 日圓

花語
尋求光芒、隱藏的愛、祕密的愛情、無言之愛

上市期間

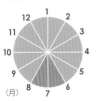

12 1 2 3 4 5 6 7 8 9 10 11 (月)

Arrange memo

保鮮期：7～10 天
保鮮方法：水切法
注意事項：葉子容易枯萎，盡可能剪掉。
適合搭配的花材：
飛燕草（P.107）
龍膽（P.172）

乾燥花

＼ 花藝設計實例 ／

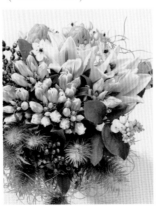

搭配百合、龍膽與聖星百合，利用藍色與白色營造清爽風格。

聖星百合

Chincherinchee, Wonder flower

聖星百合為球根花卉，大約有一百種。照片的種類為「伯利恆之星」，日本和名是「黑星大甘菜」，取名自搶眼的黑褐色雌蕊。此外，白色

花朵呈穗狀生長的「天鵝絨」也很受歡迎。花朵保鮮期很長，白色種經常用來製作新娘花束與花藝作品。莖部較長的品種適合創造大型花飾。

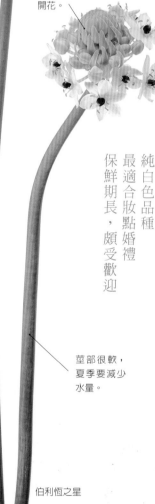

黑褐色雌蕊十分搶眼。

硬花苞要一段時間才會開花。

莖部很軟，夏季要減少水量。

純白色品種最適合妝點婚禮保鮮期長，頗受歡迎

伯利恆之星

Arrange memo

保鮮期：10天～2週
保鮮方法：水切法
注意事項：只要摘掉枯萎的花朵就會陸續開花。
適合搭配的花材：
海芋（P.52）
新西蘭（P.247）

＼ 花藝設計實例 ／

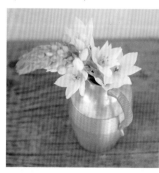

銀色水壺裡插的是帶有穗狀花序的「天鵝絨」。

Data

植物分類
百合科天鵝絨屬
原產地
地中海沿岸、南非、西亞
和名
大甘菜（OOAMANA）
開花期
4～5月
流通尺寸
20～90cm 左右
花徑大小
小、中輪
價格帶
150～300 日圓

--- 花語
純粹、才能、潔白、無垢

--- 上市期間

12 1 2 3 4 5 6 7 8 9 10 11 （月）

黃花龍芽草

Patrinia

黃花龍芽草是秋季七草之一，也在萬葉集中出現過，是日本人自古就很熟悉的花卉。相傳日文名稱「オミナエシ」是從「女飯」（オンナメシ）飯的緣故。綻放在莖部前端的黃色小花看起來確實很像粟粒。

其花色很像女性食物小米（粟）變化而來，這是因為

儘管黃花龍芽草具有強烈的和花印象，但也很適合搭配西式插花。不過，黃花龍芽草帶有獨特味道，要避免過度使用。

粟粒般的黃色小花。

買來後不要直接使用，不妨剪成單枝。

秋季七草之一
帶有獨特香味
要避免放太多

Data

植物分類
敗醬科敗醬屬

原產地
日本、東亞

和名
女郎花（OMINAESHI）

開花期
8 ～ 10 月

流通尺寸
60cm ～ 1m 左右

花徑大小
小輪

價格帶
150 ～ 300 日圓

花語
親切、美人、沒有結果的
戀情、永久、忍耐、約定

上市期間

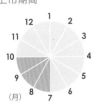

Arrange memo

保鮮期：5 ～ 7 天
保鮮方法：水切法、水燙法
注意事項：由於水會變臭，請
每天換水。
適合搭配的花材：
桔梗（P.55）
紅花（P.149）

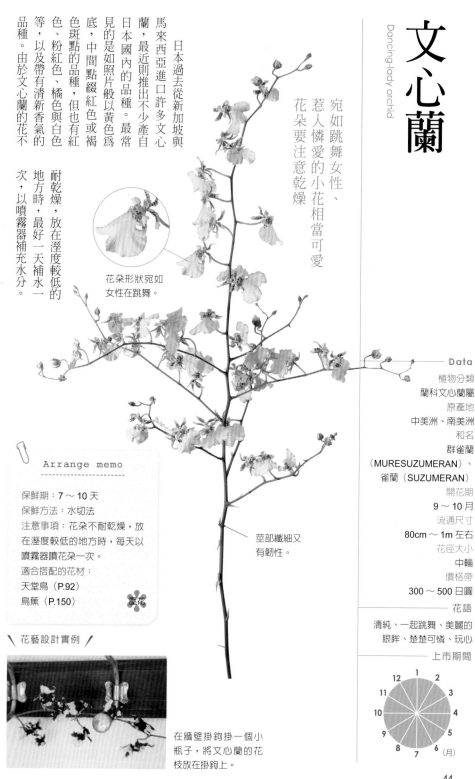

文心蘭

Dancing-lady orchid

宛如跳舞女性、
惹人憐愛的小花相當可愛
花朵要注意乾燥

日本過去從新加坡與馬來西亞進口許多文心蘭，最近則推出不少產自日本國內的品種。最常見的是如照片般以黃色為底，中間點綴紅色或褐色斑點的品種，但也有紅色、粉紅色、橘色與白色等，以及帶有清新香氣的品種。由於文心蘭的花不次，以噴霧器補充水分。耐乾燥，放在溼度較低的地方時，最好一天補水一

花朵形狀宛如
女性在跳舞。

莖部纖細又
有韌性。

Arrange memo

保鮮期：7～10 天
保鮮方法：水切法
注意事項：花朵不耐乾燥，放在溼度較低的地方時，每天以噴霧器噴花朵一次。
適合搭配的花材：
天堂鳥（P.92）
鳥蕉（P.150）

壓花

\ 花藝設計實例 /

在牆壁掛鉤掛一個小瓶子，將文心蘭的花枝放在掛鉤上。

— Data
植物分類
蘭科文心蘭屬
原產地
中美洲、南美洲
和名
群雀蘭
（MURESUZUMERAN）、
雀蘭（SUZUMERAN）
開花期
9～10 月
流通尺寸
80cm～1m 左右
花徑大小
中輪
價格帶
300～500 日圓

— 花語
清純、一起跳舞、美麗的眼眸、楚楚可憐、玩心

— 上市期間

康乃馨

Carnation

康乃馨是「母親節」的經典花卉，也是深受全世界喜愛的花卉。荷葉邊一般的花瓣與花瓣前方的缺刻充滿奢華氣息。

康乃馨的另一項特點就是有許多香氣宜人的品種。大致可分成一根莖部長一朵花的標準型（standard type），與分岔枝條前端長著許多花的多花型（spray type）。

康乃馨的品種有數千種，除了紅色、粉紅色等明亮色調之外，最近則以紫色與藍色等時尚花款最受歡迎。

「母親節」的經典花卉
豐富的顏色選擇
增添了花飾的創作風格

選擇花萼顏色鮮綠的花材。

兩片細葉夾著莖部，對向生長。

皺皺的花瓣具有韌性，很好處理。

伽利略

Data

植物分類
石竹科石竹屬

原產地
歐洲、西亞

和名
阿蘭陀石竹
（ORANDASEKICHIKU）、
阿蘭陀撫子
（ORANDANADESHIKO）、
麝香撫子
（JAKOUNADESHIKO）

開花期
4～6月

流通尺寸
40cm～1.5m 左右

花徑大小
小、中輪

價格帶
100～300日圓

花語
純粹的愛、感動、熱愛你、相信愛、集體美

上市期間

（月）

Arrange memo

保鮮期：1～2週
保鮮方法：水切法
注意事項：綠色的硬花苞不會開花，請務必摘除。
適合搭配的花材：
玫瑰（P.124）
蕾絲花（P.175）

乾燥花瓣

╲ 花藝設計實例 ╱

以康乃馨、玫瑰與小白菊創作出柔和的圓形花飾。

◄ 接續品種目錄

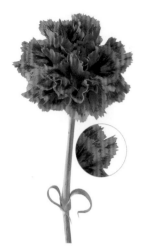

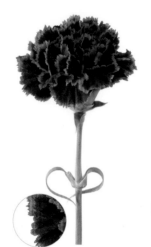

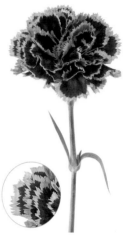

這款也是人氣的 Nobbio 系列「深紫色」（Nobbio Viole）。奢華色調令人聯想起玫瑰。

「深紅色」（Nobbio Red）。深紅色與粉紅色邊緣的組合充滿成熟風格。

人氣最高的新品種「深酒紅色」（Nobbio Burgundy），濃郁的酒紅色十分美麗。

＼ 花藝設計實例 ／

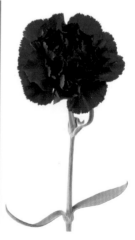

包括 Nobbio 系列在內，搭配各種不同顏色的康乃馨，做出可愛花束。

這款是紅色中帶有深層韻味的「Nevo」。

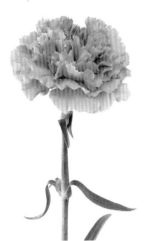

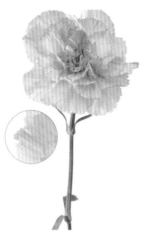

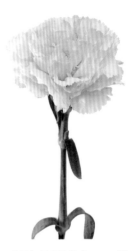

花色如其名的「粉紅蒙特蘇馬」康乃馨。

白色花瓣的邊緣鑲著一圈淡淡的粉紅色，充滿女孩氣息的「Zebah」。

淺粉紅色康乃馨「Marlo」適合運用在粉紅色漸層花束裡。

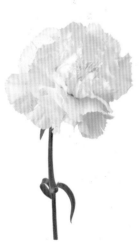

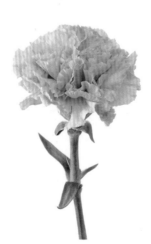

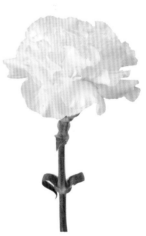

柔和的奶油色「Pax」。適合搭配所有深淺顏色的花朵。

「Creola」的特色在於帶點米黃色的獨特色調，可搭配任何顏色的花材。

純白色康乃馨「西伯利亞」最適合只有白花和襯葉的花束。

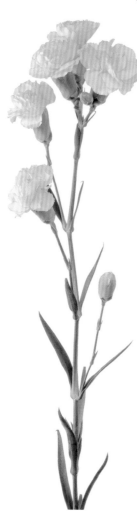

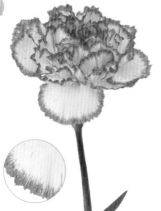

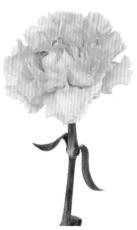

白色花瓣加上深粉紅色飾邊，洋溢女性氣息的「小町」。

杏色「Deneuve」也是備受歡迎的康乃馨之一。

\ 花藝設計實例 /

多花型康乃馨「Flap」，會開許多小花。

結合各種顏色的康乃馨，周圍繞一圈摺成弧形的龍血樹。

非洲菊

African daisy, Transvaal daisy

帶有鮮豔花色與輪廓清晰的花型，給人親切感。過去以單瓣型為主流，最近則以管瓣型（花瓣前端尖銳）、重瓣型、白頭翁型受到歡迎。花色也很豐富，推出許多適合融入花藝作品的品種。

儘管吸水性佳，但莖部的絨毛會使水質混濁，請務必勤於換水。

選擇花瓣為水平或朝上的花材。

中間部分聚集無數小花，從外側依序往內開。

花萼與莖部皆覆蓋一層白色絨毛。

搶眼的顏色與外型
營造開朗活潑的氣氛

由於莖部容易變色，只要少量的水即可生長。

Serena

Data

植物分類

菊科非洲菊屬

原產地

南非

和名

花車（HANAGURUMA）、大千本槍（OOSENBONYARI）、阿弗利加千本槍（AHURIKASENBONYARI）

開花期

3～5月、9～11月

流通尺寸

15～45cm 左右

花徑大小

中輪

價格帶

100～300日圓

花語

崇高之美、神祕、希望、充滿光芒

上市期間

```
Arrange memo
------------------------

保鮮期：4～10天
保鮮方法：水切法、水燙法
注意事項：最大的難處在於花
朵容易下垂，可在莖部插入鐵
絲補強，也有助於插入吸水海
綿。
適合搭配的花材：
蕾絲花（P.175）
紅果金絲桃（P.216）
```

＼ 花藝設計實例 ／

在圓形花器擺設三種顏色的非洲菊，並以山蘇填滿空隙。

 接續品種目錄

非洲菊品種目錄

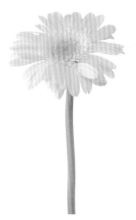

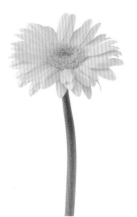

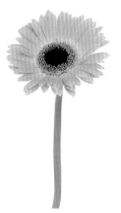

「White Star」。花如其名，潔淨的白色令人印象深刻。

淡粉紅色的「Tiara」可搭配任何花材。

帶有可愛粉紅色的「Sonnet」，中心部位的顏色偏黑，是其特色所在。

＼ 花藝設計實例 ／

搭配與非洲菊一樣帶有豐盈花瓣的洋桔梗與玫瑰。

獨特的綠色花朵令人聯想起綠藻球的「Pocoloco」。

尖銳花瓣與鮮豔的橘色讓人想起太陽的「Tomahawk」。

滿天星

Baby's breath

在造型簡單的大型玻璃花器中，放入大量滿天星，營造蓬鬆輕盈的感覺。

莖部纖細又有許多分枝，細枝上綻放許多小花。英文名稱為「嬰兒的氣息」（Baby's breath），點點小花可為花藝作品增添甜美氣氛。

雖然滿天星適合與各種花材搭配，但若使用過度容易感到雜亂。不妨仔細觀察花枝朝向或花朵的綻放狀態，將滿天星剪成單枝，作為花藝配角使用。有些人不喜歡其獨特氣味，應盡量避免這一點，小心拿捏分量。

細枝上
綻放著無數小花
能為花藝作品
增添甜美氣氛

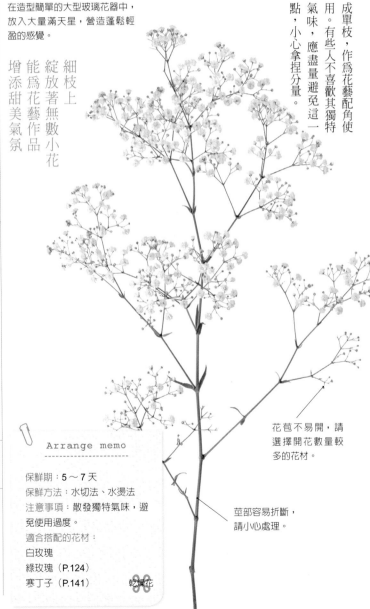

花苞不易開，請選擇開花數量較多的花材。

莖部容易折斷，請小心處理。

Data

植物分類
石竹科霞草屬

原產地
歐洲、中亞

和名
霞草（KASUMISOU）

開花期
5～6月

流通尺寸
40cm～1m左右

花徑大小
小輪

價格帶
150～300日圓

花語
清澈的心、天真、作夢的感覺

上市期間

（月）

Arrange memo

保鮮期：5～7天
保鮮方法：水切法、水燙法
注意事項：散發獨特氣味，避免使用過度。
適合搭配的花材：
白玫瑰
綠玫瑰（P.124）
寒丁子（P.141）

乾燥花

海芋

Calla, Calla lily

往外捲一圈的花朵造型釋放出優雅魅力

除了最為人所熟知的白色品種之外，還有粉紅色、橘色等明亮花色，以及散發異國風情的黑色種類。氣質洋溢的花朵造型也是婚禮的人氣花材。

看似花瓣的部分其實是苞片，苞片容易受傷，請務必小心處理。從捲了一圈的花延伸到莖部的線條，若能運用在花藝作品中，就能突顯俐落洗鍊的印象。

中心的棒狀部分為花。

看似花瓣的部分是花苞。

用手一拉可輕鬆折彎枝條。

黑森林

黃花海芋

綠女神

選擇莖部前端沒有皺紋與變色的品項。

\ 花藝設計實例 /

將杏色海芋插在簡單花器裡，所有花撥往同一邊，充分展現其流暢線條。

Arrange memo

保鮮期：7～10天
保鮮方法：水切法
注意事項：每次換水都切掉一段莖部，可延長保鮮期。
適合搭配的花材：
繡球花（P.20）
東方鳶尾（P.228）

Data

植物分類
天南星科馬蹄蓮屬
原產地
南非
和名
海芋（KAIU）
開花期
4～7月
流通尺寸
30cm～1m左右
花徑大小
中、大輪
價格帶
200～600日圓

花語

凜然之美、少女的純潔

上市期間

袋鼠爪花

Kangaroo-paw

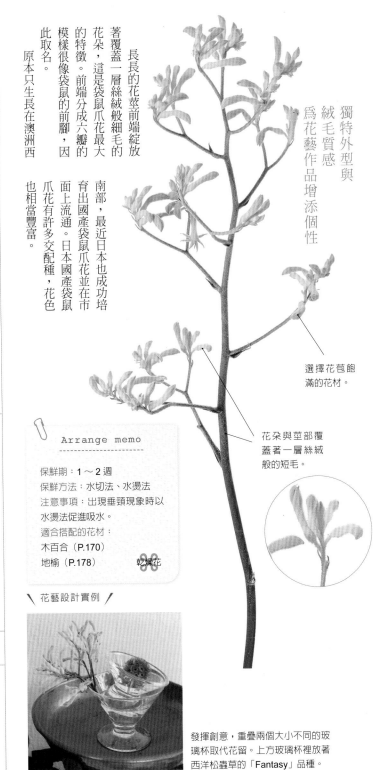

獨特外型與
絨毛質感
為花藝作品增添個性

長長的花莖前端綻放著覆蓋一層絲絨般細毛的花朵，這是袋鼠爪花最大的特徵。前端分成六瓣的模樣很像袋鼠的前腳，因此取名。

原本只生長在澳洲西南部，最近日本也成功培育出國產袋鼠爪花並在市面上流通。日本國產袋鼠爪花有許多交配種，花色也相當豐富。

選擇花苞飽滿的花材。

花朵與莖部覆蓋著一層絲絨般的短毛。

Data

植物分類
血皮草科袋鼠爪花屬

原產地
澳洲

和名
—

開花期
4 ～ 6 月

流通尺寸
50 ～ 80cm 左右

花徑大小
小輪

價格帶
200 ～ 400 日圓

花語
不可思議、驚訝、辨別

上市期間

```
       12  1
   11         2
  10            3
   9            4
    8         5
      7   6
 (月)
```

Arrange memo

保鮮期：1 ～ 2 週
保鮮方法：水切法、水燙法
注意事項：出現垂頸現象時以水燙法促進吸水。
適合搭配的花材：
木百合（P.170）
地榆（P.178）

乾燥花

\ 花藝設計實例 /

發揮創意，重疊兩個大小不同的玻璃杯取代花留。上方玻璃杯裡放著西洋松蟲草的「Fantasy」品種。

風鈴草

Bellflower, Canterbury-bells

飽滿的吊鐘造型花朵
十分可愛
給人清純印象

風鈴草的拉丁文名稱campanula是「鈴鐺」的意思，花如其名，風鈴草會開出風鈴般的花朵。

風鈴草有許多品種，市面上常見的切花多為開著鈴鐺般花朵的種類。與其整枝使用，不妨剪短，步步強調花朵輪廓。

或只剪下花朵部分，更能突顯可愛風格。剪掉花朵下方的葉子，進一步強調花朵輪廓。

選擇整朵花瓣充滿水分的花材。

葉片容易腐爛，浸泡在水裡的部分要先剪掉葉子。

─── **Data** ───
植物分類
桔梗科風鈴草屬
原產地
歐洲、日本、亞洲
和名
釣鐘草
（TSURIGANESOU）、風鈴草（HUURINSOU）、乙女桔梗（OTOMEKIKYOU）
開花期
5～7月
流通尺寸
60cm～1m 左右
花徑大小
小、中輪
價格帶
200～300 日圓
─── 花語 ───
感謝、誠實
─── 上市期間 ───

Arrange memo

保鮮期：3～5 天
保鮮方法：水切法
注意事項：由於莖部容易折斷，請小心處理。吸水性佳，應幫助花材確實吸水。
適合搭配的花材：
泡盛草（P.24）
翠珠花（P.146）

壓花

╲ 花藝設計實例 ╱

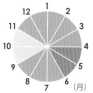

剪下一朵朵花，擺放在四方形淺花器中。特意放上一朵白花，成為整體特色。

桔梗

Balloon flower

花苞如氣球般
飽滿膨脹。

桔梗是秋季七草之一，清純的星型花朵洋溢和花風格。

從歷史角度來看，桔梗也出現在日本經典名著《古今和歌集》、《源氏物語》之中，更是許多名門望族自古使用的家紋圖騰。

插花時只使用桔梗，或插幾枝在竹籠裡，可營造出虛無的日式風情。以幾朵盛開的桔梗作為主角，就能創造出華麗的西式花藝作品。

星型花朵
洋溢日式風情
善用創意打造西洋風格

Data

植物分類
桔梗科桔梗屬

原產地
日本、中國、朝鮮半島

和名
桔梗（KIKYOU）

開花期
6～8月

流通尺寸
40cm～1m左右

花徑大小
中輪

價格帶
150～300日圓

花語
不變的愛、誠實

上市期間

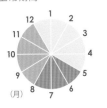

（月）

Arrange memo

保鮮期：3～5天

保鮮方法：水燙法

注意事項：由於桔梗的吸水性不佳，可使用保鮮劑延長切花壽命。

適合搭配的花材：
黃花龍芽草（P.43）
芒草（P.87）

莖部與葉片切口會流出白色汁液，請務必清洗乾淨。

菊花

Mum

幾年前提到菊花，一般人都會聯想到供奉佛前的花朵，但最近歐洲改良了許多品種，從這些西洋菊中研發出各種不同的花型，成爲花藝設計與花束的最新寵兒。菊花出現在喜慶場合上還不至於失禮，但若是探病送花，就要注意有些人可能感到忌諱，最好盡量避免。

插花時不妨剪短，突顯花朵本身，就能營造強烈的西洋風格。菊花的淡淡清香十分特別。

花朵朝上綻放。

選擇中間部分緊實的花材，保鮮期較長。

Arrange memo

保鮮期：5～7天
保鮮方法：水折法
注意事項：剪刀刀刃不要直接碰觸花莖，最好在水中用手折斷莖部，幫助吸水。
適合搭配的花材：
東亞蘭（P.83）
百合（P.164）

葉子比花朵先枯萎，應適度修剪。

Sei Opera Pink

葉子的外面與裡面，在莖部左右交互生長。

Data

植物分類
菊科菊屬
原產地
中國
和名
菊（KIKU）
開花期
9～11月
流通尺寸
30cm～1m左右
花徑大小
小、中、大輪
價格帶
100～500日圓
花語
高貴、高潔、清淨、深思熟慮、僅有的愛
上市期間

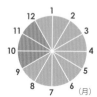

(月)

56

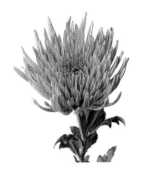

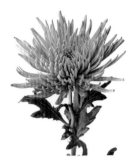

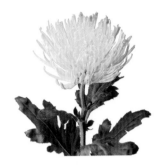

這款也是「Anastasia」系列的「粉紅色」。不同顏色給人不同印象。

顛覆菊花印象的全新「Anastasia」系列「青銅」品種。

細花瓣朝上綻放的「Anastasia Dark Lime」。

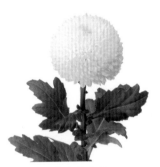

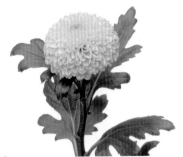

白色花朵呈乒乓型的「Ping Pong Super」。

乒乓型「Sei Piaget Yellow」，明亮的黃色充滿活力。

花瓣密密麻麻，宛如大麗菊的大紅色「Velludo」。

\ 花藝設計實例 /

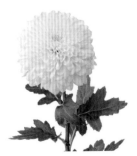

白中透出米黃色的微妙色調大受歡迎。「Sei Opera Beige」。

將乒乓型菊花剪短，放滿黃銅花器的開口，營造東方氣息。

黃波斯菊

Orange cosmos, Yellow cosmos

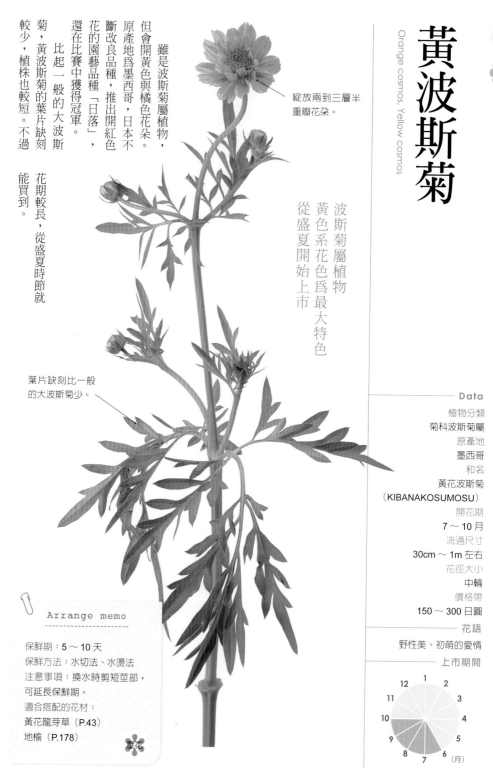

雖是波斯菊屬植物，但會開黃色與橘色花朵。原產地爲墨西哥，日本不斷改良品種，推出開紅色花的園藝品種「日落」，還在比賽中獲得冠軍。

比起一般的大波斯菊，黃波斯菊的葉片缺刻較少，植株也較短。不過花期較長，從盛夏時節就能買到。

波斯菊屬植物
黃色系花色爲最大特色
從盛夏開始上市

綻放兩到三層半重瓣花朵。

葉片缺刻比一般的大波斯菊少。

Data

植物分類
菊科波斯菊屬

原產地
墨西哥

和名
黃花波斯菊
（KIBANAKOSUMOSU）

開花期
7 ～ 10 月

流通尺寸
30cm ～ 1m 左右

花徑大小
中輪

價格帶
150 ～ 300 日圓

花語
野性美、初萌的愛情

上市期間

12	1	2
11		3
10		4
9		5
8	7	6 (月)

Arrange memo

保鮮期：5 ～ 10 天
保鮮方法：水切法、水燙法
注意事項：換水時剪短莖部，
可延長保鮮期。
適合搭配的花材：
黃花龍芽草（P.43）
地榆（P.178）

吉利草

Globe gilia, Bird's-eyes

莖部帶有些微弧度，頂端綻放著彩球般的紫藍色可愛花朵。仔細一看，球狀花朵是由五十到一百朵星型小花集結而成。宛如在原野中綻放的低調姿態充滿大自然的印象，市面上大多看到的是「Gilia Reptantha」，與花徑小一圈的「球吉利舞者」。還有黑紫色花蕊的「三色吉利」品種。

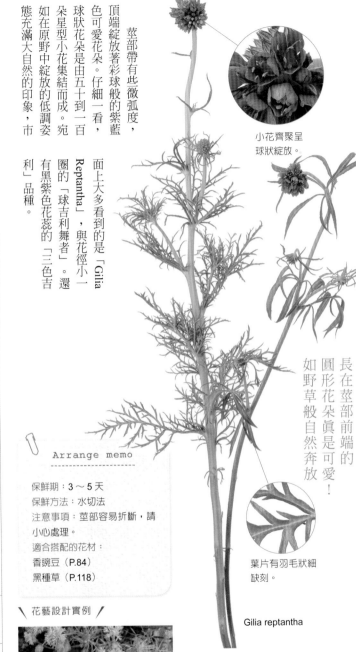

小花齊聚呈球狀綻放。

長在莖部前端的圓形花朵真是可愛！如野草般自然奔放

葉片有羽毛狀細缺刻。

Gilia reptantha

Data

植物分類
花蔥科吉利草屬

原產地
北美洲、南美洲

和名
玉咲姬花忍
（TAMAZAKIHIMEHANAS
HINOBU）、姬花忍
（HIMEHANASHINOBU）

開花期
6～7月

流通尺寸
30～80cm 左右

花徑大小
小輪

價格帶
150～300 日圓

花語
任性的戀情、來我這裡、落在我心的眼淚

上市期間

```
      12  1   2
   11             3
  10               4
   9               5
      8   7   6
(月)
```

Arrange memo

保鮮期：3～5 天
保鮮方法：水切法
注意事項：莖部容易折斷，請小心處理。
適合搭配的花材：
香豌豆（P.84）
黑種草（P.118）

＼ 花藝設計實例 ／

搭配葉材和綠色果材，營造自然氣氛。裝飾在白色花器裡。

垂筒花

Fire lily, Ifafa lily

直直的花梗前端開了好幾朵長筒狀與漏斗狀花朵，雖然每朵花都很小巧，但散發出沉穩氣息。垂筒花的另一項特色是帶有淡淡香氣，如水果般的甘甜香氣。做成花束

送禮，朋友一定很開心。擺在店頭販售時，基本上花店已經剪掉從根部長出的葉子。插花時可利用朝不同方向生長的花朵，創造出動感。

數朵花長在莖部前方，朝旁邊或下方生長。

水果般的香氣也是特色之一
呈長筒狀綻放的
花朵形狀十分有趣

中空的花梗十分柔軟。

Arrange memo

保鮮期：3～5天
保鮮方法：水切法
注意事項：花梗柔軟，容易腐壞，水量不要太多。
適合搭配的花材：
香豌豆（P.84）
金翠花（P.142）

長筒狀的前端有六片花瓣，呈漏斗狀盛開。

Data

植物分類
石蒜科垂筒花屬
原產地
南非
和名
角笛草
（TSUNOBUESOU）
開花期
3～4月
流通尺寸
30～40cm 左右
花徑大小
小輪
價格帶
150～200 日圓

—— 花語

隱藏的魅力、
折射的魅力、害羞的人

—— 上市期間

金魚草

分量感十足的花朵
令人聯想到金魚
顏色選擇相當多樣

金魚般的飽滿花朵呈穗狀綻放，由於花朵形狀很像龍嘴，英文名字又稱「Snapdragon」（咬住東西的龍）。

金魚草的花色相當豐富，有鮮豔的明亮色調、優雅的粉彩色調，以及時尚的酒紅色等品種。隨著品種改良日新月異，除了單瓣型之外，還有重瓣型、變異花型等，種類相當豐富。

選擇花朵較密的商品。

莖較長的花材適合創造大型花藝。

花藝設計實例

收集金魚草的花，放在花器的開口處，再利用較長的金翠花增添動感。

粉紅色蝴蝶

Data

植物分類
車前草科金魚草屬
原產地
地中海沿岸
和名
金魚草
（KINGYOSOU）
開花期
4 ～ 6 月
流通尺寸
15cm ～ 1m 左右
花徑大小
小輪
價格帶
150 ～ 300 日圓
花語
預知、厚臉皮、清純的心
上市期間

(月)

Arrange memo

保鮮期：5 ～ 10 天
保鮮方法：水切法、水燙法
注意事項：摘掉枯萎的花，後續的花苞就會綻放。
適合搭配的花材：
玫瑰（P.124）
金翠花（P.142）

桃仙　　　　白色蝴蝶　　黃色蝴蝶

孔雀紫苑

Frost aster

整株盛開的
可愛小花
是插花時最好的配角

端，綻放著無數外型近似菊花的可愛小花。由於花朵姿態很像張開羽毛的孔雀，日本人稱它為「孔雀草」。

分岔生長的枝條前

目前最受歡迎的是白色和紫色。與任何花材都能搭配，是很實用的散狀花材，可為插花作品增添花品種，另有粉紅色、藍分量感。

勤於摘除枯萎的
花朵，花苞就會
陸續盛開。

╔═══════════════════════╗
 Arrange memo

保鮮期：3～5 天
保鮮方法：水切法
注意事項：溼氣較高時花朵容
易凋萎，請放在乾燥的場所。
適合搭配的花材：
小菊（P.95）
百合（P.164）

壓花
╚═══════════════════════╝

＼ 花藝設計實例 ／

將不小心折斷或修剪時掉下
來的小枝插入玻璃花瓶，享
受清純可愛的小花風情。

修剪細葉可以突
顯可愛的花型。

Data

植物分類
菊科紫苑屬

原產地
北美洲

和名
白孔雀（SHIROKUJAKU）

開花期
8～11 月

流通尺寸
60cm～1.5m 左右

花徑大小
小輪

價格帶
150～300 日圓

花語

一見鍾情、楚楚可憐、
好心情、天真浪漫、
豐富的想像力

上市期間

(月)

唐菖蒲

Corn flag, Sword lily

劍蘭

近年來人氣直升！
可提升整體
花藝作品的華麗度

唐菖蒲一直是夏季花壇的經典花卉，儘管其在切花市場的人氣已不如從前，近幾年卻成爲婚禮等重要喜慶場合的重要花材。具有穿透感的美麗花瓣，輕飄飄地與花序軸相連，展現豐富表情。

夏季盛開的大輪品種充滿華麗感，是市場上的不墜明星。不過，經過品種改良的春季小輪品種，也陸續出現在花店。不只花色豐富，運用方式也更多樣。可保持細長外觀直接使用，也能剪短，或只剪下花朵部分，運用在插花作品裡。

Data

植物分類
鳶尾科唐菖蒲屬

原產地
地中海沿岸、西亞、非洲

和名
唐菖蒲（TOUSYOUBU）、
阿蘭陀菖蒲
（ORANDASYOUBU）

開花期
春季 3 ～ 5 月、
夏季 6 ～ 11 月

流通尺寸
60cm ～ 1m 左右

花徑大小
中、大輪

價格帶
200 ～ 400 日圓

花語
特別的愛、勝利、密會、
謹慎、堅固、熱烈的愛情、
努力不懈

上市期間

(月)

水放少一點，
可以延遲開花
時間。

由於花苞看不出
花朵顏色，請選
擇剛開始綻放的
花材。

\ 花藝設計實例 /

唐菖蒲除了可保持細長外觀，
也能剪短密插。

```
Arrange memo
------------------------
```

保鮮期：3 ～ 10 天
保鮮方法：水切法
注意事項：花瓣容易受損，請
小心處理。
適合搭配的花材：
洋桔梗（P.111）
百合（P.164）

Kelly

Princess Summer Yellow

Jessica

金杖花

黃金球、金槌花

適合做成乾燥花的
圓滾滾
黃色花朵

長得像木琴槌的獨特造型和鮮豔的黃色引人注目，又名「黃金球」、「金槌花」，是很常見的花材。市面上的切花幾乎都已去除葉子，插花時請善用其花色與形狀。

因為沒有花瓣是它的特色，因此很容易保持觀賞期。即使沒水了，也不會變色，適合做成乾燥花。

選擇花粉沒有
掉落的商品。

花朵不耐溼氣，
請避免弄溼。

實物大小！

──── Data

植物分類
菊科金仗花屬
原產地
澳洲、紐西蘭
和名

開花期
6〜9月
流通尺寸
60cm〜1m左右
花徑大小
小輪
價格帶
150〜300日圓

花語
永遠的幸福、敞開心扉、
充滿活力

上市期間

Arrange memo

保鮮期：1〜2週
保鮮方法：水切法
注意事項：花朵不耐潮溼，若直接澆水在花上，花朵容易變色，請務必特別注意。開花後容易掉花粉，應避免沾上衣服。
適合搭配的花材：
非洲菊（P.49）
山麥冬（P.255）

乾燥花

白玉草

Bladder campion

如鈴鐺般飽滿膨脹，看似淺綠色果實的部分其實是袋狀花萼。由於看起來像風鈴，在日本又稱「風鈴花」。花朵垂墜在細花梗前端，隨風搖曳的姿態十分輕盈。

花萼前方的小花惹人憐愛，由於色調相當柔和，插花時建議花梗留長一些，避免淹沒在其他花材裡，也能突顯白玉草的特色。

花萼形狀近似鈴鐺，在花謝了之後還會留下。

宛如綠色鈴鐺的形狀
輕巧又可愛
插花時花梗留長一點

花謝了之後，從萎縮的花萼開始摘除，可延長保鮮期。

Data

植物分類
石竹科蠅子草屬
原產地
地中海沿岸
和名
風鈴花（FUURINKA）
開花期
6 ～ 7 月
流通尺寸
60 ～ 80cm 左右
花徑大小
中輪
價格帶
150 ～ 300 日圓
花語
虛偽的愛
上市期間

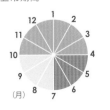

袋狀花萼蓬鬆飽滿，前方綻放著五朵花瓣的花。

🏷️ Arrange memo

保鮮期：5 ～ 10 天
保鮮方法：水切法
注意事項：插花時花梗留長一點，突顯花朵搖曳的模樣。
適合搭配的花材：
西洋松蟲草（P.86）
矢車菊（P.163）

座花

新南威爾士聖誕樹

New South Wales, Christmas Bush

缺水時花萼會
變黑變髒，請
特別注意。

在南半球的澳洲只要
看到它，便宣告著盛夏時
節的聖誕節已經降臨。看
起來像是紅色花瓣的部分
是花萼，花朵為白色星
型，但因為太小，不明
顯，花謝了之後，花萼變
成紅色，看起來像花瓣一
樣。

進口的切花商品會在
冬季的聖誕節時期上市。
另有花萼為白色的
「白聖誕樹」品種。

五片紅色花瓣狀的部
分是花萼，中間的黃
色部分是花。

選擇花萼沒有變
黑的花材，剪成
單枝使用。

大紅色花萼十分華麗
與深綠色葉子
形成的對比也很迷人

Data

植物分類
火把樹科朱萼梅屬

原產地
澳洲

和名
—

開花期
11～1月

流通尺寸
60～80cm 左右

花徑大小
小輪

價格帶
350～500 日圓

花語
氣質、清純

上市期間

葉子以三片為一組，
邊緣帶有細缺刻。

Arrange memo

保鮮期：1 週左右
保鮮方法：水切法
注意事項：缺水就會變黑。不
耐悶熱，請放在通風處。
適合搭配的花材：
玫瑰（P.124）
陸蓮花（P.168）

聖誕玫瑰

Christmas rose

天氣變冷就開花
沉穩色調與清純風格
吸引人心

時尚花色與往下垂的花朵惹人憐愛，看起來像花的部分不是花瓣，而是花萼。

由於花型近似在聖誕時節盛開的玫瑰，因此命名為聖誕玫瑰。日本常見的是春季綻放的品種。

最近因為品種改良的關係，推出了花朵朝上或花色鮮豔的品種。插花時仔細思考角度，露出花朵正面。

花謝後可直接做成乾燥花。

由於吸水性不佳，請勤於剪短莖部。

重瓣型

花瓣有許多斑點的類型。

Data

植物分類
毛茛科聖誕玫瑰屬
原產地
歐洲、地中海沿岸
和名
寒芍藥
（KANSHAKUYAKU）
開花期
12 ～ 4 月
流通尺寸
30 ～ 50cm 左右
花徑大小
中輪
價格帶
150 ～ 400 日圓
花語
追憶、不要忘記我、不要讓我擔心、安慰、醜聞
上市期間

聖花
乾燥花

Arrange memo

保鮮期：1 週左右
保鮮方法：水切法、火炙法
注意事項：容易垂頸，請務必勤於剪短莖部。
適合搭配的花材：
小蒼蘭（P.144）
常春藤（P.222）

花藝設計實例

以白色與綠色統合的花藝作品，充滿清爽的感覺。摺成圓形的常春藤增添特色。

觀賞鬱金

Hidden lily

適合夏季花束與花藝作品
也有能當襯葉使用的
綠色品種

觀賞鬱金是薑科植物，洋溢著夏季特有的熱帶風情。看似花瓣層疊的部分不是花，而是苞片。苞片之間綻放著小花，若隱若現。

插花時可強調直挺挺的莖部線條與個性十足的苞片，效果很搶眼。除了常見的粉紅色系之外，白色、綠色與迷你品種都很受歡迎。綠色品種可取代葉材使用。

不是花瓣，
是苞片。

小花綻放在苞片之間。

Emerald Pagoda

白色

小型的迷你觀賞鬱金。

吸水性比較好，
保鮮期也較長。

清邁

Arrange memo

保鮮期：1 週左右
保鮮方法：水切法
注意事項：勤於換水可延長保鮮期。
適合搭配的花材：
火鶴花（P.35）
大麗菊（P.99）

Data

植物分類
薑科薑黃屬
原產地
熱帶亞洲
和名
春鬱金（HARUUKON）
開花期
6 ～ 10 月
流通尺寸
20 ～ 30cm 左右
花徑大小
中、大輪
價格帶
150 ～ 300 日圓

花語

沉醉於你的樣貌、
因緣、忍耐

上市期間

12 1 2
11 3
10 4
9 5
8 6
7 （月）

火焰百合

嘉蘭

學名 Gloriosa 的拉丁文是「榮耀」之意。花如其名，無論是花徑尺寸、鮮豔色調或充滿動感的花瓣，皆充滿獨特個性，吸引人心。

最受歡迎的是如火焰般的鮮豔紅色系品種，也有黃色、橘色與粉紅色的花色。還有一種品種剛開始開花時是黃色，後來逐漸轉變成紅色。

火焰百合會從葉片前端伸出卷鬚纏住四周，請勿用力拉扯，避免拉斷卷鬚。適合做成花束或裝飾在會場裡的花飾。

充滿動感的花瓣
展現豪華的存在感
適合裝飾在會場裡

Lime

促進花材吸水，花苞就會開花。

Peal White

花瓣容易折斷，請小心處理。

Rothschild

Data

植物分類
百合科火焰百合屬

原產地
非洲、南亞

和名
狐百合（KITSUNEYURI）、
百合車（YURIGURUMA）

開花期
6～7月

流通尺寸
50～80cm 左右

花徑大小
中輪

價格帶
300～800 日圓

花語
充滿榮耀的世界、華麗、華美

上市期間

```
12  1   2
11          3
10           4
9            5
(月) 8  7  6
```

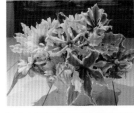

以令人想到盛夏太陽的橘色與黃色花朵為主角，中間的綠色花朵也是火焰百合。

Arrange memo

保鮮期：1 週左右
保鮮方法：水切法、火炙法
注意事項：花瓣容易折斷，請小心處理。
適合搭配的花材：
玫瑰（P.124）
向日葵（P.136）

\ 花藝設計實例 /

雞冠花

Cockscomb, Wool flower

長年以來，雞冠花一直是消費者喜愛的園藝植物，這幾年的切花也很受歡迎。不僅花色豐富，還能搭配各種插花作品。

花型與花徑也有許多選擇，包括帶有天鵝絨般質感的花朵緊密重疊成球系統等。

狀的久留米雞冠花系統、花型如雞冠的頭狀雞冠花系統、花序形狀如尖塔形的羽狀雞冠花系統，以及花序呈長槍狀的麥穗雞冠花序呈長槍狀的麥穗雞冠

花朵容易發霉，盡量不要噴水。

帶有天鵝絨般質感的花朵，看似雞冠。

羽毛雞冠花
（羽狀雞冠花系列）

綠色孟買
（頭狀雞冠花系列）

＼ 花藝設計實例 ／

在充滿古典風格的花器中，插入雞冠花與大麗菊。只留少許葉片，突顯花朵正面。

紅色孟買
（頭狀雞冠花系列）

帶有溫暖感的獨特質感備受歡迎
也很適合打造個性花藝

── Data ──

植物分類
莧科青葙屬

原產地
熱帶亞洲、印度

和名
雞頭（KEITOU）、
雞冠花（KEIKANKA）、
韓藍（KARAAI）

開花期
7～10月

流通尺寸
30～80cm 左右

花徑大小
中、大輪

價格帶
100～400 日圓

── 花語 ──

時尚、不褪色的戀情、博愛、奇妙、裝模作樣的人

── 上市期間 ──

乾燥花

12 1 2
11 3
10 4
9 5
8 6（月）
7

荷包牡丹

Bleeding heart

可愛的心型花朵
插花時請善用
排成一列的可愛花序

荷包牡丹的花型很像佛具「華鬘」，因此日本人取名為「華鬘草」。由於也像吊掛的鯛魚，又名「鯛釣草」。

花朵綻放在心型花苞下方，像是垂掛在細長莖部一般整齊排列。無論西式或日式花藝，都能運用其可愛線條。西方國家的人會將荷包牡丹的花朵當成心型圖案，運用在復活節裝飾品上。

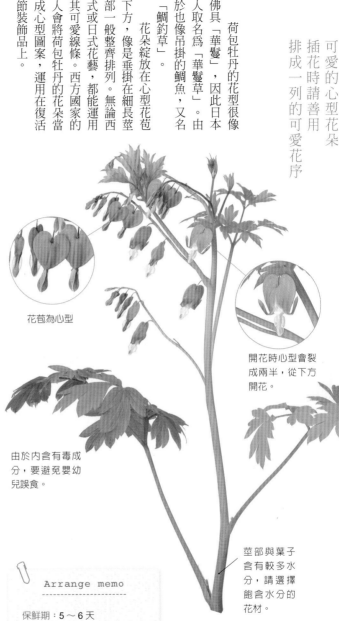

花苞為心型

開花時心型會裂成兩半，從下方開花。

由於內含有毒成分，要避免嬰幼兒誤食。

莖部與葉子含有較多水分，請選擇飽含水分的花材。

Data

植物分類
紫堇科荷包牡丹屬
原產地
東亞、北美洲
和名
鯛釣草（TAITSURISOU）、
藤牡丹（FUJIBOTAN）、
瓔珞牡丹
（YOURAKUBOTAN）
開花期
4～5月
流通尺寸
30～80cm 左右
花徑大小
小輪
價格帶
300～400 日圓
花語
失戀、跟隨你
上市期間

12 1 2 3 4 5 6 7 8 9 10 11
(月)

Arrange memo

保鮮期：5～6 天
保鮮方法：水切法、火炙法
注意事項：葉子與莖部的切口會流出白色汁液，請小心處理。
適合搭配的花材：
毛絨稷（P.239）
熊草（P.253）

座花

大波斯菊

Cosmos

大波斯菊是日本最具代表性的秋季花卉，深受日本人喜愛，原產地在墨西哥。相傳在明治時代傳入日本。

朵外型。強調隨風搖曳的莖部線條也很出色。

除了最經典的單瓣型之外，最近也推出了重瓣型與中空管瓣型品種。花色選擇也很豐富。

插花時要盡可能剪除容易受損的葉子，突顯花

秋季最具代表性的花
中空管瓣型等
新面孔陸續登場

—— Data

植物分類
菊科波斯菊屬
原產地
美國、墨西哥
和名
秋櫻（AKIZAKURA）、
大春車菊
（OOHARUSHAGIKU）
開花期
9 ～ 10 月
流通尺寸
80cm ～ 1m 左右
花徑大小
中輪
價格帶
150 ～ 400 日圓
—— 花語
少女的純潔、少女的真心
—— 上市期間

換水時只要勤於剪短莖部就能延長保鮮期。

選擇莖部纖細堅實的花材。

Arrange memo

保鮮期：5 ～ 10 天
保鮮方法：水切法、水燙法
注意事項：盡可能去除容易受損的葉子，換水時要勤於修短莖部，延長保鮮期。
適合搭配的花材：
澤蘭（P.140）
地榆（P.178）

壓花

Picoty

12 1 2
11 3
10 4
9 5
8 6
7 （月）

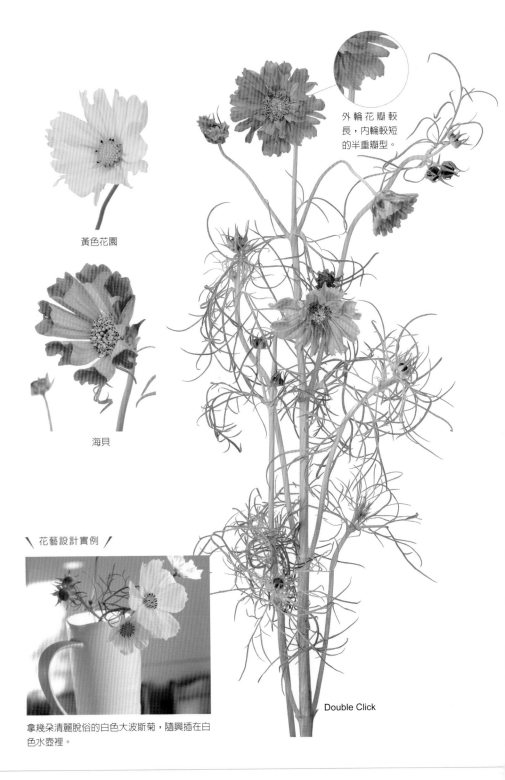

黃色花園

海貝

外輪花瓣較長，內輪較短的半重瓣型。

花藝設計實例

拿幾朵清麗脫俗的白色大波斯菊，隨興插在白色水壺裡。

Double Click

蝴蝶蘭

氣質洋溢的優美花姿
是最好的送禮花卉
豐富花色與花徑可供選擇

花如其名，花瓣優美的姿態就像蝴蝶在飛舞，每到喜慶節日，蝴蝶蘭是最受歡迎的贈禮花材。蝴蝶蘭屬於高級花卉，鮮花壽命長，即使是切花也能擺在家中一段時間。

除了清純的白色之外，還有惹人憐愛的粉紅色與奶油色、時尚的褐色、帥氣的萊姆綠等各種不同顏色的品種。最近也推出了適合做成花飾的迷你品種。

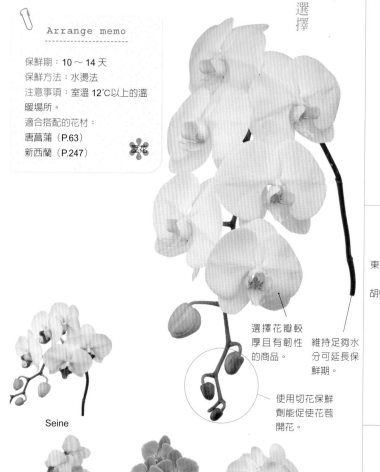

Seine

選擇花瓣較厚且有韌性的商品。

維持足夠水分可延長保鮮期。

使用切花保鮮劑能促使花苞開花。

桃子

探戈

南洋白花蝴蝶蘭

Data

植物分類
蘭科蝴蝶蘭屬
原產地
東南亞、南亞、台灣、澳洲
和名
胡蝶蘭（KOUCHOURAN）
開花期
4 ～ 6 月
流通尺寸
40 ～ 80cm 左右
花徑大小
大輪
價格帶
500 ～ 1,500 日圓

--- 花語

清純、我愛你、
華麗、幸福飛來

--- 上市期間

12 1 2 3 4 5 6 7 8 9 10 11 （月）

宮燈百合

Chinese lantern lily, Christmas-bells

風鈴般的花與
葉片前端的捲曲
十分迷人

外型近似風鈴的花朵
是最大特徵，彷彿風一吹
就能聽見「叮鈴」的聲
響。一根花莖長著七到十
朵橘色花朵，葉片前端有
卷鬚，插花時可用來攀附
其他花材。

在原產地南非，每年
十二月開始花，因此又名
「Christmas-bells」聖誕
鈴鐺。此外，由於其花序
很像中國的燈籠，也稱為
「Chinese lantern lily」中
國燈籠。

葉片前端捲曲，
伸出卷鬚。

Arrange memo

保鮮期：7～10 天
保鮮方法：水切法
注意事項：摘除謝掉的花，上
方的花也會綻放。
適合搭配的花材：
火焰百合（P.69）
鳳尾百合（P.132）

塵花　　乾燥花

外型近似風鈴
或燈籠的花朵，
由下往上依序
盛開。

選擇莖部直
挺的花材。

Data

植物分類
百合科宮燈百合屬
原產地
南非
和名
提燈百合
（CHOUCHINYURI）
開花期
6～7 月
流通尺寸
30～80cm 左右
花徑大小
中輪
價格帶
200～400 日圓
花語
望鄉、共鳴、祝福、祈禱、
純粹的愛、福音、可愛
上市期間

\ 花藝設計實例 /

將一枝宮燈百合剪成數枝短枝，全部放
入較淺的花器中，宛如點亮數盞小燈。

茵芋

Skimmia

一顆顆小花苞
看似果實
紅色品種可製作聖誕節花圈

江戶時代末期，西博德將日本原產的日本茵芋帶回荷蘭，進行品種改良之後開始普及。紅色品種常用於聖誕節花圈。

小巧的圓形花苞看似果實，一般切花多以花苞狀態販售，不太會開花。插花時可充分突顯主角，是最好的配角。深綠色葉片十分厚實，也很搶眼，先修剪再插花，較容易突顯花朵。

大量花苞看似小巧的果實。

帶有光澤的大葉片相當搶眼。

── Data
植物分類
芸香科茵芋屬
原產地
日本
和名
深山樒
（MIYAMASHIKIMI）
開花期
4～5月
流通尺寸
20cm 左右
花徑大小
小輪
價格帶
200～400 日圓
── 花語
清純
── 上市期間

\ 花藝設計實例 /

搭配紅色與綠色茵芋，營造豐富繁榮的感覺。選擇白色花器，看起來就很簡潔。

Arrange memo

保鮮期：7～10 天
保鮮方法：水切法、深水法
注意事項：吸水性差時花朵容易下垂，施以水切法後，放在深水浸泡一段時間。
適合搭配的花材：
孤挺花（P.28）
新文竹（P.223）

仙客來

Cyclamen

冬季盆花的最佳代名詞
最近也推出切花商品
可創作令人印象深刻的花藝作品

仙客來通常都是冬季時用來贈禮回禮的盆花，但最近也出現了混色花束，跨足切花市場。此外，另有葉片圖案十分特別的品種。

仙客來的種類十分多樣，包括花瓣呈荷葉邊，或花色為複色的品種等，綜合使用可營造華麗氣氛。可搭配西洋花卉，做出聖誕節花圈；亦可善用日式氛圍，創作新年花飾。

花店通常會將紅色、粉紅色、紫色與白色等品種做成綜合花束，在店頭販售。

花瓣為荷葉邊狀的品種也很受歡迎。

Data

植物分類
報春花科仙客來屬

原產地
地中海地區

和名
篝火草（KAGARIBIBANA）

開花期
11 ～ 4 月

流通尺寸
20cm 左右

花徑大小
中、大輪

價格帶
綜合花束 300 ～ 500 日圓

花語
羈絆、靦腆、內向、非常客氣、懷疑、嫉妒

上市期間

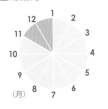

葉子與花朵分開販售

花店原本只販售仙客來的花，但最近開始出現葉脈模樣與深淺綠色十分特別的葉材，與花朵分開販售，是很實用的配葉。

Arrange memo

保鮮期：1 ～ 2 週
保鮮方法：水切法
注意事項：放在陰涼處可延長鮮花壽命。
適合搭配的花材：
玫瑰果（P.213）
銀葉菊（P.236）

花藝設計實例

準備幾個小型玻璃花器，分別插上仙客來的花與枝葉，營造和諧氣氛。

芍藥

Chinese peony, Common garden peony

從花苞綻放成大輪花
戲劇性的外觀轉變
令人注目

日本自古就有「立如芍藥，坐若牡丹」的說法，用來形容女性之美。

除了單瓣型、重瓣型與粉紅色品種外，另有紅色、白色與罕見的黃色系等各式種類。照片是最常見的玫瑰花型「瀧之粧」，也是人氣居高不下的品種之一。

由於存在感十足，只要插一朵在花瓶裡就很搶眼，適合搭配西式與日式風格的花藝作品。在花苞狀態下妝點居家空間，可享受整個開花過程。

從花苞綻放到盛開，變化出截然不同的風情。

多重花瓣層層綻放。

\ 花藝設計實例 /

在橫長形花器中放入大朵芍藥，將大量葉子固定在花朵四周。

Arrange memo

保鮮期：4～5天
保鮮方法：水切法、火炙法
注意事項：洗掉沾附在硬花苞上的糊狀花蜜，較容易開花。
適合搭配的花材：
聖星百合（P.42）
東方鳶尾（P.228）

葉子太多時請先修剪再插花，可延長鮮花壽命。

— Data —

植物分類
芍藥科芍藥屬

原產地
中國、蒙古、朝鮮半島北部

和名
芍藥（SHAKUYAKU）

開花期
5～6月

流通尺寸
40cm～1m 左右

花徑大小
大輪

價格帶
200～600 日圓

— 花語 —
觀腆、內向、
與生俱來的樸實

— 上市期間 —

12 1 2
11 3
10 4
9 5
8 7 6 （月）

秋明菊

Japanese anemone

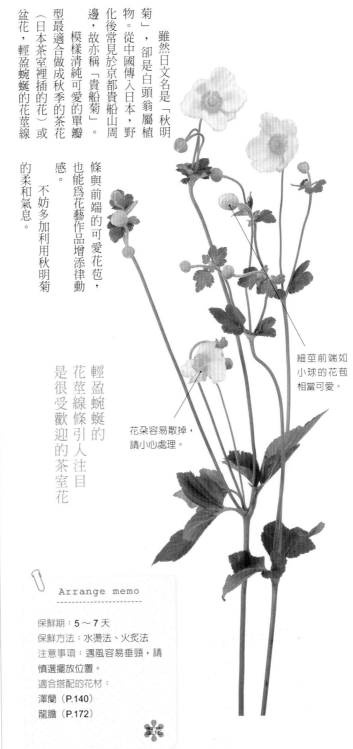

雖然日文名是「秋明菊」，卻是白頭翁屬植物。從中國傳入日本，野化後常見於京都貴船山周邊，故亦稱「貴船菊」。

模樣清純可愛的單瓣型最適合做成秋季的茶花（日本茶室裡插的花）或盆花，輕盈蜿蜒的花莖線的柔和氣息。

不妨多加利用秋明菊條與前端的可愛花苞，也能為花藝作品增添律動感。

輕盈蜿蜒的
花莖線條引人注目
是很受歡迎的茶室花

細莖前端如
小球的花苞
相當可愛。

花朵容易散掉，
請小心處理。

Data

植物分類
毛茛科白頭翁屬

原產地
中國

和名
秋明菊
（SYUUMEIGIKU）、
貴船菊（KIFUBEGIKU）

開花期
9～10月

流通尺寸
60cm～1.2m 左右

花徑大小
中輪

價格帶
150～300日圓

花語
轉淡的愛、忍耐

上市期間

Arrange memo

保鮮期：5～7天
保鮮方法：水燙法、火炙法
注意事項：遇風容易垂頸，請
慎選擺放位置。
適合搭配的花材：
澤蘭（P.140）
龍膽（P.172）

宿根香豌豆

比標準香豌豆品種
更具有野性風格
給人活力印象充滿魅力

宿根香豌豆是夏季開
花的多年草本植物，又名
「夏香豌豆」。如英文名
稱「Sweet pea」所示，宿
根香豌豆散發清甜香氣，
是其特色所在。

宿根香豌豆不僅具備

豆科特有的蝴蝶形狀花
瓣，也帶有洋蘭的華麗風
格。莖部較長，葉片與卷
鬚也爲外觀帶來原始的野
趣。受到「旅行」花語與
白色花色影響，宿根香豌
豆是婚禮花束的常用花
材。

許多品種都
有卷鬚。

輕飄飄的圓
形花瓣宛如
蝴蝶。

修長又有韌性
的莖很適合做
成花束。

Arrange memo

保鮮期：3～7 天
保鮮方法：水切法
注意事項：請小心處理，避免
拉斷卷鬚前端。
適合搭配的花材：
千日紅（P.97）
瑪格麗特（P.155）

壓花

\ 花藝設計實例 /

將剪成單枝的宿根
香豌豆與瑪格麗特
搭配在一起，打造
橫向發展的花藝作
品。

Data

植物分類
豆科香豌豆屬
原產地
地中海沿岸
和名
宿根香豌豆
（SYUKKONSUIITOPII）、
廣葉連理草
（HIROHARENRINSOU）
開花期
6 月
流通尺寸
30 ～ 50cm 左右
花徑大小
中輪
價格帶
150 ～ 300 日圓

花語

旅行、淡淡的喜悅、優美、
溫柔的回憶、
青春的喜悅、微妙

上市期間

12 1 2
11 3
10 4
9 5
8 6
7 (月)

捕蟲瞿麥

捕蟲草

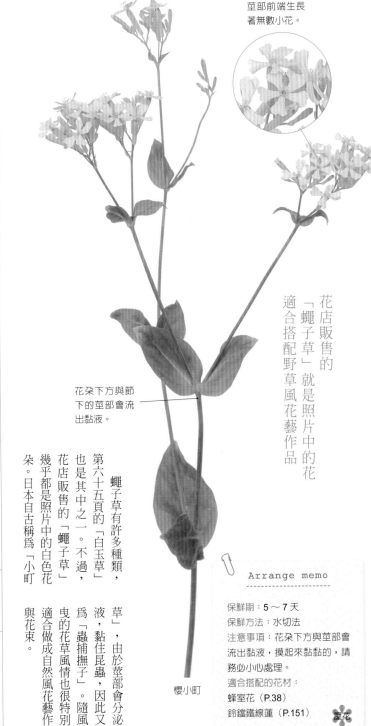

莖部前端生長著無數小花。

花朵下方與節下的莖部會流出黏液。

櫻小町

花店販售的「蠅子草」就是照片中的花

適合搭配野草風花藝作品

Data

植物分類
石竹科蠅子草屬

原產地
歐洲中南部

和名
小町草（KOUMACHISOU）
蟲捕撫子
（MUSHITORINADESHIKO）

開花期
5～7月

流通尺寸
30～40cm 左右

花徑大小
小輪

價格帶
150～200日圓

花語
青春之愛、藕斷絲連、毅力、背叛、陷阱、被欺騙的人

上市期間

蠅子草有許多種類，第六十五頁的「白玉草」也是其中之一。不過，花店販售的「蠅子草」幾乎都是照片中的白色花朵。日本自古稱為「小町」與花束。

草」，由於莖部會分泌黏液，黏住昆蟲，因此又稱為「蟲捕撫子」。隨風搖曳的花草風情也很特別，適合做成自然風花藝作品

Arrange memo

保鮮期：5～7天
保鮮方法：水切法
注意事項：花朵下方與莖部會流出黏液，摸起來黏黏的，請務必小心處理。
適合搭配的花材：
蜂室花（P.38）
鈴鐺鐵線蓮（P.151）

紅花月桃

Ginger

紅花月桃是家家戶戶都有的辛香料「薑」的近親植物，葉片發光且細長，隨風搖曳的華麗大花，散發薑特有的強烈香氣。紅花月桃不耐乾燥與風，會使葉子蜷縮，發生這種情形時，請用水切法讓花材確實吸水。

紅花月桃是生長在南國的花，插花時不妨善用此特性。搭配熱帶花卉和葉材植物，可營造時尚風格。

\ 花藝設計實例 /

在兩個附試管的直立式花器中，分別插上紅花月桃的花與葉子，再綁上細繩裝飾。

一根花莖長著 4 ～ 10 輪穗狀花。

前端尖銳的葉子呈兩列交互生長。

充滿熱帶氣息的外觀
令人聯想起南國
花朵散發薑特有的香氣

紅花月桃

Arrange memo

保鮮期：5 ～ 7 天

保鮮方法：水切法

注意事項：如莖部太長難以吸水，不妨將莖部剪成一半再幫助花材吸水。

適合搭配的花材：

火焰百合（P.69）

鳥蕉（P.150）

精油

---- Data

植物分類
薑科月桃屬

原產地
中亞、東南亞

和名
縮砂（SHUKUSHA）

開花期
6 ～ 11 月

流通尺寸
60cm ～ 1m 左右

花徑大小
大輪

價格帶
300 ～ 400 日圓

---- 花語

信賴、徒勞無功、充實的心

---- 上市期間

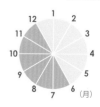

（月）

82

東亞蘭
Cymbidium

虎頭蘭

一直以來，東亞蘭是最受歡迎的盆花花材，近年來切花的人氣也水漲船高。除了此花特有的沉穩淺色系之外，還有紅色與褐色等時尚深色系，以及白色系等品種。

由於花朵保鮮期長，很適合婚喪喜慶等各種場合。花序下垂的品種也很適合做成婚禮花束。將花剪下來，放在水中漂浮，創造獨樹一格的花飾作品。

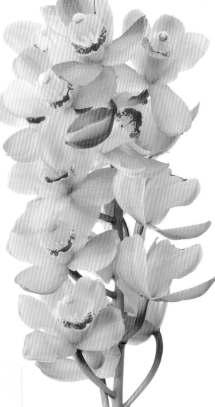

花瓣質感像是蠟做的。

Data

植物分類
蘭科蕙蘭屬

原產地
日本、中國、東南亞、南亞、澳洲

和名
霓裳蘭（GEISYOURAN）

開花期
11 ～ 3 月

流通尺寸
40 ～ 80cm 左右

花徑大小
大輪

價格帶
1,000 ～ 3,000 日圓

花語
高貴的美人、毫不做作的心、樸素

上市期間

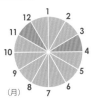

Arrange memo

保鮮期：1 個月左右
保鮮方法：水切法
注意事項：放在室溫不會升高的地方，可延長花朵壽命。
適合搭配的花材：
茵芋（P.76）
山蘇（P.240）

發光的花朵像是蠟做的
顏色種類也很豐富
可將花摘下放在水面漂浮

放在室溫不會升高的地方，可延長鮮花壽命。

像是蠟做的花瓣與深色花唇是其特色所在。

\ 花藝設計實例 /

剪下綠色的東亞蘭，與茵芋一起放在白色碗裡。

香豌豆

Sweet pea

豐富花色與
迎風飛舞的
個性花姿吸引人心

花色豐富又充滿清純感，荷葉邊般的個性花姿，使其成為春季花束或花藝作品最常用的花材。

香豌豆有三種，分別是春季開花、夏季開花與冬季開花，目前市面上最常見的是春季開花的品種。

「Sweet pea」直譯的意思是「甜豆」，這個名稱來自其散發的甜甜香氣，和豆科的獨特花型。經過品種改良後，花朵壽命變長，花朵也不易凋謝。

從兩朵花之間的花梗剪開，當成兩枝花使用。

花色會隨著時間褪色，顏色愈來愈淺。

花藝設計實例

只使用香豌豆插花也很美觀，粉彩色調混雜其中，十分漂亮。

Arrange memo

保鮮期：5～7 天
保鮮方法：水切法、水燙法
注意事項：摘掉凋謝的花朵，可延長保鮮期。
適合搭配的花材：
鬱金香（P.101）
陸蓮花（P.168）

Data

植物分類
豆科香豌豆屬
原產地
地中海沿岸
和名
麝香連理草
（JAKOURENRINSOU）、
花豌豆（HANAENDOU）
開花期
3～5 月
流通尺寸
30cm 左右
花徑大小
中輪
價格帶
100～300 日圓

花語

旅行、溫馨的回憶、青春的喜悅、微妙、記得我、纖細、優美、細小的快樂

上市期間

12 1 2 3 4 5 6 7 8 9 10 11 （月）

水仙

Narcissus, Daffodil

凜然的姿態與
甘甜香氣令人沉醉
也能運用在西式花藝中

學 名 「Narcissus」

是希臘神話登場的美少
年之名，這位少年也是
「narcissist」（自戀者）
的語源。

水仙開花時，花瓣完
全盛開，呈現出凜然的姿
態。水仙在歐洲進行品種
改良，現在約有兩萬種。
日本原產的「日本水

仙」又稱「雪中花」，是
冬季開花的珍貴花卉，也
是新年花節最常用的花
材。儘管水仙具有強烈的
和風印象，但只要用拉菲
草綁起一大束水仙，就能
做成西式花束。

中間開著喇叭
型花朵的品種
最受歡迎。

Data

植物分類
石蒜科水仙屬

原產地
歐洲、地中海沿岸

和名
水仙（SUISEN）

開花期
11 ～ 4 月

流通尺寸
20 ～ 40cm 左右

花徑大小
中輪

價格帶
100 ～ 200 日圓

花語
自戀、自尊心、得意忘形、
清高、再愛一次

上市期間

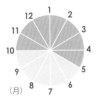

（月）12 1 2 3 4 5 6 7 8 9 10 11

Arrange memo

保鮮期：3 ～ 7 天
保鮮方法：水切法
注意事項：由於切口會流出黏
液，請務必先洗淨再插花。
適合搭配的花材：
鳶尾花（P.17）
雲龍柳（P.182）

乾燥花

花藝設計實例

筆直的水仙花莖十分優美，插在玻璃花器
裡，突顯莖部線條。

由於切口會流出
黏液，請務必先
洗淨再插花。

喇叭水仙

西洋松蟲草

Sweet Scabious, Mourning-bride, Egyptian rose

線條優美的莖部
搭配搶眼花朵
充滿魅力

細長柔軟的莖部線條，與無數小花一齊綻放，既搶眼又優雅，是其最大特色。

花色大多為淺粉彩色系，顏色相當豐富，花謝後留下的花萼充滿魅力，「Scabiosa Fantasy」品種是常見的花材之一。

松蟲草屬約有八十種植物，其中閃耀絲絨般光澤的時尚花色，個性獨具的品種是近年最受歡迎的種類。

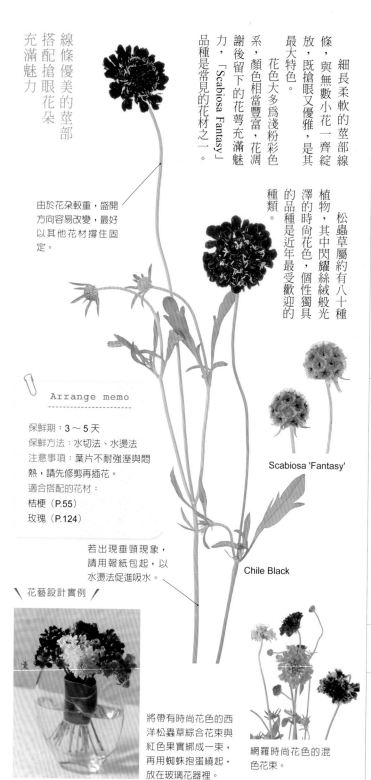

由於花朵較重，盛開方向容易改變，最好以其他花材撐住固定。

Arrange memo

保鮮期：3～5天
保鮮方法：水切法、水燙法
注意事項：葉片不耐強溼與悶熱，請先修剪再插花。
適合搭配的花材：
桔梗（P.55）
玫瑰（P.124）

若出現垂頸現象，請用報紙包起，以水燙法促進吸水。

Scabiosa 'Fantasy'

Chile Black

\ 花藝設計實例 /

將帶有時尚花色的西洋松蟲草綜合花束與紅色果實綁成一束，再用蜘蛛抱蛋繞起，放在玻璃花器裡。

網羅時尚花色的混色花束。

---- Data
植物分類
川續斷科松蟲草屬
原產地
西歐、西亞
和名
西洋松蟲草
（SEIYOU
MATSUMUSHISOU）
開花期
6～11月
流通尺寸
1m左右
花徑大小
小輪
價格帶
100～250日圓
---- 花語
風情、失去愛、
敏感、從零開始
---- 上市期間

(月)

芒草
Eulalia

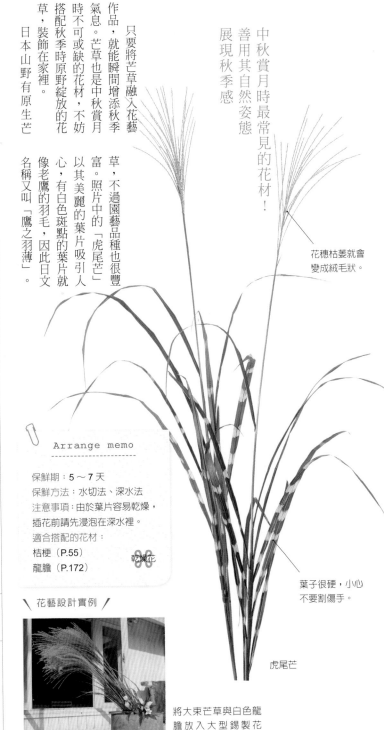

中秋賞月時最常見的花材！
善用其自然姿態
展現秋季感

只要將芒草融入花藝作品，就能瞬間增添秋季氣息。芒草也是中秋賞月時不可或缺的花材，不妨搭配秋季時原野綻放的花草，裝飾在家裡。日本山野有原生芒草，不過園藝品種也很豐富。照片中的「虎尾芒」以其美麗的葉片吸引人心，有白色斑點的葉片就像老鷹的羽毛，因此日文名稱又叫「鷹之羽薄」。

花穗枯萎就會變成絨毛狀。

葉子很硬，小心不要割傷手。

虎尾芒

Data

植物分類
禾本科芒屬
原產地
日本、中國、朝鮮半島
和名
薄、芒（SUSUKI）、尾花
（OBANA）
開花期
8 ～ 11 月
流通尺寸
1 ～ 1.2m 左右
花徑大小
小輪（花穗整體為大）
價格帶
150 ～ 250 日圓
花語
活力、精力、心靈相通、退隱
上市期間

（月圖表）

Arrange memo

保鮮期：5 ～ 7 天
保鮮方法：水切法、深水法
注意事項：由於葉片容易乾燥，插花前請先浸泡在深水裡。
適合搭配的花材：
桔梗（P.55）
龍膽（P.172）

乾燥花

花藝設計實例

將大束芒草與白色龍膽放入大型錫製花器，創造符合秋季風格的花藝作品。

星辰花

Statice, Sea lavender

看似花瓣的部位其實是苞片，苞片與莖部帶有乾燥的觸感，鮮花已經有乾燥花的感覺。除了苞片之外，還有細莖上有許多呈刷子狀排列的傳統品種小分枝的多花型種類。花朵顏色也很豐富，包括紅色、粉紅色、紫色等鮮豔色調，最近則以時尚的褐色系最受歡迎。

吸水性佳，花朵保鮮期也長，在花朵較少的夏季，星辰花是很實用的花卉。一般人也能在家中製成乾燥花。由於氣味獨特，要避免在家裡放太多。

摸起來很乾燥。

花朵散發獨特氣味。

— Data

植物分類
藍雪科補血草屬
原產地
歐洲、地中海沿岸
和名
花濱匙
（HANAHAMASAJI）
開花期
6～7月
流通尺寸
30～80cm 左右
花徑大小
小輪
價格帶
100～300 日圓

— 花語
我永遠不變、
不變的愛、永久不變

— 上市期間

看似花瓣的部位是花苞
刷子般的外型
十分可愛

12 1 2
11 3
10 4
9 5
8 6
7 （月）

Arrange memo

保鮮期：2 週左右
保鮮方法：水切法
注意事項：由於氣味獨特，要避免在家裡放太多。
適合搭配的花材：
洋桔梗（P.111）
百合（P.164）

乾燥花

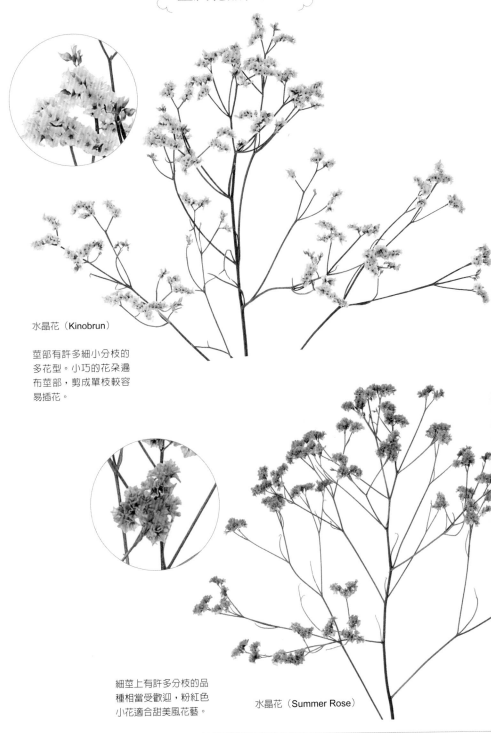

水晶花（Kinobrun）

莖部有許多細小分枝的
多花型。小巧的花朵遍
布莖部，剪成單枝較容
易插花。

細莖上有許多分枝的品
種相當受歡迎，粉紅色
小花適合甜美風花藝。

水晶花（Summer Rose）

紫羅蘭

Brampton stock, Common stock

粗莖上
長滿盛開的花朵
柔和的花色惹人憐愛

英文名「Stock」帶有「強韌莖部」之意。雖然如此，卻很容易折斷，處理時請注意。粉彩色調的花朵密集生長，讓人感受到春天的到來。甜美香氣也是其特色之一。

除了適合做成大型花束的重瓣型之外，還有使用性較高的多花型與單瓣型品種。紫羅蘭存在的歷史悠久，早在希臘時代就是常用藥草。

選擇花朵長得較密的品項。

雖然莖部與花梗很粗，但質地脆容易斷裂，請小心處理。

Quartett White
（分枝型品項）

Data

植物分類
十字花科紫羅蘭屬

原產地
南歐

和名
紫羅蘭花（ARASEITOU）

開花期
2～4月

流通尺寸
30～80cm左右

花徑大小
中輪

價格帶
200～400日圓

花語

永遠之美、求愛、永恆的愛情羈絆、豐富的愛、愛的結合

上市期間

12 1 2 3 4 5 6 7 8 9 10 11 （月）

Arrange memo

保鮮期：5～7天
保鮮方法：水切法、水燙法
注意事項：莖部容易折斷，請小心處理。
適合搭配的花材：
康乃馨（P.45）
鬱金香（P.101）

Rose Iron

Marine Iron

Apricot Iron

Purple Iron

Cherry Iron

White Iron

Pink Iron（單瓣型）

單瓣型有四片花瓣。
總體尺寸比重瓣型纖
細，較容易運用在花
藝作品裡。

\ 花藝設計實例 /

將紫羅蘭、康乃馨與星辰花插在中間，
邊緣放上大型奧利多蔓綠絨，增添分量
感。

天堂鳥

Bird-of-paradise, Crane flower

帶有鳥一般的花姿與
異國情調
是最受歡迎的新年花卉

天堂鳥的外型十分獨特，完全符合南國花卉給人的印象。

花瓣外側爲橘色，內側爲藍紫色，宛如黑夜來臨前的火紅色晚霞，獨特色調充滿魅力。

此外，由於花朵形狀近似展翅的鳥，因此日文名稱爲「極樂鳥花」。受到其華麗外型與幸運名稱的影響，天堂鳥是日本新年很受歡迎的花卉。建議搭配同樣來自南國的花朵和襯葉，創造獨樹一格的花藝作品。

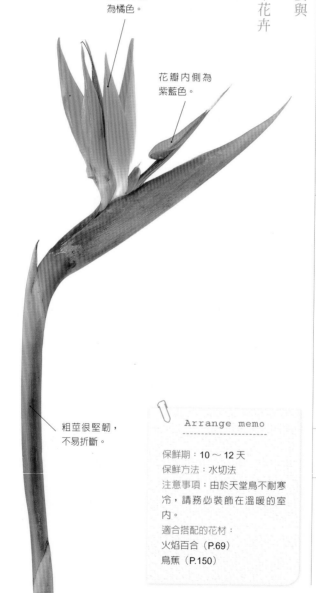

花瓣外側
爲橘色。

花瓣內側爲
紫藍色。

粗莖很堅韌，
不易折斷。

Arrange memo

保鮮期：10〜12 天
保鮮方法：水切法
注意事項：由於天堂鳥不耐寒冷，請務必裝飾在溫暖的室內。
適合搭配的花材：
火焰百合（P.69）
鳥蕉（P.150）

Data

植物分類
旅人蕉科天堂鳥屬
原產地
南非
和名
極樂鳥花
（GOKURATYOUKA）
開花期
全年
流通尺寸
80cm〜1.5m 左右
花徑大小
大輪
價格帶
300〜600 日圓

花語
寬容、裝腔作勢的戀情、
時尚之戀

上市期間

12 1 2
11 3
10 4
9 5
8 6（月）
7

紅花三葉草

Crimson clover

令人聯想起櫻桃果實與蠟燭火焰的紅色花穗可為花藝作品增添動感

紅花三葉草的紅色花穗令人聯想到草莓的果實和蠟燭的火焰，因此英文名又稱「strawberry candle」。上方的白色花穗就像是將白花三葉草的花拉長了一般，可善用其野花般的樸實模樣，打造自然風插花作品。

莖部會朝陽光方向彎曲生長，在莖部前端搖曳生姿的花穗可為花藝作品增添動感。用報紙包覆莖部，再以水燙法促進吸水，就能使莖部變挺。

紅色花穗令人聯想起櫻桃果實與蠟燭火焰。

許多小花一齊綻放，形成5〜8cm的花穗，由下往上依序綻放。

由於葉片容易缺水下垂，感覺失去活力時，請務必修剪。

Data

植物分類
豆科植物三葉草屬
原產地
歐洲
和名
紅花詰草
（BENIBANATSUMEKUSA）
開花期
5〜7月
流通尺寸
40〜60cm左右
花徑大小
小輪
價格帶
150〜300日圓

花語

想起我、地下情、療癒、樸素的可愛

上市期間

＼ 花藝設計實例 ／

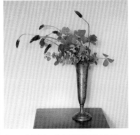

為了突顯紅花三葉草的花朵，選擇蠟菊作為襯葉配角。

Arrange memo

保鮮期：**5〜7天**
保鮮方法：**水切法**
注意事項：由於葉片容易缺水下垂，插花前請先修剪。
適合搭配的花材：
瑪格麗特（P.155）
琉璃唐綿（P.145）

歐洲莢蒾

Arrowwood

雪球花

花色從黃綠色
慢慢變成白色
打造充滿初夏氣息的清爽花飾

歐洲莢蒾的學名是「Viburnum snow ball」，但在花店通常只稱呼「雪球花」。無數小花一齊綻放，花朵形狀宛如繡球花。

剛開時花色呈黃綠色，隨著時間過去慢慢變白。由於花開的模樣很像雪球，才會又名雪球花。

清爽色調適合搭配所有花材，為花藝作品增添明亮感。

花色會從黃綠色轉變為白色，在枝頭一齊綻放。

---- Data

植物分類
忍冬科莢蒾屬

原產地
東亞、歐洲

和名
西洋手毬肝木（SEIYOU TEMARIKANBOKU）

開花期
4～5月

流通尺寸
60cm～1m 左右

花徑大小
小輪

價格帶
500～1,500 日圓

---- 花語
淘氣、滿心期待、只看我一人

---- 上市期間

12 1 2
11 3
10 4
9 5
8 6
7 (月)

＼ 花藝設計實例 ／

在玻璃花器裡放入大把歐洲莢蒾，不搭配其他花材，充分突顯歐洲莢蒾的特色。在前方花器裡妝點琉璃唐綿。

由於花朵容易垂頸，可剪開基部增加吸水率。

```
Arrange memo
--------------------
保鮮期：5～7 天
保鮮方法：水切法、根部剪口法
注意事項：在莖部末端垂直剪開，增加吸水性。
適合搭配的花材：
白色或綠色的花
海芋（P.52）
```

小菊 分枝菊

Florist's Chrysanthemum

顛覆佛前供花的印象
帶有明亮粉彩色系的
花種陸續登場

菊花有許多品種，日本多半用來供奉在佛前，但隨著歐美國家品種改良日新月異，最近推出不少粉彩色系的西洋多花菊，例如明亮的粉紅色與清爽的綠色菊花，頗受大眾歡迎。

菊花的花型包括單瓣型、重瓣型、中空管瓣型、康乃馨型與乒乓型等，種類繁多。花朵太茂盛的時候，請先適度修剪再插花。

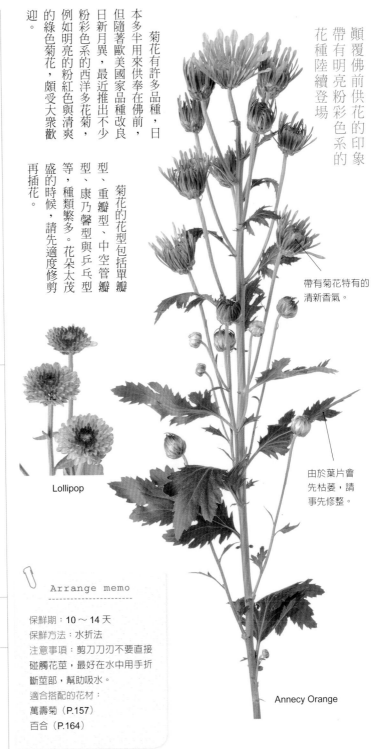

帶有菊花特有的清新香氣。

Lollipop

由於葉片會先枯萎，請事先修整。

Annecy Orange

Data

植物分類
菊科菊屬
原產地
歐洲、美國、中國
和名
Spray 菊
（SUPUREIGIKU）
開花期
9 ～ 11 月
流通尺寸
30cm ～ 1m 左右
花徑大小
中輪
價格帶
100 ～ 300 日圓

花語
真實、高貴、高潔、女性的愛情

上市期間

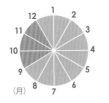

Arrange memo

保鮮期：10 ～ 14 天
保鮮方法：水折法
注意事項：剪刀刀刃不要直接碰觸花莖，最好在水中用手折斷莖部，幫助吸水。
適合搭配的花材：
萬壽菊（P.157）
百合（P.164）

新娘花

Blushing-bride

清純的白色花瓣看似層層相疊，其實這是苞片。花朵外側摸起來很硬，但內側十分柔軟，觸感相當好。

隨著時間過去，奶油色花苞的中央逐漸染成粉紅色，變色過程也是樂趣之一，十分符合英文名字「Blushing-bride」（嬌羞新娘）的意境。無須多言，新娘花也是十分受歡迎的新娘捧花用花材。

清純的花姿
使其成為高人氣
新娘捧花用花材

開花後，花朵中央會隨著時間染成粉紅色。

葉子完整健康的花材較為持久。

乾燥花

Data

植物分類
山龍眼科新娘花屬
原產地
南非
和名
—

開花期
4～6月
流通尺寸
30～40cm 左右
花徑大小
大輪
價格帶
300～500日圓

花語
惹人憐愛的心、
輕微的思慕、
出色的知識

上市期間

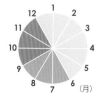

細長莖部前端
綻放著可愛的球狀花朵！
適合打造充滿休閒風格的花藝作品

千日紅

Globe amaranth

無數小花聚攏在一起，呈櫻桃果實般綻放，看起來十分可愛。花色也很豐富，深淺不同的粉紅色散發不同風格。

千日紅總給人供花的印象，但隨著品種改良，如今已蛻變出可愛的花姿。

與明亮色調。搭配在休閒風花飾或花藝作品中，可以增添絕妙特色。

由於花期很長，可充分欣賞可愛的紅色花朵，這也是日文名稱「千日紅」的由來。

由於花序容易下垂，請提升花材的吸水性。

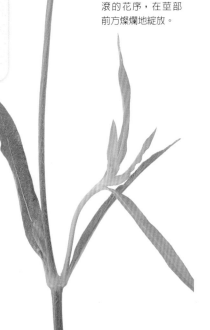

實物大小！

無數小花形成圓滾滾的花序，在莖部前方燦爛地綻放。

Data

植物分類
莧科千日紅屬
原產地
熱帶美洲、南亞
和名
千日紅（SENNICHIKOU）
開花期
6 ～ 10 月
流通尺寸
30 ～ 50cm 左右
花徑大小
小輪
價格帶
100 ～ 200 日圓
花語
不朽、不變的愛情、不變之愛、安全、永恆的友情

上市期間

```
        12  1
    11          2
  10              3
  9               4
    8           5
        7   6
  (月)
```

Arrange memo

保鮮期：7 ～ 10 天
保鮮方法：水切法
注意事項：做成乾燥花時，只要在花朵散落前乾燥即可。
適合搭配的花材：
小白菊（P.156）
地錦（P.235）

乾燥花

﹨ 花藝設計實例 ╱

千日紅很適合自然風花藝，與地錦一起放在玻璃瓶裡。

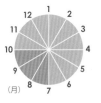

秋麒麟草

Goldenrod Woundwort

秋麒麟草在日本又名「秋之麒麟草」、「大泡立草」，過去常見的金彗星「Solidaster」長得很像秋麒麟草，不過最近已經很少見到了。

莖部的上半部分出許多細枝，頂端綻放著黃色小花。剪成單枝較容易使用，最大的特色就是適合搭配所有花材。經常用來填滿花束或花藝作品的縫隙。

由於葉片容易枯萎，請先修剪再插花。

小巧的黃色花朵充滿日本意象。

葉子很快就會枯萎，水切前請先修剪。

充滿活力的黃色小花是花藝作品的最佳配角！請剪成單枝使用

乾燥花

Arrange memo

保鮮期：5～7天
保鮮方法：水切法
注意事項：遇風容易凋萎，請特別注意。
適合搭配的花材：
向日葵（P.136）
百合（P.164）

▼ 花藝設計實例 ◢

在自然材質製成的編織藍裡放一個瓶子，將秋麒麟草聚攏在一邊。

── Data

植物分類
菊科秋麒麟草屬

原產地
北美

和名
大泡立草
（OOAWADACHISOU）

開花期
7～10月

流通尺寸
50cm～1m左右

花徑大小
小輪

價格帶
150～300日圓

── 花語

小心、警戒、預防、回頭看我

── 上市期間

大麗菊

Dahlia

寬版舌狀花瓣緊密地層疊綻放，這是最具大麗菊風格的開花方式。

大麗菊不是新品種，不過切花成為近年來日本花市的新寵。時尚的紅黑色品種「黑蝶」是掀起大麗菊熱潮的功臣。看似西洋花朵，卻帶有東方色彩；兼具異國風情和摩登姿態，是其人氣的祕密。近年來大麗菊推出了不少忘。

大麗菊是新品種，除了寬版舌狀花瓣層疊綻放的品種之外，還有圓球型、乒乓型、單瓣型等種類，花朵的綻放方式也很多樣。大輪花朵令人印象深刻，永遠難

個性化紅黑色花朵
掀起大麗菊熱潮
新品種陸續登場

Data

植物分類
菊科大麗菊屬

原產地
墨西哥、瓜地馬拉

和名
天竺牡丹
（TENJIKUBOTAN）

開花期
5～11月

流通尺寸
30cm～1.2m左右

花徑大小
中、大輪

價格帶
200～500日圓

花語
華麗、優雅、心猿意馬、威嚴

上市期間

（月）

✂ Arrange memo

保鮮期：5～7天
保鮮方法：水切法、水燙法
注意事項：花瓣和葉子容易受損，莖部容易折斷，處理時要小心謹慎。
適合搭配的花材：
菊花（P.56）
雞冠花（P.70）

＼ 花藝設計實例 ／

大麗菊相當華麗，令人印象深刻，只放一朵就很搶眼。隨意地放入玻璃茶杯中。

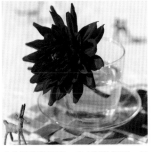

中空的莖部容易折斷，請小心處理。

黑蝶

◀ 接續品種目錄

花瓣從邊緣往內
彎，呈球型綻放
的「LaLaLa」。

寬版舌狀花瓣層疊綻
放，充滿華麗風格的
「熱唱」。

時尚的紅黑色花朵極
具個性，莖部也很粗
的「黑色閃電」。

綻放時花瓣前端呈
扭曲狀的「Bristol
Stripe」

鬱金香

Tulip

即使是不諳花名的男性和小孩，第一個聯想到的花，很可能都是鬱金香。鬱金香每年都有新品種上市，每到寒冷的冬季，花店就會擺滿鬱金香。

包括單瓣型、重瓣型、百合花型、鸚鵡型、流蘇型在內，不僅花型多變，花色也很豐富。適合搭配各種花藝作品，不過會受到光線與溫度影響，重複開花閉合，展現截然不同的印象。只插一種鬱金香，或搭配數種做成花藝作品，放入玻璃花器內也很美觀。

Data

植物分類
百合科鬱金香屬

原產地
安那托利亞、北非

和名
鬱金香（UKKONKOU）

開花期
3～4月

流通尺寸
20～50cm 左右

花徑大小
中、大輪

價格帶
200～500 日圓

花語
博愛、名聲、戀情表白、失戀、單戀、無望的愛、體貼

上市期間

12 1 2 3 4 5 6 7 8 9 10 11

（月）

即使放在家裡，莖部仍會不斷生長。

受到光線與溫度影響，重複開花閉合，改變花朵生長的方向。

隨著花朵綻放，露出中間的黑色花蕊。

葉片包覆著莖部生長。

從聖誕節前後開始出現在花店店頭是春季球根花的代名詞

Arrange memo

保鮮期：5 天左右
保鮮方法：水切法
注意事項：鬱金香不耐暖氣，請放在涼爽的地方。
適合搭配的花材：
香豌豆（P.84）
小蒼蘭（P.144）

 接續品種目錄

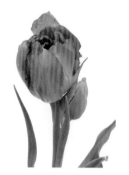

盛開時會開出像芍藥般華麗花朵的重瓣型「山橙」。

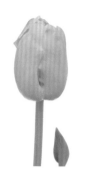

花瓣表面閃閃發光的「粉紅鑽石」。

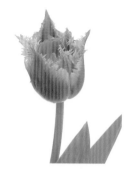

花瓣前端有許多鋸齒狀缺刻的花邊型「Bell Song」。

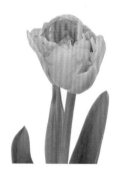

從白到淺粉紅、黃綠色的漸層色調十分美麗的「Angelique」。

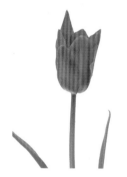

這款也是橘色的百合花型，香氣十分宜人又很受歡迎的「芭蕾舞者」。

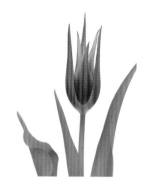

尖銳花瓣盛開時看似百合花，屬於百合花型的「Fly Away」。

粉紅色與白色色調十分優美的百合花型「序曲」。

粉紅色中透著淡淡黃綠色的「耶誕夢幻」。

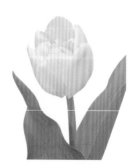

重瓣型白色鬱金香很適合做成新娘捧花的「夢黛爾」。

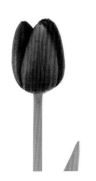

雖然花徑不大，但接近黑色的深紫色個性十足。「夜后」。

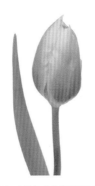

橘色到黃色的漸層色調是其特色所在。「閃耀女郎」。

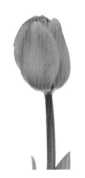

飽滿的橢圓單瓣型鬱金香，帶紫的粉紅色漸層十分優雅。「Alibi」。

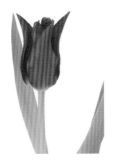

深粉紅色的百合花型讓人聯想起可愛的女性。「Pretty Woman」。

美麗的紅色花瓣綻放時，就會看到裡面的黑色花蕊。「Ben van Zanten」。

\ 花藝設計實例 /

將黃色與白色的單瓣型鬱金香剪短，與香豌豆一起放入方形花器中。

屬於重瓣花邊型鬱金香，盛開時給人極度華麗的印象。「Chato」。

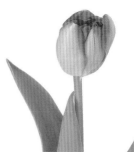

花瓣宛如鸚鵡羽毛的鸚鵡型「Fleming Parrot」。

深粉紅色加上黃綠色漸層色調的「Christmas Exotic」。

花瓣外側為白色，內側為粉紅色。開花時，整體印象煥然一新。「Up Pink」。

橘色單瓣型鬱金香，散發甜美香氣的「Orange Monarch」。

橘色花瓣的一部分與莖葉顏色相同，極具個性的「Blumex」。

小輪花朵帶有白色、粉紅色與綠色等繁複的漸層色調。「Carnaval De Rio」。

＼ 花藝設計實例 ／

使用與花朵同色的花器，放入花瓣有缺刻的紅色鬱金香。調整每朵花的方向，增添躍動感。

明亮的橘色與藍色花朵搭配也很出色。「Orange Queen」。

難以言喻的微妙色調，十分優美的「Creme Upstar」。

巧克力波斯菊

Chocolate cosmos

花色與香氣都像
巧克力！
是情人節的人氣花材

屬於大波斯菊（第七十二頁）的一種，但不同花色展現截然不同的風格。紅黑色花朵令人聯想起巧克力，最適合打造成熟風時尚花束與花藝作品。原種的花朵較小，但飄散近似巧克力的香味，因此是情人節最受歡迎的花材。

善用細長莖部的線條與時尚花色，營造細膩輕盈風格的花飾。隨著品種改良日新月異，陸續推出紅色系與接近黑色的品種。

花朵形狀與一般的大波斯菊相同，光是顏色的差異就能散發截然不同的氣氛。

善用細長莖部的外型。

📎
Arrange memo
- - - - - - - - - - - - - - - - -

保鮮期：5 ～ 7 天
保鮮方法：水切法、水燙法
注意事項：由於小花苞不會開花，不妨先修除再插花。
適合搭配的花材：
白玉草（P.65）
百部（P.259）

小花苞可能
不會開花。

Data

植物分類
菊科波斯菊屬
原產地
墨西哥
和名
巧克力秋櫻（CHOKOREE
TOKOSUMOSU）
開花期
5 ～ 11 月
流通尺寸
40 ～ 60cm 左右
花徑大小
中輪
價格帶
300 ～ 400 日圓
花語
戀情的回憶

上市期間

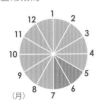

＼ 花藝設計實例 ／

擺三個相同花器，各自插上 1 ～ 2 枝巧克力波斯菊，使莖部相互交叉。

紫嬌花

Sweet garlic, Pink agapanthus

宛如仙女棒的花朵惹人憐愛
帶有甘甜香氣
十分適合送禮。

紫嬌花是石蒜科球根植物，種類相當豐富，但最常見的花材是「紫嬌花」。花如其名，此花帶有清甜優雅的香氣，適合做成花束或花飾送人。細長型莖部的前端綻放著十到三十朵小花，花朵宛如仙女棒噴出火花的模樣。當成花飾或花束配角，可增添細膩氣氛。

Data

植物分類
石蒜科紫嬌花屬
原產地
南非
和名
琉璃二文字
（RURIFUTAMOJI）
開花期
3～4月
流通尺寸
40～60cm 左右
花徑大小
小輪
價格帶
150～300 日圓

花語
沉穩的魅力、小小的背信、殘留的香氣

上市期間

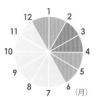

Arrange memo

保鮮期：5～7天
保鮮方法：水切法
注意事項：勤於摘除凋謝的花朵，花苞就會開花。
適合搭配的花材：
陸蓮花（P.168）
山麥冬（P.255）

莖部前端有許多花瓣呈星星狀綻放的筒狀花。

用手拉一下就能使莖部彎曲。

從側面看的花瓣模樣。筒狀花朵呈放射狀綻放於枝條前端。

花朵前端有六片花瓣呈星星狀綻放。

飛燕草

Delphinium

清新可人的藍色系花色充滿魅力
將花摘下來做成花飾也很出色

「Pacific Giant Group」的粗長莖部長滿重瓣型花朵，分量感十足，最適合做成極致奢華的花藝作品。「Belladonna Group」的細莖綻放著單瓣型花朵，洋溢優雅氣氛，適合搭配各種風格的花飾。另有多花型品種。無論哪個品種，特色都是清亮鮮豔的各種藍色系花色。將花一朵朵剪下來，放在水盤上漂浮，營造清涼感。

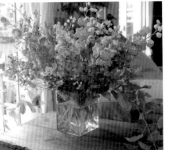

隨著時間過去，花瓣會慢慢變透明。

剪掉要開不開的花苞。

先剪掉葉子再插花。

Volkerfrieden
（Belladonna Group）

飛燕草適合搭配百部這類帶有明亮色調的襯葉植物。

Data

植物分類
毛茛科飛燕草屬

原產地
歐洲、亞洲、北美洲、非洲

和名
大飛燕草（OOHIENSOU）

開花期
6～8月

流通尺寸
50cm～1m左右

花徑大小
中輪

價格帶
300～800日圓

花語
清明、高貴、慈悲、傲慢、輕率、心猿意馬

上市期間

（月）

Arrange memo

保鮮期：**5～7天**
保鮮方法：**水切法**
注意事項：**摘掉凋謝的花朵可延長保鮮期。**
適合搭配的花材：
翠珠花（P.146）
百部（P.259）

壓花

＼ 花藝設計實例 ／

 接續品種目錄

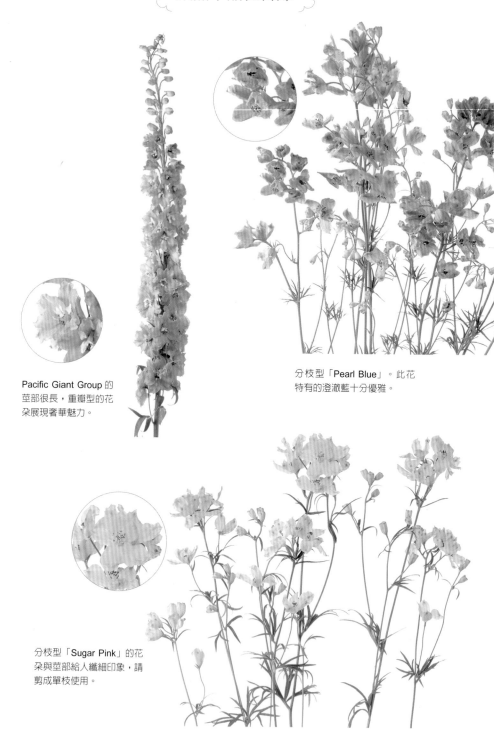

Pacific Giant Group 的
莖部很長，重瓣型的花
朵展現奢華魅力。

分枝型「Pearl Blue」。此花
特有的澄澈藍十分優雅。

分枝型「Sugar Pink」的花
朵與莖部給人纖細印象，請
剪成單枝使用。

秋石斛蘭

Denphalae

流通量第一的蘭花
吸水性佳且保鮮期長
是婚禮上常見的花材

在種類眾多的蘭花中，秋石斛蘭以價格親民，大小適中的花徑與百搭好用爲最大魅力。不僅葉植物，打造充滿東方風格的花藝作品。吸水性強，保鮮期也長，

裝飾在家裡時，只要摘掉凋謝的花朵就能延長鮮花壽命。亦可搭配南國風襯印象。

白色系是婚禮上常見的品種，使用在其他婚喪喜慶的場合也能增添正式

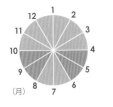

Sonia

花朵由下往上綻放，摘掉凋謝的花朵，前端的花苞較容易盛開。

Big White

Data

植物分類
蘭科秋石斛屬

原產地
帝汶島

和名
——

開花期
8～9月

流通尺寸
40～70cm 左右

花徑大小
中輪

價格帶
150～500 日圓

花語
好看、有能力、不輸給誘惑的人、任性美人

上市期間

12 1 2
11 3
10 4
9 5
8 6
7
(月)

Arrange memo

保鮮期：7～10 天
保鮮方法：水切法
注意事項：摘掉凋謝的花朵，花苞較容易盛開。
適合搭配的花材：
海芋（P.52）
木賊（P.243）

花藝設計實例

將花一朵朵剪下來，與木賊、麗莎蕨一起裝飾在黑色花器裡，散發東方情調。

虎尾花

Speed well

虎尾草

藍色與白色花穗充滿清涼感
適合打造自然又柔和的
夏季花藝作品

花莖前端長著十到
二十公分、形狀如虎尾的
花序，充滿自然氛圍，看
到它就讓人聯想起在夏季
原野中，花穗迎風搖曳的
模樣。與同系統的草花搭
配，插在籃子裡，感覺就
像是將原野的一角搬進自
己家中。亦可做成和風花
飾。放在花束裡，可增添
躍動感。等到了秋季，花
期結束後，葉子轉成美麗
的紅色，可當作茶花裝飾
在茶室裡。

花穗微微彎曲，
小花由下往上依
序生長。

橢圓形葉
子的邊緣
有缺刻。

—— Data ——

植物分類
車前草科婆婆納屬
原產地
東亞
和名
琉璃虎尾
（RURITORANOO）
開花期
6 ～ 8 月
流通尺寸
40cm ～ 1m 左右
花徑大小
小輪（以花穗來說算大）
價格帶
200 ～ 300 日圓
—— 花語 ——
達成、信賴、誠實、將我
的心獻給你
—— 上市期間 ——

Arrange memo

保鮮期：5 天左右
保鮮方法：水切法、水燙法
注意事項：出現垂頸現象時，
請勤於修剪基部。
適合搭配的花材：
山防風（P.174）
地榆（P.178）

12 1 2 3 4 5 6 7 8 9 10 11 （月）

洋桔梗

Prairie gentian

隨著花開得愈大，花蕊看得愈清楚。

花苞也很可愛。顯色的花苞幾乎都會開花。

選擇最外側花瓣平滑無皺紋的品項，花朵較為新鮮。

時尚花藝最好用的花材！
豐富色調與種類充滿魅力
花苞也會開花

日本進行多次品種改良後，一年四季都會推出各式品種。不只花色豐富，輕飄飄的花瓣也很可愛，還有玫瑰花型、花邊型等吸引人心的華麗品種。此外，吸水性佳，花朵保鮮期長，價格也很實惠，這些都是洋桔梗受歡迎的原因。

市面上販售的幾乎都是多花型，剪成單枝運用在花飾裡，可增添分量感。通常花店會將不開花的花苞剪掉，因此消費者買到的花材會有剪一半的枝條。

旋轉模樣的花苞宛如霜淇淋。

一般花店會先剪掉側枝。

Eclair

Data

植物分類
龍膽科洋桔梗屬

原產地
北美洲

和名
土耳古桔梗
（TORUKOGIIKYOU）

開花期
6～8月

流通尺寸
20～90cm 左右

花徑大小
中輪

價格帶
150～800 日圓

花語
優美、希望、快樂的談話、清爽之美

上市期間

12 1 2 3 4 5 6 7 8 9 10 11
（月）

Arrange memo

保鮮期：5 天左右
保鮮方法：水切法
注意事項：葉片根部容易折斷，請小心處理
適合搭配的花材：
玫瑰（P.124）
金翠花（P.142）

\ 花藝設計實例 /

將各種顏色的洋桔梗綁成一束，插在籃子裡的小花器。

接續品種目錄

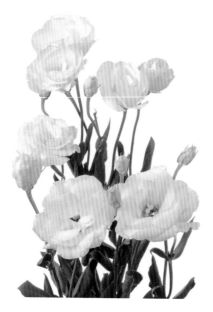

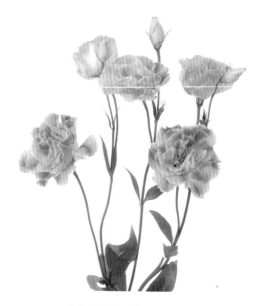

綻放許多白色重瓣花
的「雪牡丹」。

花型宛如玫瑰，帶有優雅的薰
衣草紫。「Silk Lavender」。

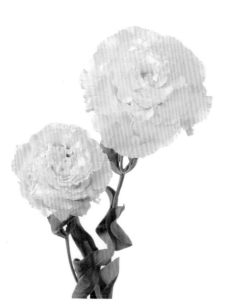

花瓣邊緣有缺刻的重瓣型
「Mousse Green」。

明亮奶油色的「Voyage
Yellow」。

杏色花瓣備受喜愛的
「Mousse Apricot」。

華麗花型適合成為插花主角。
「Mousse Tiara Pink」。

這幾年最受歡迎的洋桔梗
就是這款「Claris Pink」。

花型宛如華麗康乃馨的
「Mousse Mango」。

花苞開花後顏色愈來愈深
的「Carmen Rouge」。

白色與紫色雙色調十分優美的
「Mahoroba Blue Flash」。

白色與薰衣草紫雙色調的
「Mahoroba Lavender」。

\ 花藝設計實例 /

綠色洋桔梗與紫菀、香豌豆等白花
一起做成優雅花藝。

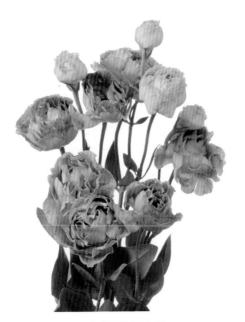

花瓣正面與背面顏色不同的
「Amber Double Maron」。

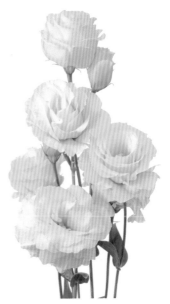

開花後，花朵顏色會
從綠色轉為白色。
「Piccorosa Green」。

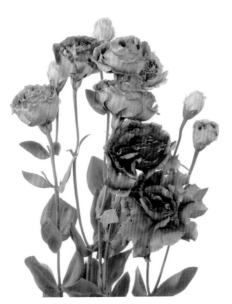

花瓣內側為時尚酒紅色
調的「Double Wine」。

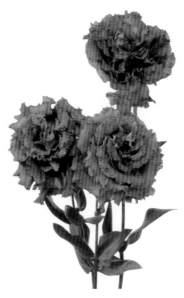

華麗的重瓣型「Mousse
Blue」。

Pink

石竹

顏色名稱「Pink」來自此花！
插花時應突顯
惹人憐愛的花朵樣貌

石竹的英文名稱是「Pink」。據說粉紅色這個色彩名稱就是來自石竹。宛如康乃馨的單瓣型粉紅色小花十分可愛，令人印象深刻。石竹的顏色相當豐富，有紅色、黃色與紫色。「Green Truffle」品種沒有花瓣，只有花萼，是很實用的葉材。

許多石竹品種的花朝上綻放，插花時盡可能露出花朵正面，突顯其可愛風格。

摘掉凋謝的花，花苞就會陸續綻放。

花瓣呈粉紅色到白色的漸層色調。

綠石竹

莖部的節容易折斷，處理時要特別小心。

Sonnet Yes

---- **Data**

植物分類
石竹科石竹屬
原產地
歐洲、亞洲、非洲
和名
撫子（NADESHIKO）
開花期
5～7月
流通尺寸
20～80cm 左右
花徑大小
中輪
價格帶
150～300 日圓

---- 花語

貞節、純粹的愛、才能、思慕

---- 上市期間

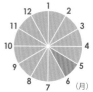

（月）

Arrange memo

保鮮期：5 天左右
保鮮方法：水切法
注意事項：莖部的節容易折斷，處理時要特別小心。
適合搭配的花材：
康乃馨（P.45）
寒丁子（P.141）

壓花

油菜花

Field mustard

宣告春天降臨的花朵
女兒節一定要裝飾
桃花與油菜花

油菜花是春季花朵，黃色的花與綠色的葉子形成美麗對比。如果在花店看到油菜花，即使天氣還很冷，也能感受到春天腳步近了。

每到三月三日女兒節，日本人家中一定會裝飾桃花和油菜花，鮮豔色調充滿春季感。莖部很粗，葉子密集的品種是常見的切花花材。插花前請先修剪掉一些葉子。

選擇有花苞的花材，保鮮期較長。

綠色葉子的顏色愈深，代表花材愈新鮮。

Data

植物分類
十字花科蕓薹屬

原產地
東亞、歐洲

和名
菜花（NABANA）、花菜（HANANA）

開花期
2～4月

流通尺寸
30cm～1.2m左右

花徑大小
小輪

價格帶
150～300日圓

花語
活潑、快活、豐富、財產

上市期間

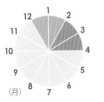

12 1 2 3 4 5 6 7 8 9 10 11 (月)

＼ 花藝設計實例 ／

使用帶有泥土質感的花器，可以表現出從地面生長的自然姿態。

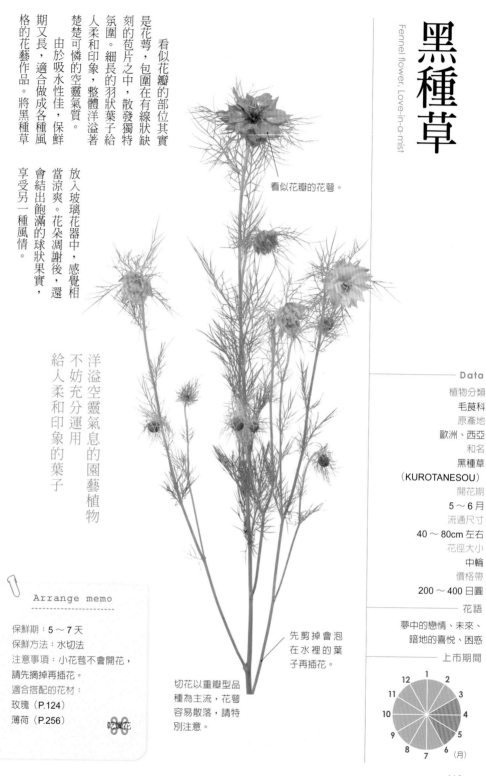

黑種草

Fennel flower, Love-in-a-mist

看似花瓣的部位其實是花萼，包圍在有線狀缺刻的苞片之中，散發獨特氛圍。細長的羽狀葉子給人柔和印象，整體洋溢著楚楚可憐的空靈氣質。

由於吸水性佳，保鮮期又長，適合做成各種風格的花藝作品。將黑種草放入玻璃花器中，感覺相當涼爽。花朵凋謝後，還會結出飽滿的球狀果實，享受另一種風情。

看似花瓣的花萼。

洋溢空靈氣息的園藝植物
不妨充分運用
給人柔和印象的葉子

先剪掉會泡在水裡的葉子再插花。

切花以重瓣型品種為主流，花萼容易散落，請特別注意。

━━ Data

植物分類
毛茛科
原產地
歐洲、西亞
和名
黑種草
（KUROTANESOU）
開花期
5～6月
流通尺寸
40～80cm 左右
花徑大小
中輪
價格帶
200～400 日圓

━━ 花語

夢中的戀情、未來、
暗地的喜悅、困惑

━━ 上市期間

Arrange memo

保鮮期：5～7天
保鮮方法：水切法
注意事項：小花苞不會開花，
請先摘掉再插花。
適合搭配的花材：
玫瑰（P.124）
薄荷（P.256）

乾燥花

鑽石百合

Nerine, Diamond lily

強韌的細花梗前端開著八到十朵左右的花。其中有個品種的花瓣捲曲、散發光澤，又名「鑽石百合」。此外，花店裡也有花瓣纖細、小輪花朵的品種，以及長得近似石蒜的紅色品種。

鑽石百合的吸水性佳、保鮮期長，無須細心照顧就能長得很好，這也是其吸引人的地方。摘掉薄紙般的褐色苞片再插花，可突顯花朵之美，不妨試試。鑽石百合適合搭配任何花材，單獨使用也很出色。

細花梗前端有好幾朵花，花瓣捲曲。

花瓣容易折斷，處理時請小心。

捲曲的花瓣十分可愛
摘除褐色花萼
讓花看起來更漂亮

花瓣與花蕊十分精緻。

Data

植物分類
石蒜科鑽石百合屬
原產地
南非
和名
姬彼岸花
（HIMEHIGANBANA）
開花期
9〜11 月
流通尺寸
20〜50cm 左右
花徑大小
中輪
價格帶
300〜400 日圓
花語
等待相見之日、幸福的回憶、可愛、光輝、保護過度的女兒、忍耐
上市期間

＼ 花藝設計實例 ／

利用高低差插上兩枝鑽石百合，在花器開口放上火鶴花的葉子與新西蘭。

Arrange memo

保鮮期：5〜7 天
保鮮方法：水切法
注意事項：花瓣容易折斷，處理時請小心。
適合搭配的花材：
西洋松蟲草（P.86）
火鶴花的葉子（P.35）

刻球花

Berzelia

直徑 5mm ～ 2cm 的球狀花朵，花苞是綠色的，開花後會變色。

聖誕節前後
開始上市
花型宛如圓形果實
保鮮期長也是魅力之一

隨著聖誕節腳步接近，花店陸續陳列刻球花。枝條前端長滿圓形果實，其實那是花。花朵遇水容易變黑，請務必特別小心。

先剪掉靠近花朵附近的細葉，放在花藝作品中較低的位置，就能突顯圓滾滾的花形與顏色。花店有各種顏色與大小的種類，可依用途區分使用。

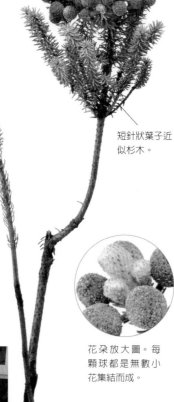

短針狀葉子近似杉木。

花朵放大圖。每顆球都是無數小花集結而成。

Arrange memo

保鮮期：10 ～ 14 天
保鮮方法：水切法、基部剪口法
注意事項：花朵遇水就會變黑，請特別注意。
適合搭配的花材：
雪絨花（P.143）
孔雀柏（P.184）

乾燥花

\ 花藝設計實例 /
搭配孔雀柏、雪絨花，做成半圓形時尚花飾。

Data

植物分類
鱗葉樹科刻球花屬
原產地
南非
和名
—
開花期
全年
流通尺寸
50 ～ 60cm 左右
花徑大小
小輪
價格帶
150 ～ 300 日圓
—
花語
熱情、小小的勇氣

上市期間

```
      12  1
  11        2
 10          3
  9          4
    8      5
      7  6  (月)
```

120

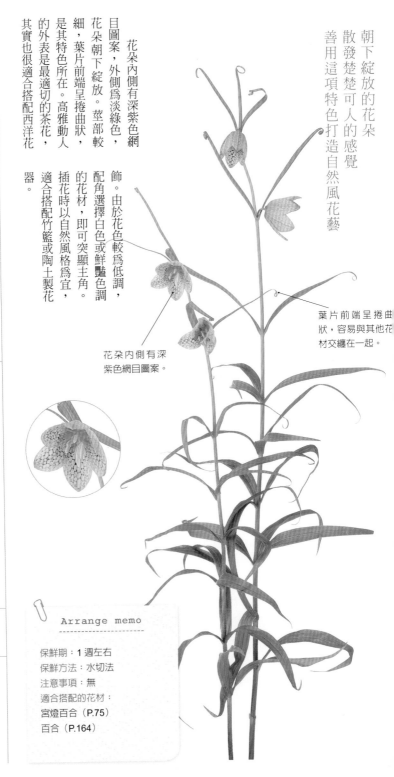

朝下綻放的花朵
散發楚楚可人的感覺
善用這項特色打造自然風花藝

貝母 Fritillary

貝母百合

花朵內側有深紫色網目圖案，外側爲淡綠色，花朵朝下綻放。莖部較細，葉片前端呈捲曲狀，是其特色所在。高雅動人的外表是最適切的茶花，其實也很適合搭配西洋花器。

花朵內側有深紫色網目圖案。配角選擇白色或鮮豔色調的花材，即可突顯主角。插花時以自然風格爲宜，適合搭配竹籃或陶土製花飾。由於花色較爲低調，

葉片前端呈捲曲狀，容易與其他花材交纏在一起。

花朵內側有深紫色網目圖案。

Data

植物分類
百合科貝母屬
原產地
中國
和名
貝母百合（BAIMOYURI）、
編笠百合
（AMIGASAYURI）
開花期
4～5月
流通尺寸
30～80cm 左右
花徑大小
中輪
價格帶
300～400 日圓
花語
威嚴、謙虛的心、
凜然的姿態
上市期間

12 1 2 3 4 5 6 7 8 9 10 11
(月)

Arrange memo

保鮮期：1 週左右
保鮮方法：水切法
注意事項：無
適合搭配的花材：
宮燈百合（P.75）
百合（P.164）

仙履蘭 拖鞋蘭

Cypripedium, Lady's-slipper

近年來人氣急速上升
個性獨具的蘭花品種
單枝也令人印象深刻！

白色底加上綠色線
條，十分美麗。

學名「Paphiopedilum」
在希臘文中指的是「女
神的拖鞋」，中央的袋
狀部分確實很像拖鞋，
因此英文名又稱「Lady's-
slipper」。照片是白底加
上綠色條紋，美麗的「彩
雲仙履蘭」品種。其他還
有紅紫色、白色與複色等
花風格。

品種，每一款都是莖部較
短，花朵較大。花朵保鮮
期長，適合搭配日式的插
花風格。

相較於花徑大小，
莖部顯得較短。

拖鞋造型唇瓣

從側面看的模樣

彩雲仙履蘭

Arrange memo

保鮮期：10～14 天
保鮮方法：水切法
注意事項：減少花材數量，成
為花藝作品的主角。
適合搭配的花材：
聖星百合（P.42）
東亞蘭（P.83）

\ 花藝設計實例 /

以同為蘭科植物、帶有鮮豔綠色的
東亞蘭，和南國風襯葉植物互相搭
配，散發時尚風格。

—— Data
植物分類
蘭科仙履蘭屬
原產地
中國、東南亞
和名
常盤蘭（TOKIWARAN）
開花期
12～6 月
流通尺寸
30cm 左右
花徑大小
大輪
價格帶
700～1,500 日圓
—— 花語
思慮深遠、責任感強的
人、易變的愛情、
善變、突出的個性
—— 上市期間

葉牡丹

Flowering cabbage

冬季花卉較少，「葉牡丹」是打造花圈時頗受歡迎的花材，這幾年則推出不少切花。中間的粉紅色與白色部分是與高麗菜相同的葉子，但由於看起來很像大輪花。

與園藝品種相較，切花用葉牡丹莖部較長，較容易運用在花藝作品裡。每到過年，日本人就會在家裡裝飾葉牡丹，搭配松樹、草珊瑚等植物。

最受歡迎的新年花材！
在花卉較少的冬季
葉牡丹可為家中增添景色

看似花瓣的部分是葉子。

與園藝品種相較，葉牡丹莖部較長，較容易使用。

Data

植物分類
十字花科蕓薹屬

原產地
歐洲

和名
葉牡丹（HABOTAN）、花甘藍（HANAKYABETSU）

開花期
1 ～ 3 月

流通尺寸
20 ～ 80cm 左右

花徑大小
大輪

價格帶
300 ～ 400 日圓

花語
祝福、利益

上市期間

12 1 2 3 4 5 6 7 8 9 10 11 （月）

Arrange memo

保鮮期：2 週左右
保鮮方法：水切法
注意事項：將花朵配置在低位，遮住莖部。
適合搭配的花材：
松樹（P.196）
菝葜（P.207）
草珊瑚（P.210）

╲ 花藝設計實例 ╱

取一些菝葜的紅色果實，再搭配百部，裝飾金銀兩色花紙繩，打造新年花飾。

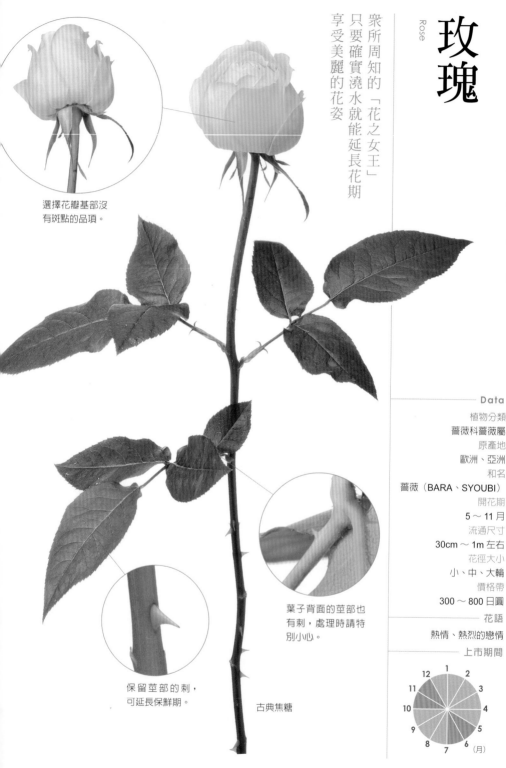

選擇花瓣基部沒
有斑點的品項。

玫瑰

Rose

眾所周知的「花之女王」
只要確實澆水就能延長花期
享受美麗的花姿

葉子背面的莖部也
有刺,處理時請特
別小心。

保留莖部的刺,
可延長保鮮期。

古典焦糖

Data

植物分類
薔薇科薔薇屬
原產地
歐洲、亞洲
和名
薔薇(BARA、SYOUBI)
開花期
5 ~ 11 月
流通尺寸
30cm ~ 1m 左右
花徑大小
小、中、大輪
價格帶
300 ~ 800 日圓

花語

熱情、熱烈的戀情

上市期間

若說玫瑰是全世界最受歡迎的花，一點也不為過。據說從拿破崙時代，就開始進行玫瑰的品種改良，陸續誕生許多新品種。目前光是市場上販售的品種就超過三萬種。不僅各種花色齊全，花徑大小也一應俱全。最近以圓形的深杯型，和中間花瓣水。

密集的蓮座型等經典種類人氣最高。

補充水分可延長花朵壽命。若使用水切法仍無法解決垂頸問題，不妨採用水燙法或火炙法。莖部較長時容易垂頸，放在家裡期間若覺得玫瑰缺水，可一口氣剪短莖部促進吸

層疊綻放的花瓣裡面為花蕊。

葉子硬挺，呈鮮綠色，代表花材相當新鮮。

＼ 花藝設計實例 ／

在底部較淺的圓形花器放入長葉子當成花留，放上玫瑰、海芋和常春藤裝飾。

Arrange memo

保鮮期：5～7 天
保鮮方法：水切法、水燙法、火炙法
注意事項：枝條上的刺容易使人受傷，處理時請小心。
適合搭配的花材：
海芋（P.52）
百合（P.164）
大部分葉材

 壓花　 乾燥花　乾燥花瓣　精油

125

玫瑰品種目錄

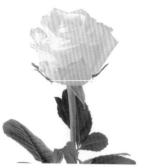

大輪白玫瑰「翡翠白」。
隨著開花時間愈長，花瓣
會逐漸往外側捲曲。

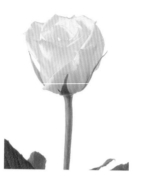

白偏淺綠的「坦尼克」是
人氣品種。開花時花心較
高，花徑為大輪。

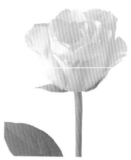

深杯型白色玫瑰
「Bourgogne」，
是婚禮花束常用的
花材。

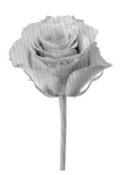

外側為淺綠色、內側為粉紅
色漸層的「Old Dutch」。

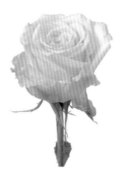

外側花瓣帶著綠色的米
色玫瑰「Dessert」。

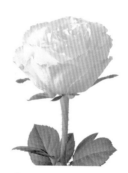

「Haute Couture」。
荷葉邊花瓣和白中透綠
的顏色充滿魅力。

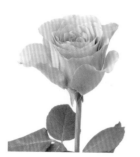

剛開始開花時是米色，但顏色會
漸漸變淡的「Cafe Latte」。

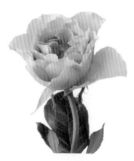

時尚的米色系和略帶弧度的
花姿是「Julia」的人氣祕
密。

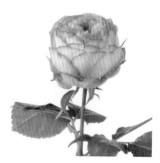

帶有橘色到粉紅色的複色，形狀
也很可愛的「浪漫寶貝」。

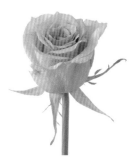

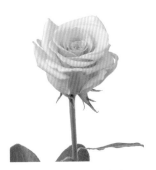

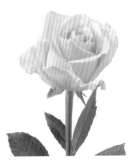

亮粉紅色充滿女人味
的「My Girl」，少刺
也是其特色之一。

婚禮最常用的玫瑰品種，粉
紅色「新鐵達尼」。玫瑰特
有的香氣也是其人氣原因。

亮粉紅色漸層是其特
色，人氣的大輪玫瑰
「翡翠粉」。

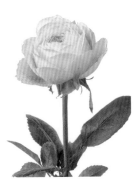

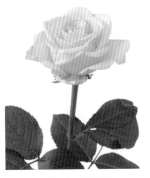

帶有陸蓮花般層疊綻放
的圓形花瓣。「Lemon
Ranunculus」。

大輪玫瑰「翡翠香檳」。
淺橘色十分優美。

「聖女貞德」是散發柔和
氛圍的深杯型玫瑰，帶有
香皂般的清新香氣。

選擇花瓣前方沒
有受損的品項。

華麗的杏橘色花邊型花姿獨具個
性。「康帕內拉舞裙」。

鮮黃色是「Gold Strike」
的特色，盛開的模樣十分
美麗。

玫瑰品種目錄

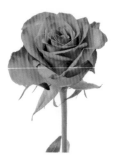

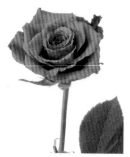

從古希臘羅馬時代就
深受喜愛的紫色玫瑰
「Dramatic Rain」。

以粉紅色漸層色調為特
色的「Halloween」，是
婚禮花束的人氣品種。

新的中輪品種「薰衣
草花園」，具有深度
的顏色十分少見。

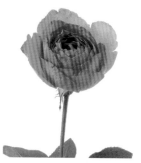

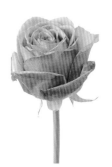

深杯型花朵、散發芳香與深粉紅
色，吸引玫瑰愛好者之心的「伯
爵玫瑰」。

大輪紫色玫瑰「水精
靈」。花朵保鮮期長，
可享受美麗的花姿。

花瓣的粉紅色會逐漸蔓
延至內側，並漸漸變淡
的「泰姬瑪哈陵」。

＼ 花藝設計實例 ／

在方形托盤放入吸水
海綿，一簇簇地插上
玫瑰、非洲菊、鬱金
香等花材。

散發光澤的花瓣是特色所在，大輪紅色玫瑰「日本武士 '08」。

邊緣花瓣較大，中心花瓣密集生長的「Red Ranunculus」。

可說是紅玫瑰經典代名詞的人氣品種「羅得玫瑰」。

\ 花藝設計實例 /

深紅色花瓣帶有絲絨質感，開花時相當華麗的「Wanted」。

挑選白色與淺粉紅色玫瑰，摘掉顏色較暗的葉子，以帶有斑點的襯葉搭配，營造輕盈風格。

紅黑色的「黑巴克」是頗受歡迎的個性玫瑰。

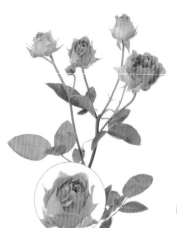

可愛的粉紅色多花型玫瑰「Laura」，適合搭配帶有野草風格的花。

帶有圓弧花型的深紅色多花型玫瑰，是新娘捧花常用的花材。

接近白色的淺粉紅色多花型玫瑰「Sans Toi Mamie」，中輪花徑易於搭配。

複色多花型玫瑰「Beauty Preserve」，紅白色調最適合喜慶場合。

褐色花苞開花後，會逐漸變成粉紅色，迷你多花型玫瑰「泰迪熊」。

一根莖部分岔成多枝花，長出多朵中輪花的「古董蕾絲」。

偏灰的淺紫色多花型
玫瑰「Little Silver」，
花朵壽命很長。

帶有深粉紅色加上綠
色的特殊花色。多花
型「Radish」。

自然的綠色花瓣與圓滾
滾的可愛外型備受歡
迎。「Et Couleur」。

＼ 花藝設計實例 ／

同為玫瑰卻散發獨特氛圍，這款花藝作品結合白色大輪
「Avalanche」與小輪玫瑰「Et Couleur」。

綻放無數帶綠白花的多
花型「Green Ice」。

鳳尾百合

Cat's tail

英文名為「貓尾巴」
星星狀的小花
由下往上依序開花

莖部前端長著蠟燭狀花穗，大小只有三公釐的星星狀小花由下往上逐漸開花，開到頂端時，最先開的底部花朵已經枯萎，請務必勤於摘除。鮮豔的橘色與黃色花朵讓欣賞者充滿活力。

莖部適度彎曲，展現不同風情。善用莖部線條，打造出色花藝。鳳尾百合也是常用的插花花材。

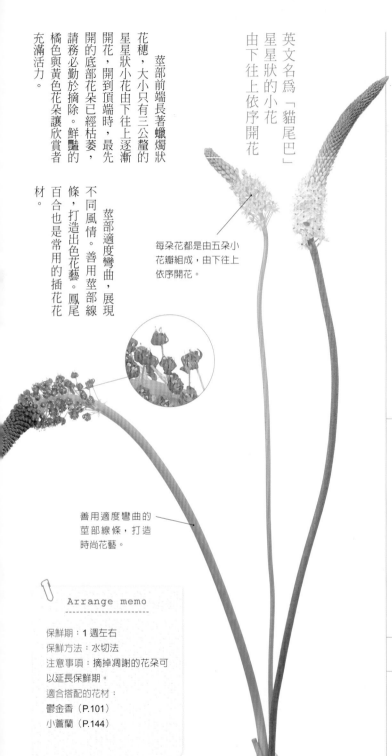

每朵花都是由五朵小花瓣組成，由下往上依序開花。

善用適度彎曲的莖部線條，打造時尚花藝。

╶──── Data

植物分類
百合科粗尾草屬
原產地
南非
和名
──────
開花期
11～3月
流通尺寸
50cm～1m 左右
花徑大小
中輪
價格帶
200～400 日圓
花語
休息
上市期間

12 1 2
11 3
10 4
9 5
8 6 (月)
7

Arrange memo

保鮮期：1 週左右
保鮮方法：水切法
注意事項：摘掉凋謝的花朵可以延長保鮮期。
適合搭配的花材：
鬱金香（P.101）
小蒼蘭（P.144）

三色菫

Pansy

為寒冷的冬季花圃帶
來一抹顏色的三色菫，結
合各種顏色的綜合花束是
最受消費者歡迎的切花商
品。

可愛的荷葉邊外型與
浪漫花色，加上充滿春天
氣息的香氣，是三色菫最
大的魅力。直接用英文報
紙或蠟紙包覆，再用拉菲
草綁起，做成自然風迷你
花束，最適合送禮。

近年來品種改良日新
月異，推出帶有光澤的黑
色花朵與花徑超過三十公
分的多花型品種。

可愛的荷葉邊外型與
浪漫花色充滿魅力！
結合不同花色做成迷你花束

市面上可看到
許多以不同花
色組成的迷你
三色菫花束。

莖部短細的品
種較多，適合
做成花圈。

\ 花藝設計實例 /

將一枝有葉子的三色菫，垂直插
入玻璃小花瓶裡，可欣賞整體風
格。

Arrange memo

保鮮期：3 ～ 6 天
保鮮方法：水切法
注意事項：莖部柔軟，容易折
斷，請小心處理。
適合搭配的花材：
花蔥（P.30）
瑪格麗特（P.155）

Data

植物分類
菫菜科菫菜屬
原產地
歐洲、西亞
和名
三色菫
（SANSHIKISUMIRE）
開花期
11 ～ 4 月
流通尺寸
15 ～ 20cm 左右
花徑大小
中輪
價格帶
綜合花束 300 ～ 400 日圓

花語
純愛、堅定的靈魂、深思
熟慮、思慮、誠實

上市期間

（月）12 1 2 3 4 5 6 7 8 9 10 11

萬代蘭

Vanda

帶有厚度的大型花朵綿延綻放。

萬代蘭（Vanda）一詞源自梵語「vandaka」，意思是「著生於樹木之上者」。在東南亞一帶，萬代蘭附生於高大的樹木，因此取名。

萬代蘭的品種很多，帶有紫色網狀圖案的品種品。簡單又個性獨具的花藝作綴熱帶風綠色植物，享受萬代蘭受歡迎的原因。點中少見的偏藍紫色，也是以切花品項為主流。蘭花

紫色的網狀圖案是其特色所在。

Arrange memo

保鮮期：10～15 天
保鮮方法：水切法
注意事項：摘掉凋謝的花朵，
可延長保鮮期。
適合搭配的花材：
繡球花（P.20）
鋼草（P.237）

花瓣細長，花徑較小的品種。

帶有蘭花少見的花色與網狀圖案
是其人氣的祕密
適合做成南國風花藝作品

Data

植物分類
蘭科萬代蘭屬

原產地
熱帶亞洲、澳洲

和名
翡翠蘭（HISUIRAN）

開花期
6～7月

流通尺寸
15cm～1m 左右

花徑大小
中、大輪

價格帶
300～500 日圓

花語
優雅、高雅之美

上市期間

\ 花藝設計實例 /

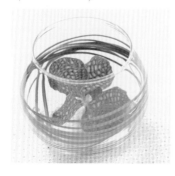

沿著玻璃花器內部擺放鋼草，再放入一朵萬代蘭，漂浮在水面上。

134

蒲葦

Pampas grass

銀白色的花穗近似芒草，但長度可達三十公分不到一公尺，這一點與芒草不同。融入大型花藝，可增添野趣十足的絕妙動感。搭配秋季花材，打造充滿野山風格的作品。亦

草，但長度可達三十公分到一公尺，這一點與芒草不同。融入大型花藝，可增添野趣十足的絕妙動感。搭配秋季花材，打造充滿野山風格的作品。亦開花前的花材。

可做成乾燥花。蒲葦是雌雄異株的植物，有雄株與雌株。做成花材的是雌株。花穗在開花前呈銀白色，完全開花後光澤度會遞減，請使用開花前的花材。

Data

植物分類
禾本科蒲葦屬

原產地
南美洲

和名
白銀葭
（SHIROGANEYOSHI）

開花期
7～9月

流通尺寸
1～2m 左右

花徑大小
大（花穗）

價格帶
300～500 日圓

花語
光輝

上市期間

銀白色花穗
適合搭配大型花藝
開花後光澤度會遞減

花穗完全盛開後，光澤度會遞減。

可承受乾燥氣候，保鮮期長。

Arrange memo

保鮮期：2 週左右
保鮮方法：水切法
注意事項：完全開花後光澤度會遞減，請使用開花前的花材。
適合搭配的花材：
孤挺花（P.28）
五指茄（P.217）

乾燥花

向日葵

Sunflower

誠如英文名「Sunflower」所示，這是一種令人聯想到太陽、印象深刻的花朵，也是頗受歡迎的人氣花材。隨著品種改良日新月異，花徑大小各有不同。除了原有的黃色花朵之外，最近又推出了檸檬黃、奶油色、橘色、與接近褐色的時尚品種。此外，包括單瓣型、重瓣型在內，開花方式也很多樣。

向日葵帶有強烈的夏季印象，但一年四季都能買到切花，十分便利。插花時不妨突顯向日葵的強烈印象。

選擇中央部分還沒開的商品，可延長鮮花壽命。

莖部長著密密麻麻的細毛。

由於葉片容易變軟，應儘早摘掉下垂的葉子。

無論顏色或開花方式都很多樣
雖具有強烈的夏日印象
但一年四季都有切花

Sunrich Orange

Arrange memo

保鮮期：5 天左右
保鮮方法：水切法、水燙法
注意事項：勤於換水，剪掉底下的莖部，可延長鮮花壽命。
適合搭配的花材：
秋麒麟草（P.98）
洋桔梗（P.111）

＼ 花藝設計實例 ／

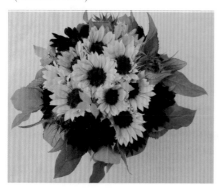

以兩種向日葵（Sunrich Orange・Prad Red）做成的花束。

── Data
植物分類
菊科向日葵屬
原產地
北美洲
和名
向日葵（HIMAWARI）、
日輪草（NICHIRINSOU）
開花期
7 〜 9 月
流通尺寸
20cm 〜 1.5m 左右
花徑大小
中、大輪
價格帶
150 〜 500 日圓
── 花語
崇拜、敬慕、凝視你
── 上市期間

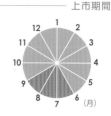

136

整朵花被橘色花瓣
覆蓋，幾乎沒有種
子的「東北八重」。

細花瓣密集生長，中
間部分的種子很少。
「Lemon Aura」。

花瓣帶有明亮色調的
「Sunrich Lemon」。

多花型「小向日葵」
也很強健，是炎熱夏
季最實用的花材。

時尚的褐色系向日葵「Prad
Red」，最適合搭配帶有秋
天色調的花材。

這幾年頗受歡迎的「繪畫系
列」之一「Gogh」，獨特
的花瓣是最大特色。

風信子

Hyacinth

清甜柔和的香氣充滿魅力
花店裡大多是帶球根的切花

聞到風信子的清甜香氣，一定能讓人聯想起孩提時代以水耕方式栽培球根的回憶。十八世紀的荷蘭，風信子接續鬱金香引發熱潮，在近年成為人氣很高的切花。風信子從寒冷冬天便占據了花店，讓人感受到春天的到來。買種。

如今花色種類愈來愈多，還推出了重瓣型品

到帶球根的切花時，可直接浸泡在水裡，或埋在花盆的土壤裡，可延長花朵壽命。

風鈴狀的小花由下往上依序綻放。

請勤於換水，避免莖部黏滑。

市面上大多是帶球根的切花。

── Data

植物分類
天門冬科風信子屬
原產地
地中海沿岸、北非
和名
錦百合（NISHIKIYURI）
開花期
3～4月
流通尺寸
20～45cm 左右
花徑大小
小輪
價格帶
200～500 日圓
── 花語
遊樂、一決勝負、低調的愛、端莊
── 上市期間

Arrange memo

保鮮期：7～10天
保鮮方法：水切法
注意事項：請勤於換水，避免莖部黏滑。
適合搭配的花材：
香豌豆（P.84）
陸蓮花（P.168）

\ 花藝設計實例 /

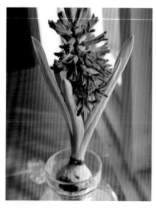

在水栽培用的花器注水，讓球根的根部浸泡在水裡，根部就會不斷生長，可延長花朵壽命。

可愛的粉紅色極具人氣。

奶油色給人柔和印象。

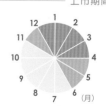

針墊花

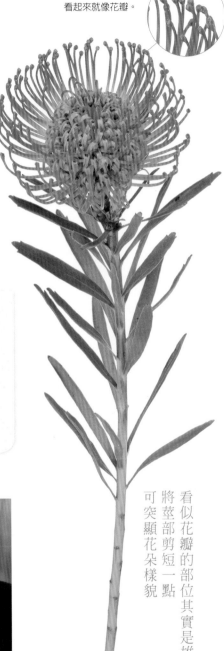

7～8cm 長的雄蕊看起來就像花瓣。

英文「Pincushion」是「針墊」的意思，由於花姿很像許多針插在針墊上的樣子，因此得名。看似花瓣的部位其實是突出的雄蕊，如針一樣細且散發光澤。

由於花房的部分很大，將莖部剪短一點，就能突顯整朵花。針墊花原本是熱帶植物，適合搭配南國風襯葉植物，以及充滿東方風情的花材。

Data

植物分類
山龍眼科針墊花屬

原產地
南非

和名
—

開花期
5～7月

流通尺寸
40～60cm 左右

花徑大小
大輪

價格帶
300～400 日圓

花語
在哪個領域都能成功

上市期間

Arrange memo

保鮮期：7～10 天

保鮮方法：水切法

注意事項：針墊花容易乾燥，請勿放在空調旁。

適合搭配的花材：
火鶴花（P.35）
非洲菊（P.49）

＼ 花藝設計實例 ／

將針墊花與同色系的火鶴花搭配在一起，同時展現南國風情與時尚感。

看似花瓣的部位其實是雄蕊
將莖部剪短一點
可突顯花朵樣貌

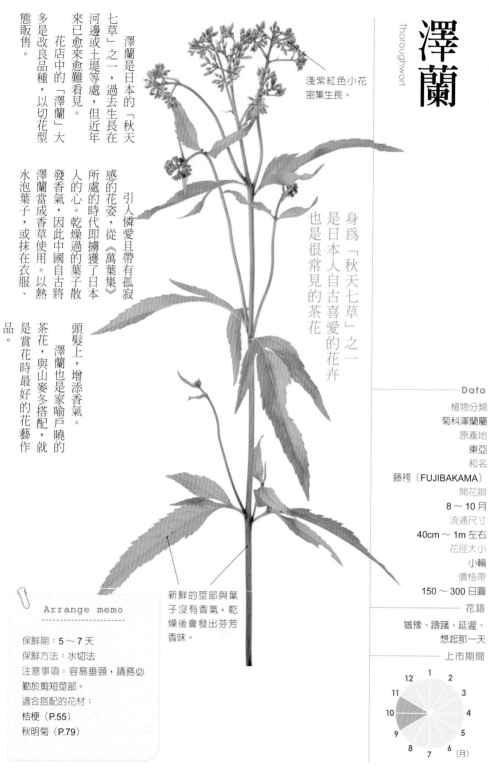

澤蘭

Thoroughwort

淺紫紅色小花密集生長。

澤蘭是日本的「秋天七草」之一，過去生長在河邊或土堤等處，但近年來已愈來愈難看見。

花店中的「澤蘭」大多是改良品種，以切花型態販售。

引人憐愛且帶有孤寂感的花姿，從《萬葉集》所處的時代即擄獲了日本人的心。乾燥過的葉子散發香氣，因此中國自古將澤蘭當成香草使用。以熱水泡葉子，或抹在衣服、頭髮上，增添香氣。

澤蘭也是家喻戶曉的茶花，與山麥冬搭配，就是賞花時最好的花藝作品。

身為「秋天七草」之一
是日本人自古喜愛的花卉
也是很常見的茶花

新鮮的莖部與葉子沒有香氣，乾燥後會發出芬芳香味。

Arrange memo
- - - - - - - - - - - - - - - -

保鮮期：5～7天
保鮮方法：水切法
注意事項：容易垂頸，請務必勤於剪短莖部。
適合搭配的花材：
桔梗（P.55）
秋明菊（P.79）

Data

植物分類
菊科澤蘭屬
原產地
東亞
和名
藤袴（FUJIBAKAMA）
開花期
8～10月
流通尺寸
40cm～1m左右
花徑大小
小輪
價格帶
150～300日圓

花語
猶豫、躊躇、延遲、
想起那一天

上市期間

12 1 2
11 3
10 4
9 5
8 6
7 (月)

140

寒丁子

Bouvardia

寒丁子的小花是由四片直徑一公分左右的花瓣組成，清純可愛的模樣頗受歡迎，且散發淡淡的清甜香氣。

除了最受歡迎的白花之外，最近還有紅色、紫色等深色系，以及淺粉紅色的重瓣型品種。膨脹成四方形的花苞也很可愛，適合打造自然風花束。不過，寒丁子最大的缺點是容易垂頸，使用水切法之後，請務必將寒丁子浸泡在深水裡。將莖部剪短一點，可促進吸水性。

4瓣小花帶有長花筒。

花苞膨脹後變成四方形。

乾燥時葉片變得易碎，應讓花材確實吸水。

清純可愛的小花
帶有淡淡香氣
花苞也很討喜

Data

植物分類
茜草科寒丁子屬

原產地
中美洲、南美洲

和名
寒丁字（KANCHOUJI）

開花期
5～6月

流通尺寸
50～80cm左右

花徑大小
小輪

價格帶
200～400日圓

花語
誠實的愛、羨慕、清楚、交際、夢

上市期間

(月)

📎 **Arrange memo**

保鮮期：5～7天
保鮮方法：水切法、深水法
注意事項：夏季會縮短保鮮期，請勤於換水。容易垂頸，使用水切法後，浸泡在深水裡。
適合搭配的花材：
玫瑰（P.124）
琉璃唐綿（P.145）

金翠花

Hare's ear

分岔的枝條前端長著星型花朵，真正的花是位於中心、極小的黃色部分，圍繞著黃色小花的綠色部分是苞片。細長強韌的莖部穿透略帶圓弧形狀的葉子，模樣十分有趣，加上整體帶有明亮的綠色調，給人柔和印象。

金翠花可搭配各種花材，拿來插花或做成花束時，有助於增加分量感，亦可當配葉使用。

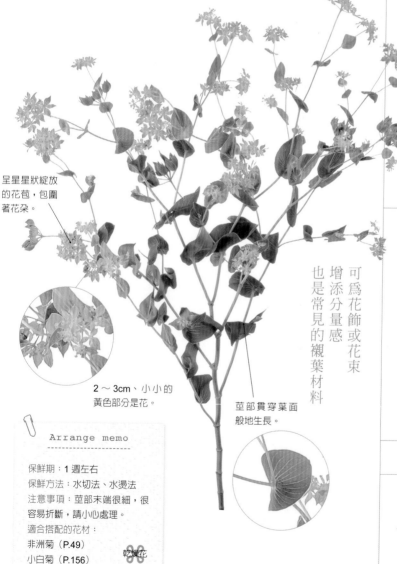

呈星星狀綻放的花苞，包圍著花朵。

2 ～ 3cm、小小的黃色部分是花。

莖部貫穿葉面般地生長。

可為花飾或花束增添分量感也是常見的襯葉材料

Arrange memo

保鮮期：1 週左右

保鮮方法：水切法、水燙法

注意事項：莖部末端很細，很容易折斷，請小心處理。

適合搭配的花材：

非洲菊（P.49）

小白菊（P.156）

乾燥花

Data

植物分類

繖形科柴胡屬

原產地

歐亞大陸

和名

突拔柴胡

（TSUKINUKISAIKO）

開花期

6 ～ 8 月

流通尺寸

70cm ～ 1m 左右

花徑大小

小輪

價格帶

200 ～ 400 日圓

花語

初吻

上市期間

雪絨花

Flannel flower

整朵花覆蓋一層雪白絨毛，帶有絨布般的質感，因此得名。

看似往外摺的花瓣其實是苞片，柔軟觸感充滿魅力。散發溫暖氣息，適合在寒冬時期製作花飾或花束。雪絨花也是常見的婚禮花材。

過去雪絨花幾乎都是從澳洲進口至日本，但最近則以日本國內產、花朵較大的品種較受歡迎。

看似花瓣的部分其實是苞片，帶有絨布質感。

莖部與葉片皆覆蓋一層白毛，彎曲的莖部帶有柔和印象

絨布般的柔軟質感是其魅力所在躍身成為人氣花卉

Data

植物分類
繖形科雪絨花屬

原產地
澳洲

和名

開花期
5～6月

流通尺寸
30～40cm左右

花徑大小
中輪

價格帶
300～500日圓

花語
高潔

上市期間

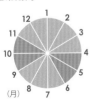

Arrange memo

保鮮期：1週左右
保鮮方法：水燙法
注意事項：容易垂頸，請勤於剪短莖部。
適合搭配的花材：
琉璃唐綿（P.145）
綿毛水蘇（P.258）

乾燥花

＼ 花藝設計實例 ／

將雪絨花插在試管風花器中，旁邊擺放紅色茵芋。

小蒼蘭

Freesia

細長的花莖前端長著拱形般的可愛花序，經過品種改良，花徑比過去大一輪。花苞會從後方往前依序綻放，請務必勤於摘除凋謝的花朵。只要摘除舊花，前端的小花苞就會盛開。插花時請充分發揮美麗的花序線條。

小蒼蘭的特色就是散發甘甜清新的香氣，不過，有些品種幾乎沒有味道。基本上黃色品種的香氣較為濃郁。

花朵由後往前依序綻放。

善用美麗的花序線條成為花藝作品的主角獨特的清甜香氣充滿魅力

帶著小花苞的枝條亦可運用在花飾中。

Ambassador

Blue Heaven

Aladdin

─ Data ─

植物分類
鳶尾科小蒼蘭屬

原產地
南非

和名
淺蔥水仙
（ASAGIZUISEN）

開花期
3～4月

流通尺寸
20～60cm 左右

花徑大小
中輪

價格帶
150～300 日圓

─ 花語 ─
清純、無邪、純潔、
親愛、期待

─ 上市期間 ─

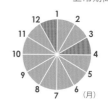

Arrange memo

保鮮期：5～7 天
保鮮方法：水切法
注意事項：摘掉凋謝的花朵，
花苞就會開花。
適合搭配的花材：
香豌豆（P.84）
陸蓮花（P.168）

琉璃唐綿

Tweedia

藍星花

澄澈清透的碧綠色
是琉璃唐綿的特色
切口會流出白色黏液
一定要特別注意

帶著透明的碧綠色是琉璃唐綿最特別的地方，市面上還有開粉紅色與白色花朵的品種，分別稱為「Pink Star」（粉星花）與「White Star」（白星花）。

質感柔軟的花朵與葉子給人溫和印象，融入自然風格的花飾或花束之中，發揮畫龍點睛的效果。

由於琉璃唐綿會從切口流出白色黏液，切開後請務必清洗乾淨。其缺點就是吸水性不佳，葉片容易枯萎，不妨先修剪一些再插花。

Data

植物分類
蘿藦科琉璃唐綿屬
原產地
中美洲、南美洲
和名
瑠璃唐綿
（RURITOUWATA）
開花期
5〜10月
流通尺寸
30〜50cm 左右
花徑大小
小輪
價格帶
200〜300 日圓
花語
互相信任的心、幸福之愛、望鄉
上市期間

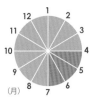

（月）

Arrange memo

保鮮期：5〜7 天
保鮮方法：水切法、水燙法、火炙法
注意事項：切口會流出白色黏液，請務必先洗淨再插花。
適合搭配的花材：
垂筒花（P.60）
陽光百合（P.171）

藍色花朵會褪色，逐漸變成粉紅色。

切口會流出白色黏液，請務必先洗淨再插花。

＼ 花藝設計實例 ／

將琉璃唐綿與白花琉璃唐綿放入開口較寬的花器，營造高度較低的花藝作品。碧綠色與白色的組合充滿清爽感。

翠珠花

Blue lace flower

蜿蜒生長的細莖前端，聚集著一朵朵淺藍色小花，呈傘狀綻放。翠珠花（Blue lace flower）與第一七五頁介紹開白色花朵的「蕾絲花」（lace flower）雖然在名稱上很接近，但兩者是不同品種的植物。由於翠珠花也有開白色花的品種，請各位讀者仔細分辨。

翠珠花的花苞十分可愛，請剪成單枝使用。翠珠花適合搭配生長在原野，充滿自然風格的花，結合花藝作品或花束，可增添女性特有的柔和氣氛。

淺藍色小花與
蜿蜒生長的
彎曲莖部
給人柔和印象

密集的小花呈傘狀綻放。

彎曲的莖部分岔出分枝，不斷向上生長。

花藝設計實例

發揮翠珠花的莖部線條，隨意地往玻璃花器裡放。

Data

植物分類
繖形科翠珠花屬
原產地
澳洲、南太平洋
和名
──

開花期
5～6月
流通尺寸
50～80cm 左右
花徑大小
小輪
價格帶
150～400 日圓

花語
優雅的嗜好、謹慎之人、無言的愛

上市期間

絨球花

Brunia

銀絨球

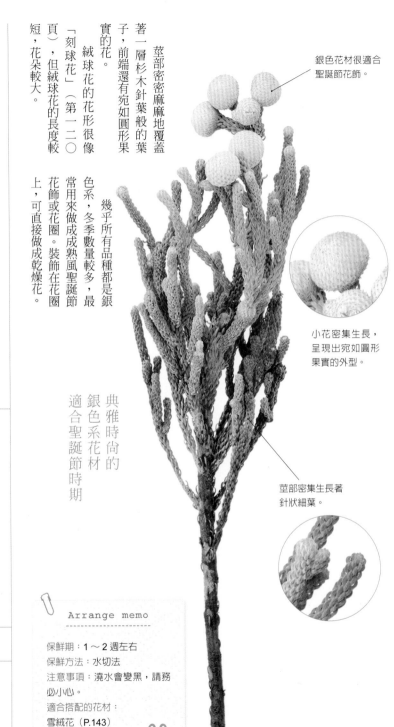

銀色花材很適合
聖誕節花飾。

小花密集生長，
呈現出宛如圓形
果實的外型。

莖部密集生長著
針狀細葉。

莖部密密麻麻地覆蓋著一層杉木針葉般的葉子，前端還有宛如圓形果實的花。

絨球花的花形很像「刻球花」（第一二○頁），但絨球花的長度較短，花朵較大。

幾乎所有品種都是銀色系，冬季數量較多，最常用來做成成熟風聖誕節花飾或花圈。裝飾在花圈上，可直接做成乾燥花。

典雅時尚的
銀色系花材
適合聖誕節時期

Data

植物分類
鱗葉樹科絨球花屬
原產地
南非
和名
—
開花期
全年
流通尺寸
40 ～ 50cm 左右
花徑大小
中輪
價格帶
200 ～ 300 日圓
花語
不變
上市期間

(月)

Arrange memo

保鮮期：1 ～ 2 週左右
保鮮方法：水切法
注意事項：澆水會變黑，請務必小心。
適合搭配的花材：
雪絨花（P.143）
日本冷杉（P.199）

乾燥花

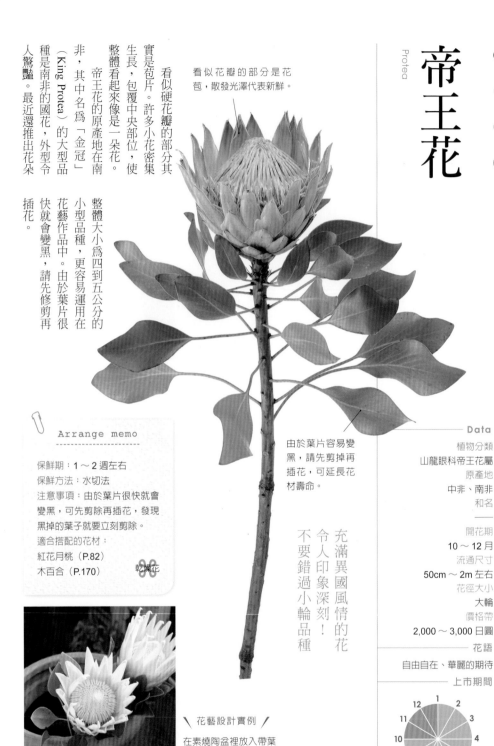

看似花瓣的部分是花
苞，散發光澤代表新鮮。

帝王花

Protea

看似硬花瓣的部分其實是苞片。許多小花密集生長，包覆中央部位，使整體看起來像是一朵花。

帝王花的原產地在南非，其中名為「金冠」（King Protea）的大型品種是南非的國花，外型令人驚豔。最近還推出花朵快就會變黑，請先修剪再插花。

整體大小為四到五公分的小型品種，更容易運用在花藝作品中。由於葉片很插花。

由於葉片容易變黑，請先剪掉再插花，可延長花材壽命。

Arrange memo

保鮮期：1～2 週左右
保鮮方法：水切法
注意事項：由於葉片很快就會變黑，可先剪除再插花，發現黑掉的葉子就要立刻剪除。
適合搭配的花材：
紅花月桃（P.82）
木百合（P.170）

乾燥花

充滿異國風情的花
令人印象深刻！
不要錯過小輪品種

Data

植物分類
山龍眼科帝王花屬
原產地
中非、南非
和名

開花期
10～12 月
流通尺寸
50cm～2m 左右
花徑大小
大輪
價格帶
2,000～3,000 日圓

花語
自由自在、華麗的期待

上市期間

12 1 2 3 4 5 6 7 8 9 10 11 （月）

\ 花藝設計實例 /

在素燒陶盆裡放入帶葉子的帝王花，發現葉片變黑就剪掉，再以其他葉材搭配。

紅花

Bastard saffron

近似薊的黃色球狀花朵開得十分燦爛，為花卉較少的夏季增添顏色。

紅花的和名「末摘花（SUETSUMUHANA）」，末摘花自古是紅色染料的原料。日本典籍《源氏物語》中有一位公主有個紅鼻子，作者便將她取名為「末摘花」。

黃色花朵會逐漸褪色，轉變成紅色，最近還出現了不會變色的品種。

以紅花製成的花藝作品，在功成身退後可直接做成乾燥花。

在花卉較少的夏季
為居家增添顏色的活力花材
可直接做成乾燥花

一般來說，花色會從黃色變成紅色。

葉子前端有刺，處理時請小心。

A

B

C

D

Data

植物分類
菊科紅花屬

原產地
地中海沿岸、西亞

和名
紅花（BENIBANA）、末摘花（SUETSUMUHANA）

開花期
6〜7月

流通尺寸
80cm〜1m 左右

花徑大小
中輪

價格帶
150〜300 日圓

花語
包容力、狂熱、熱情、特別的人、裝扮

上市期間

12 1 2 3 4 5 6 7 8 9 10 11 (月)

Arrange memo

保鮮期：3〜5 天
保鮮方法：水切法
注意事項：葉子前端有刺，處理時請小心。
適合搭配的花材：
向日葵（P.136）
堆心菊（P.152）

乾燥花瓣

鳥蕉 小天堂鳥

Heliconia

發揮與生俱來的熱帶風情
打造個性花藝

花朵與葉片皆充滿熱帶風情，善用鮮豔花色與俐落花型，發揮創意打造個性化花飾作品。搭配同樣充滿南國風情的襯葉，感覺也很出色。

看似花朵的部位是花苞，由於外型很像龍蝦右。爪，品種名稱有「Lobster Claw」文字。真正的花藏在苞片中，約有十個左

船形苞片中開著小花。

✂

Arrange memo

保鮮期：7 ～ 10 天
保鮮方法：水切法
注意事項：鳥蕉喜歡高溫多溼的環境，請避免放在溫度較低的地方。
適合搭配的花材：
火焰百合（P.69）
大麗菊（P.99）

花莖分成直立型與下垂型。

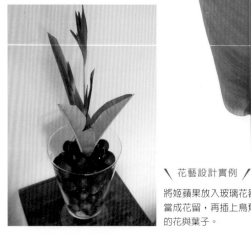

＼ 花藝設計實例 ／

將姬蘋果放入玻璃花器當成花留，再插上鳥蕉的花與葉子。

── Data

植物分類
天堂鳥科鳥蕉屬
原產地
熱帶美洲、南太平洋群島
和名
鸚鵡花（OUMUBANA）
開花期
6 ～ 10 月
流通尺寸
50cm ～ 1m 左右
花徑大小
小輪
價格帶
300 ～ 500 日圓
── 花語

注目、眼光、特別的人、不寬容

── 上市期間

鈴鐺鐵線蓮

Vase vine

包括單瓣型與重瓣型在內，鐵線蓮有許多品種，其中以盛開可愛風鈴狀花朵的「鈴鐺鐵線蓮」品種最受歡迎。

「Clematis」（鐵線蓮）的「Clema」是希臘文「藤蔓」的意思，和名「鐵線」突顯其藤蔓宛如鐵絲強韌的特性。

基本上每一種鐵線蓮的吸水性都很好，鈴鐺鐵線蓮也不例外。插花前與垂頸時請以報紙包覆，施以水燙法促進吸水，就能使花朵與葉片充滿活力。

綻放可愛的風鈴狀花朵屬於鐵線蓮屬植物

朝下綻放的風鈴型小花給人可愛印象。

由於不容易直立，請善用藤蔓製作花飾。

Data

植物分類
毛茛科鐵線蓮屬
原產地
歐洲、中亞
和名
鈴鐵線（BERUTESSEN）、
釣鐘鐵線
（TSURIGANETESSEN）
開花期
5 ～ 10 月
流通尺寸
1 ～ 3m 左右
花徑大小
中輪
價格帶
300 ～ 1,200 日圓
花語
高潔、美麗的心、
你的心很美
上市期間

Arrange memo

保鮮期：5 ～ 7 天
保鮮方法：水燙法
注意事項：容易垂頸，應讓花材確實吸水。
適合搭配的花材：
安娜貝爾繡球花（P.22）
玫瑰（P.124）

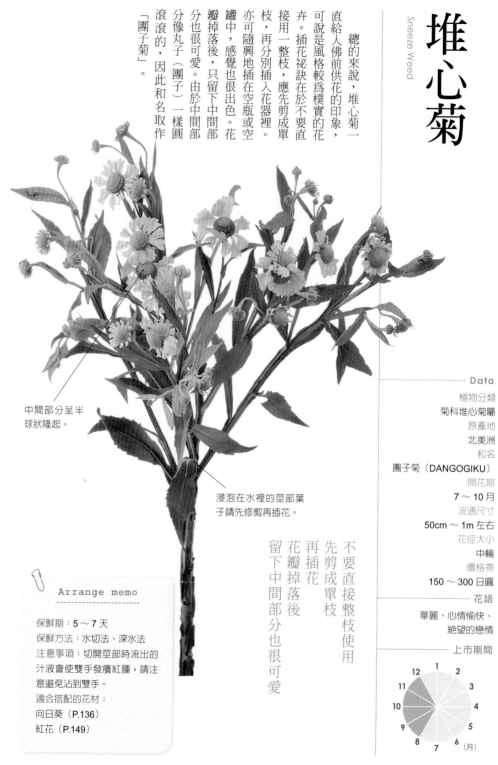

堆心菊

Sneeze Weed

總的來說，堆心菊一直給人佛前供花的印象，可說是風格較為樸實的花卉。插花祕訣在於不要直接用一整枝，應先剪成單枝，再分別插入花器裡。亦可隨興地插在空瓶或空罐中，感覺也很出色。花瓣掉落後，只留下中間部分也很可愛。由於中間部分像丸子（團子）一樣圓滾滾的，因此和名取作「團子菊」。

中間部分呈半球狀隆起。

浸泡在水裡的莖部葉子請先修剪再插花。

不要直接整枝使用
先剪成單枝
再插花
花瓣掉落後
留下中間部分也很可愛

Data

植物分類
菊科堆心菊屬

原產地
北美洲

和名
團子菊（DANGOGIKU）

開花期
7～10月

流通尺寸
50cm～1m左右

花徑大小
中輪

價格帶
150～300日圓

--- 花語

華麗、心情愉快、絕望的戀情

--- 上市期間

（圖：1～12月圓餅圖，（月））

Arrange memo

保鮮期：5～7天
保鮮方法：水切法、深水法
注意事項：切開莖部時流出的汁液會使雙手發癢紅腫，請注意避免沾到雙手。
適合搭配的花材：
向日葵（P.136）
紅花（P.149）

紅蝦花

看似花瓣的部分是苞片，如魚鱗般層層交疊，形成弧度，看起來很像蝦背到蝦尾的線條，因此和名取作「小海老草（KOEBISOU）」，英文名也稱為「Shrimp bush」。綠色苞片會逐漸變成紅色。

無論作為花材或葉材，紅蝦花都是很好用的材料，覺得花藝作品略顯不足，或想增添分量感時，絕對不可錯過。請務必剪成單枝使用。

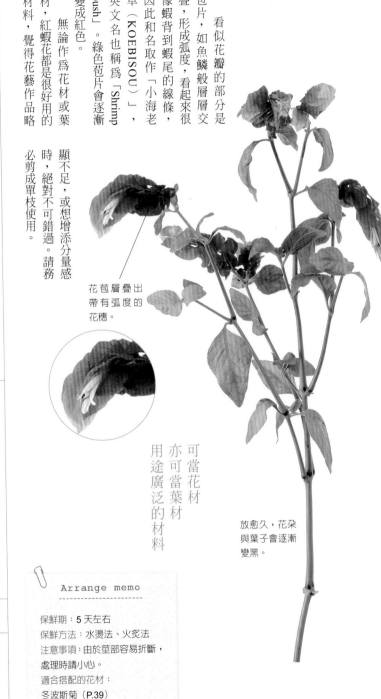

花苞層疊出帶有弧度的花穗。

可當花材
亦可當葉材
用途廣泛的材料

放愈久，花朵與葉子會逐漸變黑。

Data

植物分類
爵床科尖尾鳳屬

原產地
墨西哥

和名
小海老草（KOEBISOU）

開花期
6～7月

流通尺寸
50cm～1m左右

花徑大小
中輪

價格帶
150～300日圓

花語
野姑娘、機智過人

上市期間

（月）

📎 **Arrange memo**

保鮮期：5天左右
保鮮方法：水燙法、火炙法
注意事項：由於莖部容易折斷，處理時請小心。
適合搭配的花材：
冬波斯菊（P.39）
菊花（P.56）

弁慶草

Live-forever

八寶景天

和名「弁慶草」來自知名的武藏坊弁慶。由於剪下的莖部和葉子放著也不會枯萎，帶有強韌的生命力，因此得名。景天與材。

和名「弁慶草」來自知名的武藏坊弁慶。由於剪下的莖部和葉子放著也不會枯萎，帶有強韌的生命力，因此得名。景天與材。

仙人掌同爲多肉植物，不僅耐乾燥，花期也很長，可放在炎熱的地方，是花季較少的夏天最實用的花隙。

密集生長的星型小花極具分量感，可剪成單枝，填滿花藝作品的空隙。

以開花前的狀態販售。

葉子與莖部之間帶有多肉植物特有的獨特質感。

耐乾燥，強韌且花期長可塡補花藝作品的空隙是很常見的配角

Arrange memo

保鮮期：1～2週左右
保鮮方法：水切法、水燙法
注意事項：不喜溼氣，請放在通風處。
適合搭配的花材：
洋桔梗（P.111）
鈴鐺鐵線蓮（P.151）

Data

植物分類
景天科八寶屬

原產地
歐洲、西伯利亞、日本、中國、蒙古、朝鮮半島

和名
弁慶草（BENKEISOU）

開花期
7～10月

流通尺寸
30～60cm左右

花徑大小
小輪

價格帶
200～300日圓

--- 花語
堅強的心、信念、平穩、寧靜

--- 上市期間

| 12 | 1 | 2 | 3 | 4 | 5 | 6 | 7 | 8 | 9 | 10 | 11 |（月）

瑪格麗特

Paris daisy, Marguerite

清純的白色花朵
深受眾人喜愛
品種改良日新月異

即使不知道花名，只要說起將花瓣一瓣瓣拔起，藉此占卜愛情的花，各位是否就會想到瑪格麗特？相傳瑪格麗特在明治時代初期首次傳入日本，是很受歡迎的庭園與盆栽花卉。清純的白花深受眾人喜愛。

一般常見的是單瓣型白花，目前也在進行各種品種改良，重瓣型、粉紅色、橘色、黃色等花朵陸續登場。花開得很美的小型品種也很受歡迎。

減掉多餘的葉子並讓花材確實吸水，小花苞也會開花。

一般常見的是單瓣型白花。

Data

植物分類
菊科木茼蒿屬

原產地
加那利群島

和名
木春菊
（MOKUSHUNGIKU）

開花期
3 ～ 4 月

流通尺寸
30 ～ 60cm 左右

花徑大小
中輪

價格帶
150 ～ 300 日圓

花語
戀愛占卜、戀情走向、誠實、藏在心裡的愛、真實的友情

上市期間

```
Arrange memo
-------------------
保鮮期：7 ～ 10 天
保鮮方法：水切法、水燙法、
火炙法
注意事項：適度摘除葉子，就
能提高吸水性。
適合搭配的花材：
宿根香豌豆（P.80）
鬱金香（P.101）
```

葉片帶有深缺刻。

花藝設計實例

在簡單的花器放入瑪格麗特，擺放在日照充足的窗邊。

小白菊

Feverfew

解熱菊

直徑 1〜2cm 的小花，帶有強烈香氣。

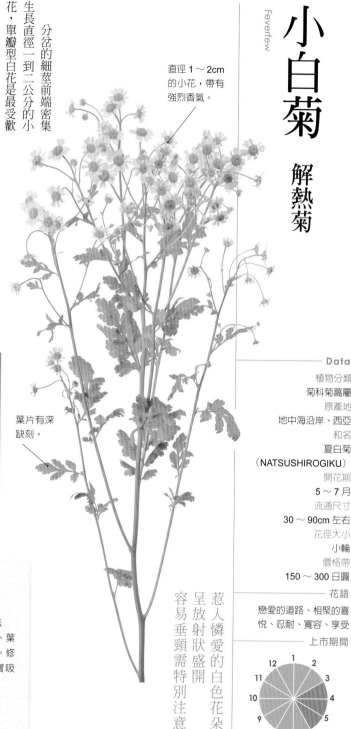

葉片有深缺刻。

分岔的細莖前端密集生長直徑一到二公分的小花，單瓣型白花是最受歡迎的品種，另有半重瓣、重瓣型、乒乓型與黃花品種。

單瓣型的花長得很像草本植物德國洋甘菊（母菊），不過葉子不同。小白菊充滿可愛風情，可剪成單枝插花，或用來填滿花束空隙。容易垂頸，應讓花材確實吸水再使用。

花朵帶有近似菊花的強烈香氣。

惹人憐愛的白色花朵
呈放射狀盛開
容易垂頸需特別注意

\ 花藝設計實例 /

在開口較大的花器中插入幾枝小白菊時，不妨將花撥到同一邊，可維持完美比例。

Arrange memo

保鮮期：3〜7 天
保鮮方法：水切法、水燙法
注意事項：莖部容易折斷、葉片容易受損，請小心處理。修剪多餘葉片，讓花材確實吸水。
適合搭配的花材：
紅花三葉草（P.93）
羽扇豆（P.173）

— Data

植物分類
菊科菊蒿屬
原產地
地中海沿岸、西亞
和名
夏白菊
（NATSUSHIROGIKU）
開花期
5〜7 月
流通尺寸
30〜90cm 左右
花徑大小
小輪
價格帶
150〜300 日圓

— 花語
戀愛的道路、相聚的喜悅、忍耐、寬容、享受

— 上市期間

（月）1〜12

萬壽菊

Marigold

黃色與橘色的搶眼色調，為夏季花圃增添不少顏色，現在亦可買到切花商品。萬壽菊分成莖長花大的非洲系，與莖短花小的法國系兩種。最近也推出了少見的白色或奶油色等淺色花朵與單瓣型品種。

花徑較大的非洲系，莖部為中空狀，容易從花朵下方斷裂，處理時請小心。此外，萬壽菊散發強烈香氣，應避免在家裡放太多。

圓圓的重瓣型花朵是市場主流。

葉片散發強烈香氣。

Data

植物分類
菊科萬壽菊屬

原產地
墨西哥

和名
孔雀草（KUJAKUSOU）、
萬壽菊（MANJUGIKU）、
千壽菊（SENJUGIKU）

開花期
4～10月

流通尺寸
15～80cm 左右

花徑大小
中、大輪

價格帶
150～300 日圓

花語
想要守護的愛情、友情、勇者、預言、健康、嫉妒、絕望

上市期間

Arrange memo

保鮮期：5～10 天
保鮮方法：水切法、水燙法
注意事項：由於香氣強烈，請避免使用過度。
適合搭配的花材：
海芋（P.52）
向日葵（P.136）

乾燥花

鮮豔色調令人印象深刻
香氣十分強烈
應避免過度使用

\ 花藝設計實例 /

結合同為黃色調的海芋和堆心菊，點綴明亮襯葉的花束。

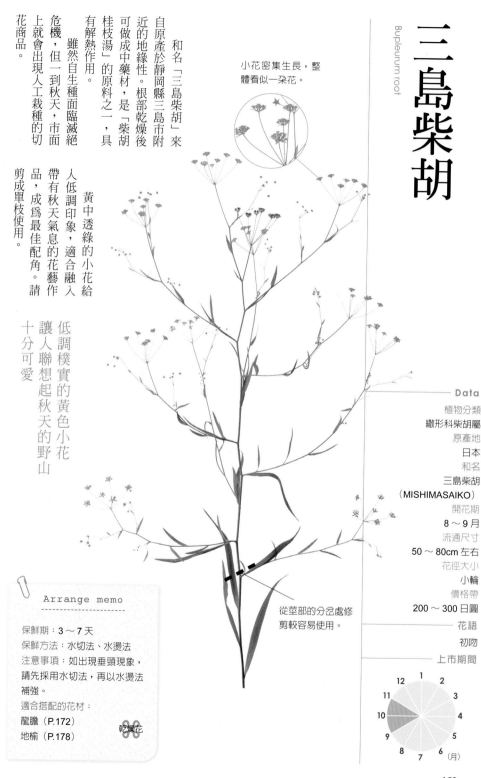

三島柴胡

Bupleurum root

小花密集生長，整體看似一朵花。

和名「三島柴胡」來自原產於靜岡縣三島市附近的地緣性。根部乾燥後可做成中藥材，是「柴胡桂枝湯」的原料之一，具有解熱作用。

雖然自生種面臨滅絕危機，但一到秋天，市面上就會出現人工栽種的切花商品。

黃中透綠的小花給人低調印象，適合融入帶有秋天氣息的花藝作品，成為最佳配角。請剪成單枝使用。

低調樸實的黃色小花
讓人聯想起秋天的野山
十分可愛

從莖部的分岔處修剪較容易使用。

Data

植物分類
繖形科柴胡屬

原產地
日本

和名
三島柴胡
（MISHIMASAIKO）

開花期
8～9月

流通尺寸
50～80cm 左右

花徑大小
小輪

價格帶
200～300日圓

花語
初吻

上市期間

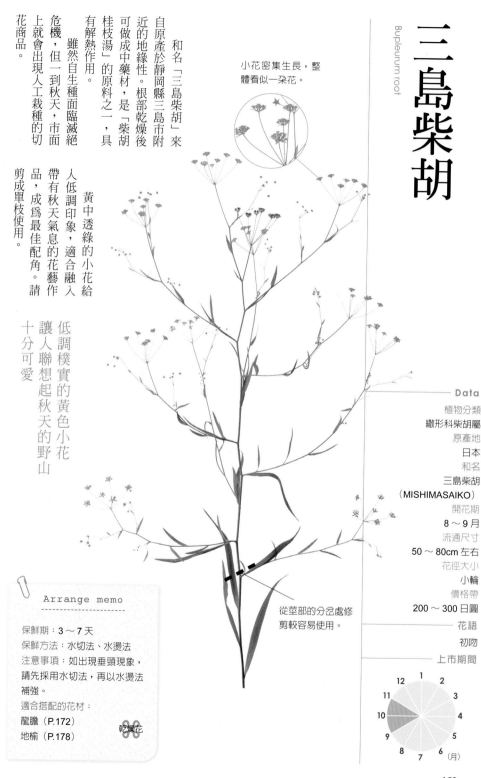

12 1 2 3 4 5 6 7 8 9 10 11 （月）

```
Arrange memo
------------------------
```

保鮮期：3～7天
保鮮方法：水切法、水燙法
注意事項：如出現垂頸現象，
請先採用水切法，再以水燙法
補強。
適合搭配的花材：
龍膽（P.172）
地榆（P.178）

乾燥花

野春菊

Gynnaster

端正的花姿充滿氣質
不僅強韌也具有絕佳的吸水性
適合打造俐落清新的花藝作品

時間回溯到日本的鎌倉時代，順德院在承久之亂戰敗後，被流放佐渡島。順德院在島上看見此花內心受到慰藉，誓言忘卻都城。由於這個緣故，日本人稱它為「都忘」。

端正的花姿充滿氣質，插花時要充分發揮花色與花型，適合搭配枝材與野草風花材。

強韌與吸水性佳是其最大特色，先修剪小花苞再插花，變色的花苞也會開花。

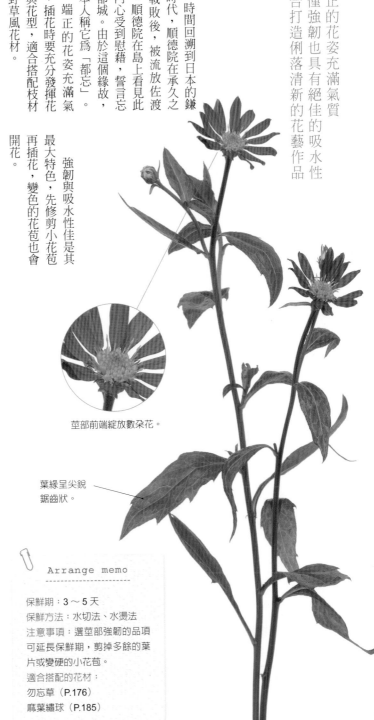

莖部前端綻放數朵花。

葉緣呈尖銳鋸齒狀。

Data

植物分類
菊科裸菀屬

原產地
日本

和名
都忘
（MIYAKOWASURE）、
野春菊（NOSHUNGIKU）、
深山嫁菜
（MIYAMAYOMENA）

開花期
4～6月

流通尺寸
20～50cm左右

花徑大小
中輪

價格帶
100～300日圓

花語
離別、短暫的休息、
堅強的意志

上市期間

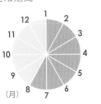

Arrange memo

保鮮期：3～5天
保鮮方法：水切法、水燙法
注意事項：選莖部強韌的品項可延長保鮮期，剪掉多餘的葉片或變硬的小花苞。
適合搭配的花材：
勿忘草（P.176）
麻葉繡球（P.185）

麥

Barley

麥有許多種類，最常見的切花品種是大麥。綠色麥穗適合搭配春季花材，做成花束。

漂亮的綠色葉子很快就會變黃，因此在做成花束或花飾時，請先剪掉再花飾。

一到秋天，可在花店買到麥穗轉成金黃色的品項，不妨做成令人聯想到穀物豐收的秋季花飾。

綠色麥穗是最活躍的春季花材最常使用在休閒風花束中

插花時善用麥穗與莖部的筆直線條。

— Data —

植物分類
禾本科大麥屬

原產地
中東

和名
麥（MUGI）

開花期
4～6月

流通尺寸
60cm 左右

麥穗大小
中

價格帶
100～200 日圓

— 花語 —

富有、繁榮、希望、豐收

— 上市期間 —

```
        12  1
    11          2
  10              3

   9              4

    8          5
        7  6  (月)
```

160

葡萄風信子

Grape hyacinth

宣告初春到來的球根植物帶著美麗藍色花色與濃郁香味的品種令人驚喜

莖部前端綻放著宛如一串串小葡萄的可愛花朵，葡萄風信子與風信子是同科的球根植物，英文名是「Grape hyacinth」。學名「Muscari」來自拉丁語 Muscus，意為麝香，這是因為其香氣近似麝香的關係。此外，另有其他品種的花朵散發清新濃郁的香味。

花店裡能買到藍色系、白色與接近綠色的品種，但提到葡萄風信子，最經典的顏色就是藍色。各種深淺藍色的花種都有，融入帶有甜美春天氣息的花束裡，發揮畫龍點睛之效。

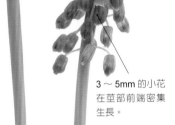

3〜5mm 的小花在莖部前端密集生長。

透綠的花色吸引人氣。

Data

植物分類
天門冬科葡萄風信子屬
原產地
地中海沿岸、西南亞
和名
葡萄風信子
（BUDOUHUUSHINSHI）
開花期
3〜4月
流通尺寸
10〜30cm 左右
花徑大小
小輪
價格帶
100〜150 日圓
花語
寬大的愛、心意相通、我的心、失望、失意
上市期間

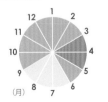

（月）

Arrange memo

保鮮期：5〜7 天
保鮮方法：水切法
注意事項：選擇花朵密集生長，沒有空隙的新鮮花材。
適合搭配的花材：
白頭翁（P.26）
水仙（P.85）

\ 花藝設計實例 /

將風信子般帶球根的葡萄風信子放入玻璃花器，藍色的花器底座十分搶眼。

莫卡拉蘭
Mokara

雜交萬代蘭

花色鮮豔、保鮮期長
價格實惠
是最受歡迎的國民蘭花

蘭花有許多品種，莫卡拉蘭是這幾年最受歡迎的蘭花花材。莫卡拉蘭是由萬代蘭屬、蜘蛛蘭屬與鳥舌蘭屬雜交出來的人工品種，主要從東南亞進口切花到日本。花色豐富，包括黃色、橘色、紫色、粉紅色等亮色系，而且保鮮期長，價格也很實惠。直接插入花瓶感覺就很華麗，亦可剪下花朵部分，放幾朵漂浮在水面上。請勤於換水，剪短莖部，可延長花朵壽命。

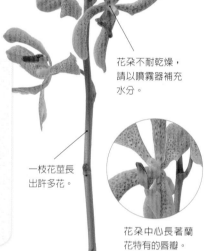

花朵不耐乾燥，請以噴霧器補充水分。

一枝花莖長出許多花。

花朵中心長著蘭花特有的唇瓣。

Arrange memo

保鮮期：1～2週
保鮮方法：水切法、水燙法
注意事項：莫卡拉蘭不耐寒冷，冬天請放在溫暖的地方。以噴霧器從花朵內側補充水分，避免花朵乾燥。
適合搭配的花材：
非洲菊（P.49）
萬代蘭（P.134）

\ 花藝設計實例 /
將龍血樹的葉片前端捲起當成花留，插入雙色莫卡拉蘭與懸鉤子葉片。

── Data

植物分類
蘭科莫氏蘭屬
原產地
熱帶亞洲、澳洲
和名
──
開花期
7～11月
流通尺寸
20～30cm 左右
花徑大小
中輪
價格帶
200～300日圓
── 花語
優美、優雅、氣質、美人
── 上市期間

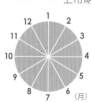

(月)

矢車菊

Bachelor's button, Bluebottle

帶著缺刻的細花瓣
給人纖細印象
打造突顯細莖線條的花藝作品

由於花朵形狀就像古時候將箭呈放射狀排列的「矢車」（插箭台），因此得名。從寒冷的冬季開始上市，屬於早春花卉。

考古學家在古埃及圖坦卡門的墓中，挖掘出畫有深藍色矢車菊的出土文物。矢車菊是德國國花，單身者會將其別在胸口，可說是全世界家喻戶曉的花卉。

帶有深缺刻的細花瓣給人纖細印象，不妨充分發揮細莖線條，打造柔和的野花風花藝作品。

Data

植物分類
菊科矢車菊屬

原產地
歐洲東南部、安那托利亞

和名
矢車菊
（YAGURUMAGIKU）、矢
車草（YAGURUMASOU）

開花期
4 〜 6 月

流通尺寸
30 〜 60cm 左右

花徑大小
中輪

價格帶
100 〜 300 日圓

花語
幸福、幸運、教育、信賴、敏感、單身生活

上市期間

12 1 2 3 4 5 6 7 8 9 10 11
（月）

莖部和葉片覆蓋著一層白色絨毛。

只要讓花材確實吸水，可愛的花苞就會綻放。

深缺刻的花瓣是特色所在。

太硬的小花苞不會開花，請務必剪掉。

📎 Arrange memo

保鮮期：5 〜 7 天
保鮮方法：水切法
注意事項：莖部容易腐壞，請每天勤於修剪。
適合搭配的花材：
白玉草（P.65）
金翠花（P.142）

百合

Lily

芳香與優雅花姿充滿魅力
婚喪喜慶的經典花卉
應避免花粉沾在身上

日本自古就有「立如芍藥，坐若牡丹，行猶百合」的說法，百合是用來形容美人模樣的花卉。花店裡常見的切花大致分成，大輪花朵朝各個方向開出的東方雜交型百合；生命力強韌，成長快速的LA雜交型百合；多為黃色與橘色大輪花的OT型雜交百合；以及笹百合、山百合、鐵砲百合等原種系列。

帶有濃郁香氣，開著優雅華麗大輪白花的「卡薩布蘭卡」與「康斯坦斯」，是東方雜交型百合的代表種，也是婚禮花束的人氣花材。用來製作花束時，請先清除花粉，避免花粉沾在花瓣上。此外，由於百合要花一點時間才會開花，請控制開花期，讓所有花朵在同一天綻放。

隨著時間過去，花瓣前端開始產生皺紋，變得透明。

選擇花苞多的花材，可延長賞花期限。

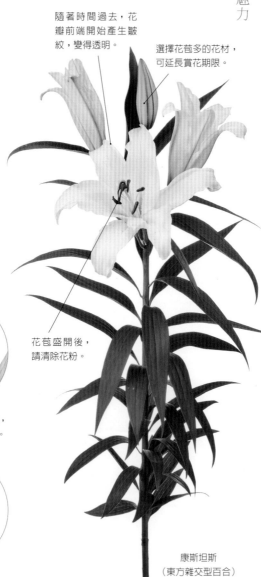

花苞盛開後，請清除花粉。

幾乎所有花苞都會綻放，請選擇花苞較多的品項。

連葉片前端都硬挺水嫩的花材才新鮮。

康斯坦斯
（東方雜交型百合）

—— Data

植物分類
百合科百合屬
原產地
北半球的亞熱帶～亞寒帶
和名
百合（YURI）
開花期
5 ～ 8 月
流通尺寸
20cm ～ 1m 左右
花徑大小
中、大輪
價格帶
200 ～ 3,000 日圓

—— 花語

純潔、威嚴、無垢、
自尊心

—— 上市期間

百合品種目錄

花瓣邊緣為白色,中間為搶眼紅色的「Paradero」,分量感十足。

擁有美麗的粉紅色至白色漸層的「Willeke Alberti」。

可媲美「卡薩布蘭卡」的高級白百合「Crystal Branca」。

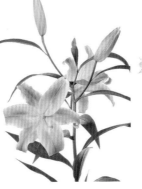

深粉紅色花朵朝上展開的「Tarango」,花瓣較硬。

粉紅色透著白色的「OT 羅賓娜」,花朵大輪又優雅。

白底點綴深粉紅色的「索邦妮」,搶眼又華麗。

Arrange memo

保鮮期:7 ~ 10 天
保鮮方法:水切法
注意事項:花粉若沾到衣服很難清洗,請事先清除花粉。
適合搭配的花材:
雜交型系列適合
大麗菊(P.99)
洋桔梗(P.111)
原種百合系列適合
虎尾花(P.110)
燈台躑躅(P.191)

花藝設計實例

以粉紅色百合為主角。將花苞放在高位,花朵插在低位的比例最完美,三角形花藝作品最能突顯特色。

百合品種目錄

原種百合

外型近似喇叭的白色「鐵砲百合」橫向開展，清純風格充滿魅力。

「鐵砲百合 Doosan」帶有白綠參雜的葉子與花苞，個性獨具。

OT 型雜交百合

黃色大輪「Yellow Win」也是很受歡迎的新娘捧花花材。

白色與黃色對比十分美麗的大輪品種「Cherbourg」也很受歡迎。

LA 雜交型百合

橘色的「皇家五號」，花瓣不會開展得太大。

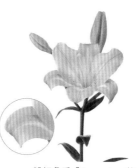

粉紅色系「Samur」。花朵不會太大，易與其他花材搭配。

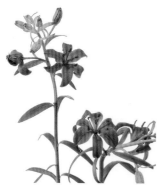

橘色小輪花朵惹人憐愛的「姬百合」，適合打造自然風花藝。

\ 花藝設計實例 /

放兩個與花色同色的白色花器，置入鐵砲百合與鐵砲百合「Doosan」妝點居家風格。

166

爆竹百合 非洲風信子

Cape cowslips

風鈴造型與
筒狀小花
呈穗狀密集生長
亦有香氣芬芳的品種

爆竹百合是一種球根植物，又名「非洲風信子」。風鈴造型與筒狀小花呈穗狀密集生長，亦有香氣芬芳的品種。

爆竹百合的種類相當豐富，花色也很多樣。美麗的碧綠色與雙色品種最受歡迎。

草長較短，只有花和莖，沒有葉子的品種是最常見的切花商品。將幾枝爆竹百合放入小巧的玻璃花器，享受寶石般的美麗花色。

小巧的風鈴造型與筒狀小花，由下往上依序綻放。

爆竹百合

Aurea

Data

植物分類
百合科爆竹百合屬
原產地
南非
和名
——

開花期
2 ～ 4 月
流通尺寸
10 ～ 30cm 左右
花徑大小
小輪
價格帶
200 ～ 300 日圓

花語
持續的愛、游移不定、不要再三心二意

上市期間

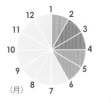

Arrange memo

保鮮期：3 ～ 5 天
保鮮方法：水切法
注意事項：摘掉凋謝的花可以延長花材壽命。
適合搭配的花材：
貝母（P.121）
陽光百合（P.171）

陸蓮花

Persian buttercup, Garden ranunculus

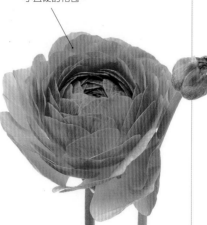

每根枝條有數朵花，請剪掉小且硬的花苞。

最受歡迎的春季主角！

輕飄飄的層疊花瓣明豔動人

輕盈薄花瓣層疊綻放的姿態明豔動人，陸蓮花在近幾年已成為妝點春季花市的主角級花材。顏色種類相當豐富，有些品種的花瓣呈現漸層色調，有些花瓣邊緣點綴不同顏色。不僅如此，花型也很多樣，包括看得見花蕊的

輕盈薄花瓣層疊綻放的姿態明豔動人，陸蓮花在近幾年已成為妝點春季花市的主角級花材。顏色種類相當豐富，有些品種的花瓣呈現漸層色調，有些花瓣邊緣點綴不同顏色。不僅如此，花型也很多樣，包括看得見花蕊的半重瓣、類似康乃馨的品種等。

請選購花苞剛開始開花的商品，小而硬的花苞很可能不會開花，插花前請先剪掉。浸泡在水中的莖部容易腐壞，花器裡不要放太多水。

Arrange memo

保鮮期：3～4天

保鮮方法：水切法、水燙法

注意事項：莖部柔軟容易折斷，請小心處理。插花時，花器裡不要放太多水。

適合搭配的花材：

玫瑰（P.124）

蕾絲花（P.175）

輕輕捏一下莖部，如果覺得有點軟，就是水分不足的徵兆。

\ 花藝設計實例 /

準備兩種開著美麗淺色花朵的陸蓮花，將莖部剪短，放入圓形花器裡。

── Data ──

植物分類
毛茛科毛茛屬

原產地
西南亞、歐洲

和名
花金鳳花
（HANAKINPOUGE）

開花期
3～4月

流通尺寸
40～60cm 左右

花徑大小
中、大輪

價格帶
150～350 日圓

── 花語 ──

爽朗的魅力、名聲、忘恩

── 上市期間 ──

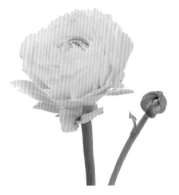

澄澈純淨的黃色充滿春季
氛圍，最適合搭配顏色明
亮的襯葉。

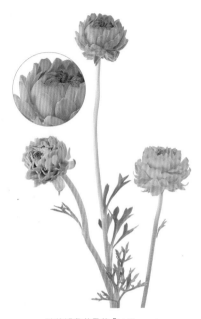

綻放綠色花朵的「M-Green」
品種，獨特花姿看起來很像
蔬菜。

綻放白色花朵的大輪品
種，結合不同種類的白花
也很美麗。

白色花瓣的邊緣染上柔和
粉紅色的品種，莖部很
粗，高度不高。

顏色深沉的紅色陸蓮花相
當受歡迎，只裝飾一朵也
很搶眼。

木百合

Leucadendron

帶有美麗顏色的苞片看起來很像花瓣
賞花期長也是其人氣原因

中間處長得像松球的部分是花。

木百合原產於南非，充滿異國風情。花店有許多品種，顏色與花型十分豐富。

心的頭狀部分是花。葉子與花苞散發光澤，觸感堅硬，保鮮期很長。請先剪成幾枝單枝再使用。

整體覆蓋著細長形葉子，枝條前端看似花瓣的有色部位是花苞，花苞中

顏色看似花瓣的部分是花苞。

---- **Data** ----

植物分類
山龍眼科木百合屬
原產地
南非
和名
—

開花期
全年
流通尺寸
50cm ～ 1m 左右
花徑大小
中、大輪
價格帶
300 ～ 800 日圓

花語
沉默的戀情、
打開封閉的心

上市期間

Arrange memo

保鮮期：2 週左右
保鮮方法：水切法、火炙法
注意事項：請先剪成單枝再插花。
適合搭配的花材：
洋桔梗（P.111）
帝王花（P.148）

乾燥花

Yellow

Silver Star

＼ 花藝設計實例 ／
在以洋桔梗與玫瑰做成的花束中，點綴花苞為綠色的木百合。

陽光百合

Glory of the sun

輕盈高雅的花姿與
獨特的清甜香氣
成為近幾年的明星花材

強韌細長的花梗前端，綻放著幾朵可愛的星星造型花朵，呈放射狀開展。

一般最常見的切花是一九九〇年代與較新的品種，輕盈高雅的花姿深受市場歡迎。

除了花瓣呈白色到藍紫漸層色調的品種、藍色花與紫色花之外，最近還推出了粉紅色與白色品種。

陽光百合的吸水性很好，花苞也會開花。共分成能散發獨特清甜香氣與無香的兩類品種。

白色、淺粉紅色、藍紫色花朵等，花色種類相當豐富。

莖部前端呈放射狀綻放的星型花朵。

花瓣呈白色到藍紫色漸層色調。

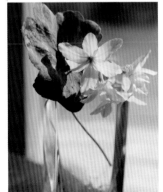

\ 花藝設計實例 /

以大片葉子為背景，突顯細膩的花色與花型。

Arrange memo

保鮮期：3 ～ 5 天
保鮮方法：水切法
注意事項：摘掉凋謝的花朵，花苞會開得很好。
適合搭配的花材：
百子蓮（P.18）
飛燕草（P.107）

壓花

Data

植物分類
石蒜科陽光百合屬
原產地
南美洲
和名
—
開花期
3 ～ 4 月
流通尺寸
30 ～ 60cm 左右
花徑大小
中輪
價格帶
200 ～ 300 日圓
花語
溫暖的心
上市期間

龍膽

Gentian

龍膽雖給人清爽印象，卻總是擺脫不了土味，在日本人心目中是中元節和掃墓時供奉的花。不過，隨著品種改良日新月異，現在的龍膽很適合融入插花作品裡。原本的粗莖變細了，整體也變小了，獨特的氣味也消失了。除了經典的藍紫色外，還有淺紫色、碧綠色、粉紅色、白色等豐富的淺色系品種。還有多花型與迷你型品種。

由於枝條筆直且長度很長，請勿直接使用。不妨剪成數段，較容易運用在插花作品裡。

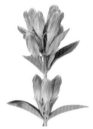

My Fantasy

莖部中間的葉片上方與莖部前端，生長著筒狀花朵。

莖部直立，幾乎沒有分岔。

＼ 花藝設計實例 ／

在馬口鐵迷你罐中放入剪短的龍膽，適合運用家中現有的生活雜貨來插花。

改良成莖部纖細花朵較小的外型更方便製作花藝作品

羽扇豆

Lupine

家喻戶曉的園藝植物
搭配各種顏色的花
做成迷你花束

羽扇豆是日本家喻戶曉的庭園花卉，這幾年切花商品也人氣高漲。羽扇豆的穗狀小花近似紫藤花，是豆科植物常見的花型。相較於紫藤花盛開時由上往下垂，羽扇豆的花朝上開放，因此在日本又稱為「昇藤」。

搭配各種顏色的羽扇豆做成迷你花束，感覺也很出色。由於花朵凋謝時容易散落，應將凋謝的花立刻摘掉。

近似藤花的小花由下往上依序綻放。

莖部與葉片覆蓋著一層柔軟白毛。

Data

植物分類
豆科羽扇豆屬
原產地
南北美洲、地中海沿岸、南非
和名
昇藤（NOBORIFUJI）、立藤草（TACHIFUJISOU）
開花期
5～6月
流通尺寸
20～50cm左右
花徑大小
小輪
價格帶
150～300日圓
花語
許多夥伴、母愛
上市期間

Arrange memo

保鮮期：5～7天
保鮮方法：水切法、深水法、水燙法
注意事項：由於容易垂頸，應先使花材吸飽水。
適合搭配的花材：
西洋松蟲草（P.86）
琉璃唐綿（P.145）

╲ 花藝設計實例 ╱

在傳統造型的水瓶裡，插入黃色羽扇豆。前方的襯葉是北美白珠樹。

山防風

Small globe thistle

透著銀色的
藍色花朵給人涼爽印象
可讓花藝作品更加輕盈

藍紫色小花
呈球狀密集
綻放。

花苞爲銀色，整體長
滿刺，但開花後會開出密
集的小花，並逐漸轉變成
藍紫色。給人適合夏季的
清爽印象，可爲花藝作品
增添輕盈的律動感。

葉片有刺，刺到會很
痛，處理時請特別小心。

莖部與葉子的背面密布
絨毛，看起來白霧霧
的。

亦可直接做成乾燥
花。

莖部與葉子
的背面密布
白色絨毛。

Arrange memo

保鮮期：1 週左右
保鮮方法：水切法、火炙法
注意事項：山防風容易垂頸，
請務必確實補水。避免被葉子
刺傷。
適合搭配的花材：
繡球花（P.20）
龍膽（P.172）

乾燥花

\ 花藝設計實例 /

在中心點附近放射狀地插上山防風，成為
花藝作品的重點。

葉片鋸齒先端有刺，
被刺到會痛，請特
別注意。

---- Data

植物分類
菊科漏蘆屬
原產地
西亞、東南歐
和名
琉璃玉薊
（RURITAMAAZAMI）
開花期
6 ～ 7 月
流通尺寸
70cm ～ 1m 左右
花徑大小
小輪
價格帶
200 ～ 600 日圓

---- 花語
敏銳、猜疑、權威、自立

---- 上市期間

12	1	2
11		3
10		4
9		5
8	7	6 （月）

174

蕾絲花

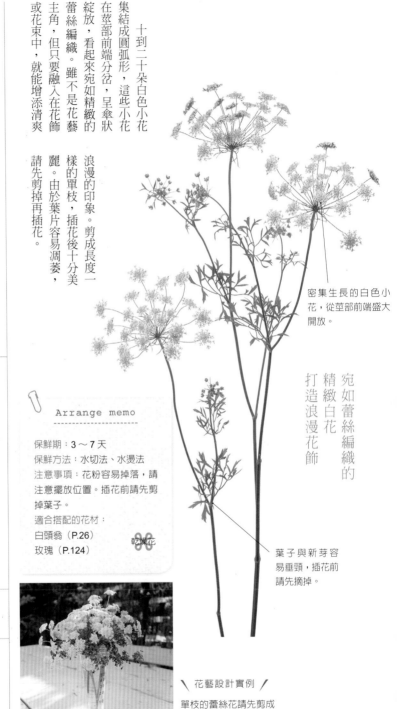

十到二十朵白色小花集結成圓弧形，這些小花在莖部前端分岔，呈傘狀綻放，看起來宛如精緻的蕾絲編織。雖不是花藝主角，但只要融入在花飾或花束中，就能增添清爽浪漫的印象。剪成長度一樣的單枝，插花後十分美麗。由於葉片容易凋萎，請先剪掉再插花。

密集生長的白色小花，從莖部前端盛大開放。

宛如蕾絲編織的
精緻白花
打造浪漫花飾

葉子與新芽容易垂頸，插花前請先摘掉。

Data

植物分類
繖形科蕾絲花屬

原產地
地中海沿岸、西亞

和名
毒芹擬
（DOKUZERIMODOKI）

開花期
5～6月

流通尺寸
30cm～1m 左右

花徑大小
小輪

價格帶
150～400 日圓

花語
悲哀可憐的心、深切的愛情、優雅的嗜好

上市期間

（月）

Arrange memo

保鮮期：3～7 天
保鮮方法：水切法、水燙法
注意事項：花粉容易掉落，請注意擺放位置。插花前請先剪掉葉子。
適合搭配的花材：
白頭翁（P.26）
玫瑰（P.124）

乾燥花

＼ 花藝設計實例 ／
單枝的蕾絲花請先剪成相同長度，即可打造出漂亮的花飾。

勿忘草

天空般的藍色令人印象深刻
善用可愛的花朵
為小型花飾增添特色

英文名「Forget me not」的名字來由有個故事，相傳有名青年為了摘取此花送給自己的戀人，不小心掉入湍急的多瑙河中，就在快滅頂之際，他說了一句「Forget me not」。這句話直譯就是「勿忘我」。

花瓣帶有澄澈的藍色，搭配花朵中央的黃色部分，令人印象深刻。與亮綠色葉片相得益彰。不妨與其他的春季小花一起做成小花飾，發揮畫龍點睛的效果。由於容易垂頸，建議使用水燙法促進花材吸水。

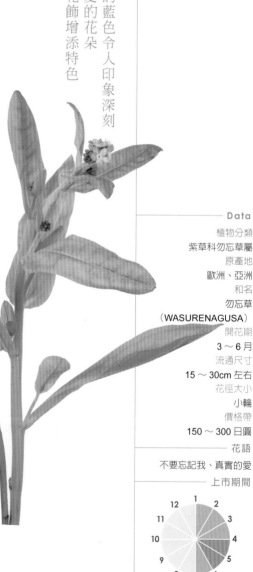

花瓣的澄淨藍色與中央的黃色部分令人印象深刻。

花朵容易淹沒在葉片裡，請先修剪葉片再插花。

Arrange memo

保鮮期：2 ～ 5 天
保鮮方法：水燙法
注意事項：花朵凋謝後會四處散落，請勤於摘除凋謝的花。花朵容易垂頸，請讓花材確實吸水。
適合搭配的花材：
紅花三葉草（P.93）
葡萄風信子（P.161）

─ Data
植物分類
紫草科勿忘草屬
原產地
歐洲、亞洲
和名
勿忘草
（WASURENAGUSA）
開花期
3 ～ 6 月
流通尺寸
15 ～ 30cm 左右
花徑大小
小輪
價格帶
150 ～ 300 日圓
─ 花語
不要忘記我、真實的愛
─ 上市期間

（月）

蠟花

Waxflower

花朵散發蠟製工藝般的
光澤與質感
雖然小巧
卻令人印象深刻

由於花朵帶有宛如蠟製工藝的光澤與質感，因此取名「Waxflower」。

花朵是由五片花瓣組成，雖然小巧，卻極具存在感。

插花時請先剪成單枝，可為花藝作品增添分量感。插花前請先倒放枝條搖晃幾下，抖落凋謝的花朵。只要採用水切法就能促進花材吸水。

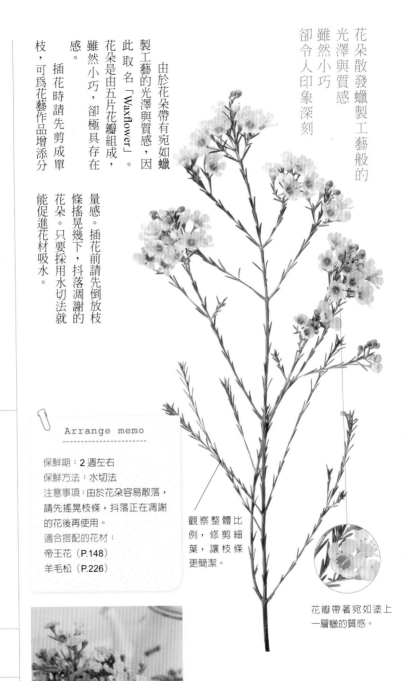

觀察整體比例，修剪細葉，讓枝條更簡潔。

花瓣帶著宛如塗上一層蠟的質感。

Data

植物分類
桃金孃科蠟花屬
原產地
澳洲
和名
—
開花期
3～5月
流通尺寸
60cm～1m 左右
花徑大小
小輪
價格帶
200～400 日圓
花語
善變、纖細、可愛、尚未發掘的優點
上市期間

Arrange memo

保鮮期：2 週左右
保鮮方法：水切法
注意事項：由於花朵容易散落，請先搖晃枝條，抖落正在凋謝的花後再使用。
適合搭配的花材：
帝王花（P.148）
羊毛松（P.226）

＼ 花藝設計實例 ／

將剪成短單枝的粉紅色蠟花放滿茶杯，感覺十分可愛。

地榆

Burnet bloodwort

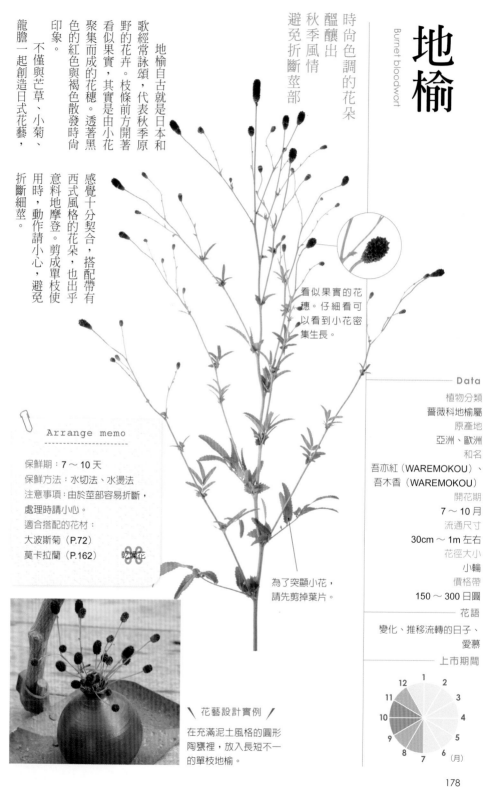

時尚色調的花朵
醞釀出
秋季風情
避免折斷莖部

地榆自古就是日本和歌經常詠頌，代表秋季原野的花卉。枝條前方開著看似果實，其實是由小花聚集而成的花穗。透著黑色的紅色與褐色散發時尚印象。

感覺十分契合，搭配帶有西式風格的花朵，也出乎意料地摩登。剪成單枝使用時，動作請小心，避免折斷細莖。

不僅與芒草、小菊、龍膽一起創造日式花藝，折斷細莖。

看似果實的花穗。仔細看可以看到小花密集生長。

為了突顯小花，請先剪掉葉片。

Arrange memo

保鮮期：7～10 天
保鮮方法：水切法、水燙法
注意事項：由於莖部容易折斷，處理時請小心。
適合搭配的花材：
大波斯菊（P.72）
莫卡拉蘭（P.162）

乾燥花

＼ 花藝設計實例 ／

在充滿泥土風格的圓形陶甕裡，放入長短不一的單枝地榆。

── Data

植物分類
薔薇科地榆屬
原產地
亞洲、歐洲
和名
吾亦紅（WAREMOKOU）、
吾木香（WAREMOKOU）
開花期
7～10 月
流通尺寸
30cm～1m 左右
花徑大小
小輪
價格帶
150～300 日圓
── 花語
變化、推移流轉的日子、愛慕
── 上市期間

12 1 2
11 3
10 4
9 5
8 7 6 (月)

枝材篇

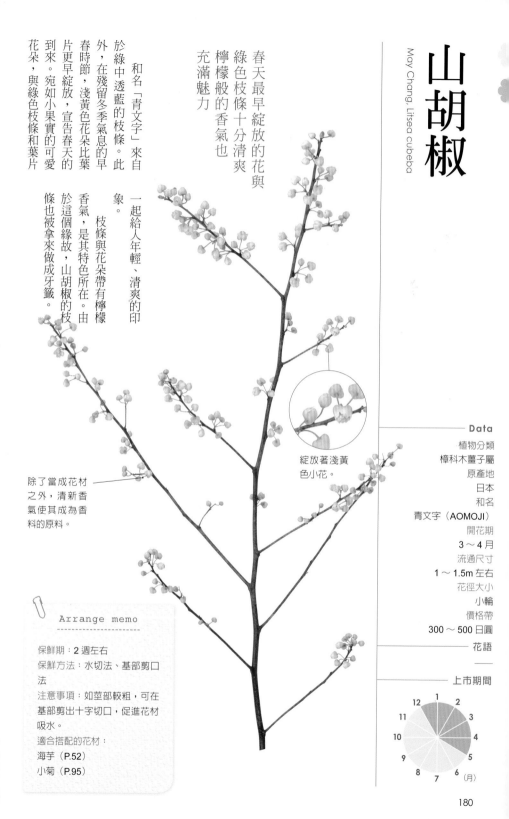

山胡椒

May Chang, Litsea cubeba

春天最早綻放的花與
綠色枝條十分清爽
檸檬般的香氣也
充滿魅力

和名「青文字」來自
於綠中透藍的枝條。此
外，在殘留冬季氣息的早
春時節，淺黃色花朵比葉
片更早綻放，宣告春天的
到來。宛如小果實的可愛
花朵，與綠色枝條和葉片
一起給人年輕、清爽的印
象。

枝條與花朵帶有檸檬
香氣，是其特色所在。由
於這個緣故，山胡椒的枝
條也被拿來做成牙籤。

除了當成花材
之外，清新香
氣使其成為香
料的原料。

綻放著淺黃
色小花。

---- Data

植物分類
樟科木薑子屬
原產地
日本
和名
青文字（AOMOJI）
開花期
3～4月
流通尺寸
1～1.5m 左右
花徑大小
小輪
價格帶
300～500日圓
---- 花語
—
---- 上市期間

```
        12   1
            2
  11         3
 10          4
   9         5
     8       6 (月)
       7
```

銀柳

Japanese pussy willow, Red bud pussy willow

散發光澤的
紅色花芽令人驚豔
適合打造冬季花飾

冬芽外皮呈現發光的紅色，與細柱柳為同屬植物。在寒冷的季節間市，是新年花飾最常見的花材。

花店販售的銀柳花芽包覆著一層紅色外皮，剝動感十足的花藝作品。包覆著一層紅色外皮，剝時不妨發揮曲線美，打造是銀柳的特色之一。插花枝條柔軟易於彎曲也白色絨毛。皮後可看見一層蓬鬆的銀

枝條有紅面與綠面，插花時紅面向外。

枝條柔軟，容易彎曲。

Data

植物分類
楊柳科柳屬

原產地
日本

和名
赤目柳
（AKAMEYANAGI）、振袖
柳（FURISODEYANAGI）

開花期
2～4 月

流通尺寸
1～1.5m 左右

芽的大小
小

價格帶
150～250 日圓

花語
堅強的忍耐

上市期間

Arrange memo

保鮮期：2 週左右
保鮮方法：水切法、基部剪口法
注意事項：如莖部較粗，可在基部剪出十字切口，促進花材吸水。
適合搭配的花材：
金魚草（P.61）
葉牡丹（P.123）

乾燥花

花店販售的銀柳花芽包覆著一層紅色外皮，皮下是銀白色絨毛。

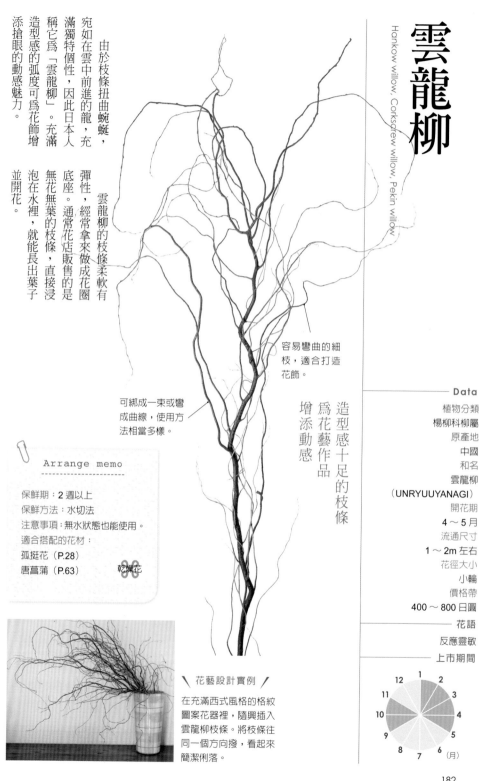

雲龍柳

Hankow willow, Corkscrew willow, Pekin willow

由於枝條扭曲蜿蜒，宛如在雲中前進的龍，充滿獨特個性，因此日本人稱它爲「雲龍柳」。充滿造型感的弧度可爲花飾增添搶眼的動感魅力。

雲龍柳的枝條柔軟有彈性，經常拿來做成花圈底座。通常花店販售的是無花無葉的枝條，直接浸泡在水裡，就能長出葉子並開花。

容易彎曲的細枝，適合打造花飾。

可綁成一束或彎成曲線，使用方法相當多樣。

造型感十足的枝條
爲花藝作品
增添動感

─ Data ─

植物分類
楊柳科柳屬
原產地
中國
和名
雲龍柳
（UNRYUUYANAGI）
開花期
4～5月
流通尺寸
1～2m 左右
花徑大小
小輪
價格帶
400～800日圓
─ 花語 ─
反應靈敏
─ 上市期間 ─

┌─────────┐
│ Arrange memo │
└─────────┘

保鮮期：2週以上
保鮮方法：水切法
注意事項：無水狀態也能使用。
適合搭配的花材：
孤挺花（P.28）
唐菖蒲（P.63）

乾燥花

\ 花藝設計實例 /

在充滿西式風格的格紋圖案花器裡，隨興插入雲龍柳枝條。將枝條往同一個方向撥，看起來簡潔俐落。

懸鉤子

Bramble

發光的綠色葉片帶有缺刻邊緣，形狀近似嬰兒手掌，十分可愛。春到夏季的葉子翠綠茂盛，可為花藝作品增添自然的分量感。進入秋季後，葉子逐漸轉紅，從黃色、橘色，轉變成紅色，呈現美麗的漸層色調。是最能展現季節感的枝材。

一到秋天，花店就會出現葉子轉紅的枝材。

邊緣帶有缺刻的
葉片十分可愛！
秋季的紅葉也很美麗

Data

植物分類
薔薇科懸鉤子屬
原產地
西亞、非洲、歐洲、美國
和名
木莓（KIICHIGO）
開花期
3〜5月
流通尺寸
50cm〜1m 左右
花徑大小
小輪
價格帶
300〜500 日圓

花語
愛情、謙虛、備受尊重

上市期間

採用水切法後，
可浸泡在深水裡，
或燒灸切口。

🔖 Arrange memo

保鮮期：2 週左右
保鮮方法：水切法、深水法、火灸法
注意事項：由於吸水性不佳，採用水切法後可浸泡在深水裡，或燒灸切口。
適合搭配的花材：
洋桔梗（P.111）
大麗菊（P.99）

壓葉

孔雀柏

Hinoki, Japanese cypress

宛如孔雀羽毛
密集生長的枝葉十分美麗
令人聯想起森林的香氣也極具魅力

孔雀柏是眾多的柏樹變種之一。左右對稱密集生長的枝葉，看起來很像孔雀羽毛。令人聯想起森林的清爽香氣也極具魅力。

除了葉色翠綠的品種之外，冬季還有葉子為金黃色的「黃金孔雀柏」。

由於枝條容易折彎，很適合做為花圈底座。十二月後，即可買到在孔雀柏上裝飾松球的聖誕節花圈。可直接做成乾燥花。

（如照片所示），也很受歡迎。

長得太密的枝葉請先修剪再使用。

Arrange memo

保鮮期：2～3週以上
保鮮方法：水切法
注意事項：由於枝葉很重，請適度修剪後再使用。
適合搭配的花材：
絨柏（P.194）
日本冷杉（P.199）

乾燥花　精油

＼ 花藝設計實例 ／

與同為針葉樹的絨柏和日本冷杉做成聖誕節花圈，葉片前端的明亮色調相當搶眼。

Data

植物分類
柏科扁柏屬
原產地
日本
和名
孔雀檜葉（KUJAKUHIBA）
開花期
3～4月
流通尺寸
50cm～1.2m 左右
花徑大小
——
價格帶
300～400 日圓
花語
忍耐、悲傷
上市期間

184

麻葉繡球

Reeves spirea

白色小花如手毬般呈半球狀綻放，看起來像是一朵花。花朵重量使得細枝往下垂，畫出和緩弧度。此流暢線條可為花藝作品增添輕盈動感，無論日式或西式花藝都能搭配。

不只是花，小顆花苞也很可愛。青翠的綠葉也能當葉材使用。秋天還能買到葉子顏色轉紅的麻葉繡球。

宛如手毬的花朵和優雅的枝條線條突顯女性氛圍

開花前的花苞呈現截然不同的風情。

由於花朵朝向有表裡之分，插花時請注意枝條方向。

Data

植物分類
薔薇科繡線菊屬
原產地
中國
和名
小手毬（KODEMARI）、
鈴懸（SUZUKAKE）、團
子花（DANGOBANA）
開花期
4〜5月
流通尺寸
50cm〜1m左右
花徑大小
小輪
價格帶
300〜500日圓
花語
優雅、人品、努力、友情

上市期間

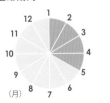

1	2
12	3
11	4
10	5
9	6
8 7	(月)

＼ 花藝設計實例 ／

將單枝麻葉繡球剪短，放入玻璃杯。插花時請注意枝條方向，讓花朵面向前方。

185

櫻花

Japanese cherry, Japanese flowering cherry

選擇五分開的
櫻花，花瓣不
易受損，可延
長保鮮期。

櫻花是象徵春天，自古即受到日本人喜愛的植物。除了賞花的固定品種「染井吉野櫻」之外，還有好幾種做成切花的品種。每年從年末開始，要剪短並與玫瑰等西洋花卉搭配，就能打造帶有西洋風格的花飾。櫻花也是表現春季感最常用的華麗花材，用途相當廣泛。

（如照片所示），日本彼岸期間開花的「彼岸櫻」、知名的「染井吉野櫻」、重瓣型「山櫻」等櫻花陸續問市，一直到四月底。櫻花雖是日本國民花卉代名詞，但只「啓翁櫻」

選擇帶有許多變色
花苞的品項。

櫻花吸水性不
佳，可將切口
剪成十字型。

Arrange memo

保鮮期：7～10天
保鮮方法：水切法、基部剪口法
注意事項：由於吸水性不佳，可在切口剪出十字型。
適合搭配的花材：
香豌豆（P.84）
陸蓮花（P.168）

宣告春天降臨
賞花的經典花卉
適合打造日式與西式花藝

── Data
植物分類
薔薇科櫻屬
原產地
日本
和名
櫻（SAKURA）
開花期
2～4月
流通尺寸
50cm～1.5m 左右
花徑大小
小、中輪
價格帶
400～2,000 日圓
── 花語
純潔、清淡、內在美、
出色的美人
── 上市期間

186

珊瑚山茱萸

Tartarian dogwood, Siberian dogwood

紅瑞木

珊瑚般的
大紅色枝條
是冬季花藝的主角

從秋季到冬季，落葉之後的枝條會像珊瑚一樣染成紅色。由於這個緣故，珊瑚山茱萸是聖誕節到新年期間最常見的枝材。

筆直纖長的枝條適合製作具有高度的花藝作品，或強調花飾的垂直線條。由於枝條柔軟，可輕易彎曲，但缺點是很容易折斷，處理時一定要特別小心。可當成花圈底座。

由於枝條容易折斷，請小心處理。

Data

植物分類
山茱萸科山茱萸屬
原產地
日本、北韓、台灣、中國、西伯利亞
和名
珊瑚水木
（SANGOMIZUKI）
開花期
5～6月
流通尺寸
1～1.5m 左右
花徑大小
小輪
價格帶
200～300 日圓

花語
洗鍊

上市期間

Arrange memo

保鮮期：7～10 天
保鮮方法：水切法
注意事項：枝條可輕易彎曲，但前端很容易折斷，一定要特別小心。
適合搭配的花材：
鬱金香（P.101）
日本冷杉（P.199）

枝條可輕易彎曲，很適合做造型。

＼ 花藝設計實例 ／

配合珊瑚山茱萸的紅色枝條，選擇流蘇型花朵的紅色鬱金香。

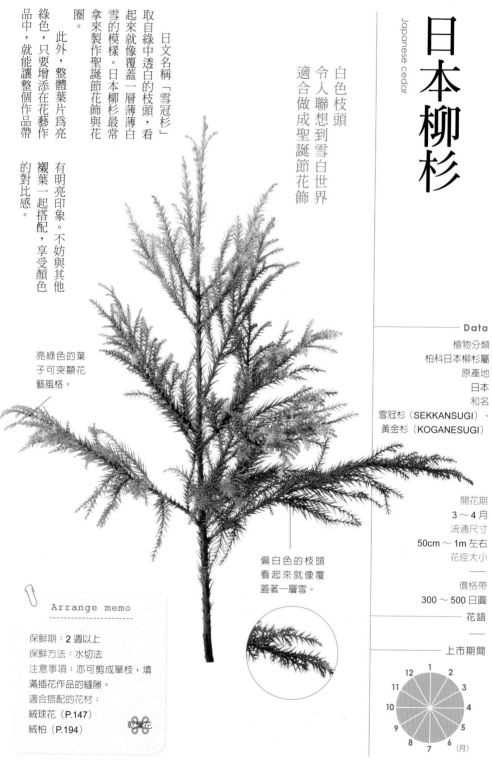

日本柳杉

Japanese cedar

白色枝頭
令人聯想到雪白世界
適合做成聖誕節花飾

日文名稱「雪冠杉」取自綠中透白的枝頭，看起來就像覆蓋一層薄薄白雪的模樣。日本柳杉最常拿來製作聖誕節花飾與花圈。

此外，整體葉片為亮綠色，只要增添在花藝作品中，就能讓整個作品帶有明亮印象。不妨與其他襯葉一起搭配，享受顏色的對比感。

亮綠色的葉子可突顯花藝風格。

偏白色的枝頭看起來就像覆蓋著一層雪。

乾燥花

Arrange memo

保鮮期：2 週以上
保鮮方法：水切法
注意事項：亦可剪成單枝，填滿插花作品的縫隙。
適合搭配的花材：
絨球花（P.147）
絨柏（P.194）

── **Data**
植物分類
柏科日本柳杉屬
原產地
日本
和名
雪冠杉（SEKKANSUGI）、
黃金杉（KOGANESUGI）

開花期
3 ～ 4 月
流通尺寸
50cm ～ 1m 左右
花徑大小
──
價格帶
300 ～ 500 日圓
── 花語
──

── 上市期間

12 1 2 3 4 5 6 7 8 9 10 11 （月）

黃素馨

Spanish jasmine, Royal jasmine, Catalonian jasmine

五到六月左右會開黃色小花。茉莉花約有三百種，黃素馨是其中一種。

作為花材使用的黃素馨，不像多花素馨帶有強烈香氣。

即使在不開花的時期，濃郁的綠色葉子依舊美麗，可做為枝材使用。

可彎曲細枝做出流暢線條，或使其直立，突顯直線美。插花時請充分發揮黃素馨之美。

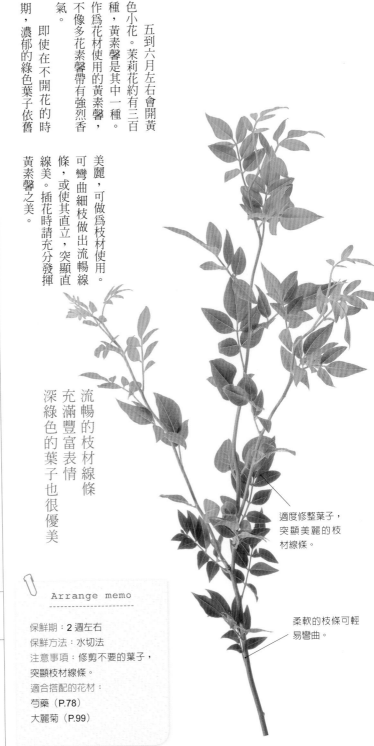

流暢的枝材線條
充滿豐富表情
深綠色的葉子也很優美

適度修整葉子，突顯美麗的枝材線條。

柔軟的枝條可輕易彎曲。

Data

植物分類
木樨科素馨屬

原產地
印度

和名
素馨（SOKEI）

開花期
5～6月

流通尺寸
30cm～1m左右

花徑大小
小輪

價格帶
300～500日圓

花語
花語、可愛、優美、清純、喜悅

上市期間

(月)

Arrange memo

保鮮期：2週左右
保鮮方法：水切法
注意事項：修剪不要的葉子，突顯枝材線條。
適合搭配的花材：
芍藥（P.78）
大麗菊（P.99）

茶花

Camellia

日本人喜愛的茶花與插花花材
充滿日本風情的花木
另有花型更為豪華的品種

自古深受日本人喜愛，品種改良日新月異的花木。江戶時代，許多神社佛閣種植茶花，誕生了許多品種。

豐富的花型與花色反映出日本特有的「侘寂」美學意識。茶花原本活躍於茶席花與插花的世界裡，但歐洲改良的品種十分華麗，絲毫不輸玫瑰。請務必選擇枝勢良好的品項，適度修剪葉片，突顯花朵之美。

以溼布擦拭葉面，葉子就會閃閃發光。葉子有表裡之分，請特別注意。

可愛的圓形花苞亦可成為花藝設計作品的特色。

花瓣容易受損，花托容易折斷，請務必小心處理。

---- **Data**

植物分類
山茶科山茶屬
原產地
日本、朝鮮半島、中國
和名
椿（TSUBAKI）
開花期
2～4月
流通尺寸
30cm～1.5m左右
花徑大小
中、大輪
價格帶
200～800日圓

---- 花語
低調的愛、不做作的美麗、理想的愛情、高潔的理性、時尚

---- 上市期間

```
    Arrange memo
----------------------
保鮮期：3～5天
保鮮方法：水切法、根部剪口法
注意事項：花瓣容易受損，花托容易折斷，請務必小心處理。
適合搭配的花材：
小菊（P.95）
菝葜（P.207）
```

╲ 花藝設計實例 ╱

在直長形花器放入茶花的枝條，再添加幾枝菝葜，以紅色為重點特色。

燈台躑躅

Doudan-tsutsuji

燈台躑躅是野生在山裡的植物，現在則是頗受歡迎的庭園樹木。如今各處花圃都能見其身影，每年秋季可欣賞美麗的紅葉。亦可在花店裡買到相關花材。

色的葉子充滿魅力，但鮮嫩的綠色新芽也很清爽。

一般在花店裡販售的燈台躑躅沒有花，但新芽時期，外型宛如陶壺倒過來，感覺清純的白色小花，呈房狀垂掛綻放。

儘管每年秋天轉成紅

Data

植物分類
杜鵑花科燈台躑躅屬

原產地
日本

和名
燈台躑躅
（DOUDANTSUTSUJI）、
滿天星（MANTENSEI）

開花期
3〜5月

流通尺寸
50cm〜1.2m左右

花徑大小
小輪

價格帶
300〜500日圓

花語
節制

上市期間

綠色新芽給人清爽印象。

Arrange memo

保鮮期：1〜2週
保鮮方法：水切法、基部剪口法
注意事項：感覺吸水性不佳時，在切口剪出十字型。
適合搭配的花材：
雞冠花（P.70）
百合（P.164）

一到秋天，可在市面上買到葉子轉紅的燈台躑躅。

春季綻放清純小花與嫩綠色新芽
秋季轉紅的葉子十分美麗

\ 花藝設計實例 /

剪掉枝頭的紅葉，將燈台躑躅與同色系雞冠花放在白色盤子裡。

南天竹

Nandina, Heavenly bamboo

南天竹是自生於日本山地的植物，和名的唸法與「扭轉難關」相通，是日本人在新年或喜慶節日最常擺設的幸運樹。在寒冷地區的雪國，孩子們有製作雪兔的風俗，將紅色果實當成眼睛，以葉子當作耳朵。

葉子帶有細長輪廓，給人纖細印象。秋季葉子會變紅，包圍著成熟的紅色果實，看起來更加搶眼。目前以紅色果實最受歡迎，亦有黃色與白色果實的品種。

喜慶節日使用的幸運樹
美麗的紅色果實與葉子
可增添花藝作品的顏色

冬季枝條乾燥，
容易折斷。

Arrange memo

保鮮期：10 天左右
保鮮方法：水切法、基部敲碎法
注意事項：堅硬的枝條十分脆弱，冬季容易折斷，請仔細處理。
適合搭配的花材：
東亞蘭（P.83）
銀柳（P.181）

果實會一顆顆掉落，請特別注意。

---- Data
植物分類
小檗科南天竹屬
原產地
東南亞、日本、中國
和名
南天（NANTEN）
開花期
6 ～ 7 月
流通尺寸
60cm ～ 1m 左右
花徑大小
小輪
價格帶
800 ～ 1,000 日圓
---- 花語
我的愛與日俱增
---- 上市期間

192

柊樹

Chinese holly

外型獨具個性的葉子
適合做成聖誕節與
節分的裝飾花藝

帶刺的葉子輪廓是其特色，也有生長紅色果實的品種，是聖誕節常用的裝飾植物。日本有些地方會在節分時，以柊樹的小枝條串上沙丁魚和小魚頭，發揮驅邪除厄的效果。

有些品種的葉片邊緣長著利刺，碰到會痛，但也有長著無刺圓葉的品種，種類相當豐富。樹木變老之後，利刺會變鈍，葉子會變寬。

Data

植物分類
木樨科木樨屬
原產地
日本、台灣
和名
柊（HIIRAGI）
開花期
11 月
流通尺寸
30 ～ 80cm 左右
花徑大小
小輪
價格帶
200 ～ 500 日圓

花語

先見之明、歡迎、謹慎、剛直

上市期間

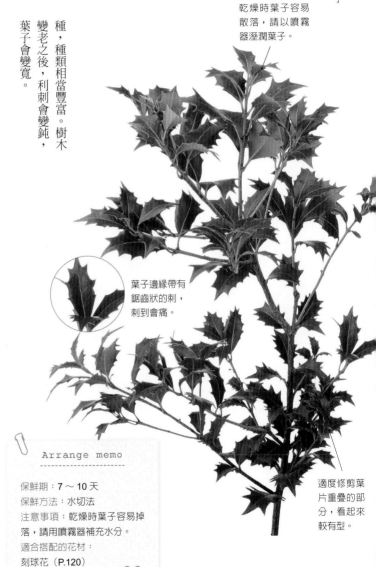

乾燥時葉子容易散落，請以噴霧器溼潤葉子。

葉子邊緣帶有鋸齒狀的刺，刺到會痛。

適度修剪葉片重疊的部分，看起來較有型。

Arrange memo

保鮮期：7 ～ 10 天
保鮮方法：水切法
注意事項：乾燥時葉子容易掉落，請用噴霧器補充水分。
適合搭配的花材：
刻球花（P.120）
銀葉菊（P.236）

乾燥花

絨柏

雲松

Sawara cypress

綠中透藍的葉色十分美麗
做成花飾或花圈
營造冬季氛圍

一個月後就會褪色。

絨柏是自生於日本的常綠樹木，每到聖誕節時期，是用來製作花飾與花圈的花材。

宛如細針的線狀葉子綠中透藍，沒水依舊能維持壽命，但一個月後就會褪色。市面上有染成綠色的乾燥花與保鮮花，想長時間欣賞絨柏，不妨選購。

葉子的顏色綠中透藍。

以絨柏製成的聖誕樹裝飾。修剪形狀，在花器裡放入吸水海綿，將絨柏插在海綿上。

\ 花藝設計實例 /

Arrange memo

保鮮期：1 個月以上
保鮮方法：水切法
注意事項：無水狀態也能使用，適合做成花圈。
適合搭配的花材：
柊樹（P.193）
玫瑰（P.124）

乾燥花

Data

植物分類
柏科扁柏屬
原產地
日本
和名
姬榁杉（HIMUROSUGI）
開花期
—
流通尺寸
50 ～ 80cm 左右
花徑大小
—
價格帶
300 ～ 500 日圓
花語
—
上市期間

皺皮木瓜

Flowering quince

貼梗海棠

強勁有力的枝條上，開著輕盈的圓形小花，春天還沒到便等不及在寒冷的正月上市。

皺皮木瓜有許多品種，花型包括單瓣型、重瓣型與半重瓣。花色也很豐富，例如白色、淺紅色、深紅色與複色等。此外，也有同時盛開紅白兩色花朵的品種，是喜慶場合最受歡迎的種類。花朵保鮮期長，只要讓花材確實吸水，花苞就會開花。

柔軟輕盈的
小輪花朵十分高雅
是早春時期的花木

Data

植物分類
薔薇科木瓜屬
原產地
中國
和名
木瓜（BOKE）、
毛介（MOKE）
開花期
1〜3月
流通尺寸
50cm〜1m左右
花徑大小
小、中輪
價格帶
500〜800日圓

花語

熱情、妖精的光芒、
先驅者、指導者、平凡

上市期間

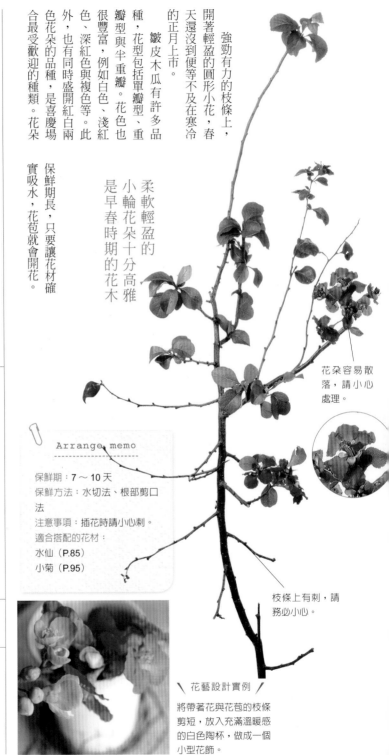

花朵容易散落，請小心處理。

Arrange memo

保鮮期：7〜10天
保鮮方法：水切法、根部剪口法
注意事項：插花時請小心刺。
適合搭配的花材：
水仙（P.85）
小菊（P.95）

枝條上有刺，請務必小心。

＼ 花藝設計實例 ／

將帶著花與花苞的枝條剪短，放入充滿溫暖感的白色陶杯，做成一個小型花飾。

松樹

Pine

垂直往上生長的樹型
象徵著生命力和未來
過年與喜慶場合都會擺設的植物

松樹自生於日本山林，是日本人最熟悉的代表樹木。一整年維持常青狀態，自古就是健康與長壽的象徵，也是生活中最常見的樹木。

垂直往上生長的姿態，蘊含著子孫繁衍，和對於未來發展的祈願，是新年與喜慶場合都會擺設的植物。

只要插花時搭配一枝松樹枝條，就能瞬間提升整體風格。保鮮期長是其魅力之一。

若松

切口會流出樹脂，處理時避免沾到衣服。

以酒精擦掉流出的樹脂再使用。

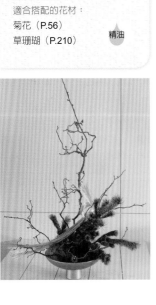

＼ 花藝設計實例 ／

使用金色花器和繩結，即使花材不多也能完成高貴優雅的正月花飾。

── Data ──

植物分類
松科松屬
原產地
北半球
和名
松（MATSU）
開花期
4 月
流通尺寸
30cm ～ 1m 左右
花徑大小
──
價格帶
200 ～ 1,500 日圓

── 花語 ──

長生不老、永遠的年輕、向上心、勇敢、同上、慈悲

── 上市期間 ──

由於針葉五根一束，因此又
名「五葉松」。

在所有松樹中，「大王松」
的葉子最長。

各種松樹的葉子不
同。左起為若松、蛇
目松、五葉松。

葉子部分戴著黃色與綠色斑
點（蛇目）的「蛇目松」。

╲ 花藝設計實例 ╱

結合若松、新南威爾士
聖誕樹、菈蘡與銀葉菊
的正月花飾。

金合歡

Mimosa

可愛小花
長滿枝頭
宣告春天
降臨的花卉

圓形的黃色小花長滿枝頭，給人浪漫印象。金合歡是象徵春天的花卉，深受全世界的人喜愛，法國還有金合歡節。

金合歡有許多品種，日本最常見的是「銀葉金合歡」。密集生長的偏白葉子感覺柔和，花朵凋謝後可當襯葉使用。

請勿吹風，避免花朵掉落。

花苞不易開花，請選擇花朵開得較多的品項。

Arrange memo

保鮮期：1～3天
保鮮方法：水切法、火炙法、基部敲碎法
注意事項：吸水較差時，可敲扁切口或剪出十字型。花朵容易散落，請勿吹風。
適合搭配的花材：
冰島罌粟（P.16）
鬱金香（P.101）

乾燥花　乾燥花瓣

\ 花藝設計實例 /

在宛如青空的碧綠色花器中，放滿金合歡。最適合放在日光充足的地方。

日本冷杉

Fir

樹木香氣十分宜人
是聖誕節時期的
代表枝材

整個冬季葉子都是綠色的，是常綠針葉樹。日本冷杉也是松科植物，新鮮枝條散發清涼香氣。日本冷杉也是聖誕季節常見的植物。除了樹木之外，小枝也能製作花圈或作為花藝的襯葉，演出聖誕氣氛。

乾燥時葉片容易掉落或變色，請不時用噴霧器補水。

Data

植物分類
松科冷杉屬
原產地
日本
和名
樅（MOMI）
開花期
4～6月
流通尺寸
30cm～1m左右
花徑大小
——
價格帶
300～800日圓
花語
時間、時、真實、
高尚、晉升

上市期間

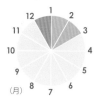

（月）

Arrange memo

保鮮期：1個月以上
保鮮方法：水切法
注意事項：由於切口會流出樹脂，請用酒精擦拭。勤於用噴霧器補水，避免葉子乾燥。
適合搭配的花材：
孤挺花（P.28）
絨柏（P.194）

乾燥花　　精油

枝條容易彎曲，是很棒的花圈材料。

以噴霧器補水就能預防乾燥，延長保鮮期。

＼ 花藝設計實例 ／

在盤子放上吸水海綿，插入剪成單枝的日本冷杉、絨柏與橄欖果實，營造聖誕節風格。

桃花

Peach

飽滿的粉紅色小花
十分可愛
是女兒節的經典花卉

桃花是日本女兒節不可或缺的花材。在日本與中國，桃花自古就是具有驅邪力量的神聖樹木。桃樹品種相當豐富，除了最受歡迎的粉紅色「大矢口」之外，還有同一枝條會開出紅白色花朵的「源平」，以及輪狀花瓣近似菊花的「菊桃」等品種。

由於枝條不容易彎曲，請直接插入花瓶中。若用力彎折可能會使花朵散落，請特別小心。

購買花開得較早的切花時，花朵容易凋謝。

枝條不易彎曲，請勿用力彎折。

使用切花用的保鮮劑，可促進花苞開花。

鮮豔粉紅色的重瓣型品種。

Data

植物分類
薔薇科李屬
原產地
中國
和名
桃（MOMO）、花桃
（HANAMOMO）
開花期
2〜4 月
流通尺寸
50cm 〜 1m 左右
花徑大小
小、中輪
價格帶
400 〜 700 日圓

花語
心地善良、迷人、迷戀你、
愛情的奴隸

上市期間

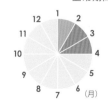

Arrange memo

保鮮期：7 〜 10 天
保鮮方法：水切法、基部剪口法
注意事項：在切口剪出十字型可延長保鮮期
適合搭配的花材：
香豌豆（P.84）
油菜花（P.117）

槲寄生

Mistletoe

螺旋槳般的葉子
十分可愛
聖誕節的
代表性花材

半寄生在日本山毛櫸與櫟樹等落葉闊葉樹的植物。槲寄生會寄生在宿主枝條前端，如鳥巢的枝葉茂密處，因此得名。

歐洲人認為槲寄生是一種神聖的樹木，象徵夫妻和解。相傳在槲寄生下接吻會獲得幸福。

莖部帶有橡膠質感，分岔的小枝條上長著外型近似螺旋槳的葉子，最適合做成聖誕節花飾。亦可在花店買到長著白色或紅色成熟果實的小枝條。

乾燥時葉子會一
片片掉落，請務
必注意。

枝頭前端的分
岔處長著黃綠
色果實。

只要促進吸水
可維持一個月的
保鮮期。

Data

植物分類
槲寄生科槲寄生屬

原產地
歐洲、日本

和名
寄生木（YADORIGI）

開花期

流通尺寸
30 〜 40cm 左右

花徑大小

價格帶
200 〜 400 日圓

花語
克服困難、征服

上市期間

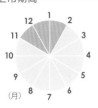

\ 花藝設計實例 /

以分區方式搭配各種白色花朵，以槲寄生的中間色連結白色與綠色。

Arrange memo

保鮮期：3 〜 4 週
保鮮方法：水切法
注意事項：乾燥時葉子容易掉落，請用噴霧器勤於保溼。
適合搭配的花材：
孤挺花（P.28）
康乃馨（P.45）

乾燥花

雪柳

Thunberg spirea

呈拱形彎曲下垂的細枝上，長滿白色小花，看起來就像積著雪的柳條一樣。雪柳是充滿日式風情的早春花木，也是頗受歡迎的園藝植物。

滿開過後花朵容易散落，整理時請注意。也要考量擺放場所。花朵凋謝後留下的新芽和綠色葉子也很美麗，夏天與秋天是很常見的葉材。

**滿開的小花
長滿枝條的姿態
就像積雪一樣**

滿開過後花朵會逐漸凋謝，請務必注意。

花與葉只生長在枝條表面，插花時要突顯枝條模樣。

── **Data** ──

植物分類
薔薇科繡線菊屬
原產地
日本、中國
和名
雪柳（YUKIYANAGI）
開花期
3～4 月
流通尺寸
70cm～1.2m 左右
花徑大小
小輪
價格帶
200～300 日圓

── 花語 ──

值得敬佩、可愛、任性、自由

── 上市期間 ──

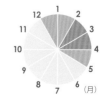

Arrange memo

保鮮期：7～10 天
保鮮方法：水切法、根部剪口法
注意事項：在切口剪出十字型可延長保鮮期。
適合搭配的花材：
香豌豆（P.84）
小蒼蘭（P.144）

丁香

Lilac

枝條前端開著紫色與白色的穗狀花序，美麗的花姿與獨特的甘甜香氣備受歡迎。歐洲國家的公園與家戶庭院經常可見丁香。

花朵下方密集生長著呈愛心形狀的葉子，給人可愛印象，市面上亦可買到無葉花材。枝條又粗又硬，無法彎曲，每年五到六月期間，

帶葉子的日本產品種切花陸續上市。進口切花通常只有花與枝條，沒有葉子。除了單瓣型之外，還有重瓣型品種。

輕盈的穗狀花序
十分華麗
甘甜浪漫的香味
也充滿魅力

Data

植物分類
木樨科丁香屬

原產地
東歐

和名
紫丁香花
（MURASAKIHASHIDOI）

開花期
4～5月

流通尺寸
30cm～1m左右

花徑大小
小輪

價格帶
500～1,200日圓

花語
友情、回憶、初戀的感動、愛情萌芽、青春的喜悅、天真

上市期間

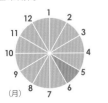

（月）

Arrange memo

保鮮期：3～7天
保鮮方法：水切法、火炙法、根部剪口法
注意事項：在切口剪出十字型可延長保鮮期。
適合搭配的花材：
歐洲莢蒾（P.94）
康乃馨（P.45）

又粗又硬的枝條不易剪短。

由於容易垂頸，在切口剪出十字型，浸泡在深水裡。

前端有十字形開放的筒狀小花密集生長。

白色花朵給人清純印象。

＼ 花藝設計實例 ／

剪成單枝的丁香放入玻璃杯中，以雲龍柳纏繞玻璃杯口。

蠟梅
Winter sweet

在氣溫尚冷的早春時節，蠟梅綻放著可愛的黃色花朵。顧名思義，蠟梅的黃色花朵帶有半透明蠟的質感。雖為「梅」，卻與薔薇科的梅是不同品種。蠟梅在江戶時代初期從中國傳入日本，是常見的庭園樹木與切花植物。蠟梅帶有淡淡香氣，可為居家擺設的花飾增添早春氣息。

像是鋪一層蠟的
半透明花卉惹人憐愛
淡淡清香
宣告春天降臨

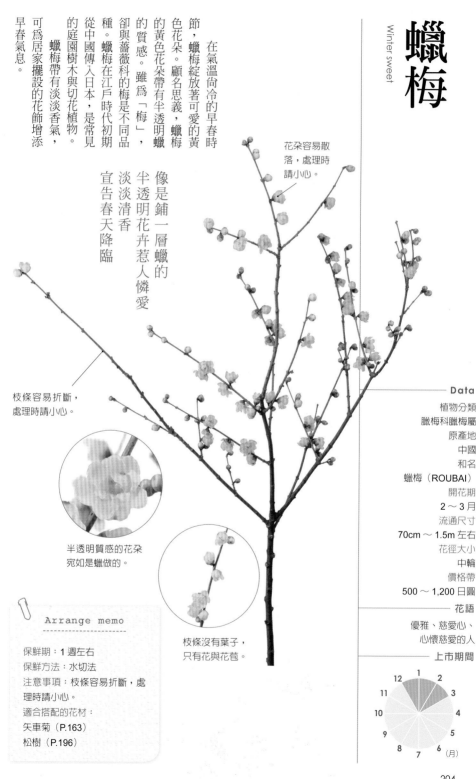

花朵容易散落，處理時請小心。

枝條容易折斷，處理時請小心。

半透明質感的花朵宛如是蠟做的。

枝條沒有葉子，只有花與花苞。

Data

植物分類
臘梅科臘梅屬

原產地
中國

和名
蠟梅（ROUBAI）

開花期
2～3月

流通尺寸
70cm～1.5m 左右

花徑大小
中輪

價格帶
500～1,200 日圓

花語
優雅、慈愛心、
心懷慈愛的人

上市期間

12 1 2
11 3
10 4
9 5
8 6
7 （月）

Arrange memo

保鮮期：1 週左右
保鮮方法：水切法
注意事項：枝條容易折斷，處理時請小心。
適合搭配的花材：
矢車菊（P.163）
松樹（P.196）

果材篇

黑辣椒

Conical black

枝條上長著表面散發光澤，與一般醃梅乾差不多大的黑色果實，屬於觀賞用辣椒的一種。果實顏色從最初的綠色迅速轉黑，最後再轉為紅色或橘色。擺飾在家中，可享受不可思議的顏色變化。

一般來說，花店可買到的觀賞用辣椒都已去除葉子。黑辣椒也不例外。果實密集生長在莖部前端，只要放一枝，感覺就像是放一束，實用又便利。

黑得發亮的果實帶有青椒般的香氣。

閃閃發光的黑色果實為花藝增添沉穩風格

Arrange memo

保鮮期：10 天～ 2 週
保鮮方法：水切法
注意事項：配置在較低的位置，突顯果實模樣。
適合搭配的花材：
聖星百合（P.42）
海芋（P.52）

乾果花

市面上流通的是沒有葉子的品項，可直接做成乾燥花。

Data

植物分類
茄科番椒屬
原產地
熱帶非洲
和名
唐辛子（TOUGARASHI）
流通尺寸
30 ～ 50cm 左右
果實大小
大
價格帶
200 ～ 300 日圓

花語
老友、嫉妒、生命力

上市期間

12 1 2 3 4 5 6 7 8 9 10 11 （月）

菝葜

Catbrier

山歸來

花店常用的名稱是「山歸來」，其實還有另一個通俗的日文名字叫做「猿捕茨」。藤本枝條上有刺，可用來捕捉在深山活動的猴子，因此得名。

枝條上的每一節都彎曲，分枝前端有十幾顆呈放射狀密集生長的果實。

照片是秋冬上市的紅色果實，是聖誕節花圈常用的果材。夏天可買到帶有綠色果實與葉子的品項。

藤本枝條的每一節都彎曲生長。

枝條上有小刺，處理時請注意。

秋冬可買到帶有紅色果實
夏天可買到綠色果實的品項
適合做成花圈

實物大小！

直徑 5～8mm 的圓形果實呈放射狀生長。

Data

植物分類
菝葜科菝葜屬
原產地
日本、中國、東亞
和名
山歸來（SANKIRAI）、猿捕茨（SARUTORIIBARA）
流通尺寸
80cm～1m 左右
果實大小
中
價格帶
300～800 日圓
花語
不屈的精神、充滿活力
上市期間

(月)

Arrange memo

保鮮期：10 天～2 週
保鮮方法：水切法、深水法
注意事項：帶葉枝條容易缺水，請先浸泡在深水裡再使用。
適合搭配的花材：
珊瑚山茱萸（P.187）
日本冷杉（P.199）

乾燥花

\ 花藝設計實例 /

將夏天上市，帶有綠色果實的菝葜點綴在陶器裡。圓形葉片也很可愛。

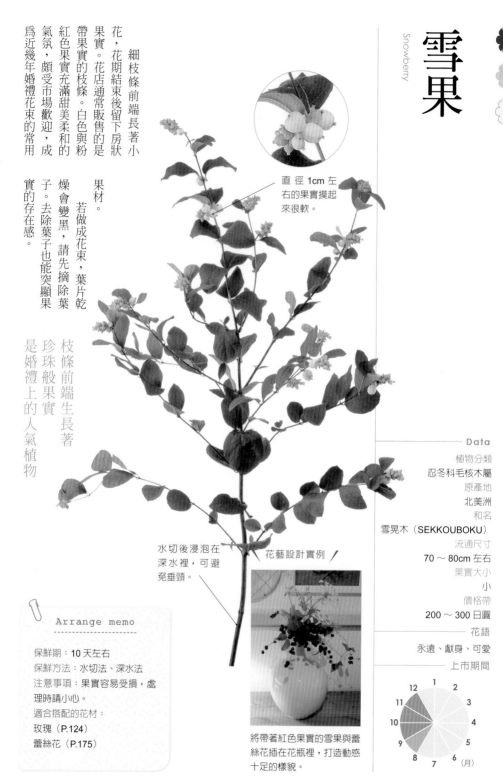

雪果

Snowberry

細枝條前端長著小花，花期結束後留下房狀果實。花店通常販售的是帶果實的枝條。白色與粉紅色果實充滿甜美柔和的氣氛，頗受市場歡迎，成爲近幾年婚禮花束的常用果材。

若做成花束，葉片乾燥會變黑，請先摘除葉子。去除葉子也能突顯果實的存在感。

枝條前端生長著珍珠般果實
是婚禮上的人氣植物

直徑 1cm 左右的果實摸起來很軟。

水切後浸泡在深水裡，可避免垂頸。

花藝設計實例

將帶著紅色果實的雪果與蕾絲花插在花瓶裡，打造動感十足的樣貌。

Arrange memo

保鮮期：10 天左右
保鮮方法：水切法、深水法
注意事項：果實容易受損，處理時請小心。
適合搭配的花材：
玫瑰（P.124）
蕾絲花（P.175）

Data

植物分類
忍冬科毛核木屬
原產地
北美洲
和名
雪晃木（SEKKOUBOKU）
流通尺寸
70～80cm 左右
果實大小
小
價格帶
200～300 日圓

花語
永遠、獻身、可愛

上市期間

12 1 2 3 4 5 6 7 8 9 10 11 （月）

醋栗

Currant, Gooseberry

茶藨子

帶有透明感的
紅色房狀果實
最能突顯初夏花飾

一到初夏就可在花店買到醋栗，這是充滿自然風格的果材。紅寶石般具有透明感的紅色小果實，像葡萄一樣呈房狀生長。

由於夏季花卉較少，醋栗可為花藝作品增添顏色。

帶有缺刻的綠色葉子感覺清爽，插花時不妨好好利用。稍微修剪葉子，露出原本淹沒在葉片中的果實。感覺吸水性變差時，請在切口做十字切。

小小的紅色果實像葡萄一樣呈房狀生長。

葉片乾燥就會變色掉落，請事先修剪。

葉片形狀類似張開的手掌。

Data

植物分類
茶藨子科醋栗屬
原產地
歐洲
和名
酸塊（SUGURI）
流通尺寸
50cm ～ 1m 左右
果實大小
小
價格帶
300 ～ 500 日圓
花語
幸福降臨、預想、我想讓你開心
上市期間

Arrange memo

保鮮期：5 ～ 7 天
保鮮方法：水切法、基部剪口法
注意事項：葉子較多時請先修剪，可提升吸水性。感覺吸水性不佳時，不妨在切口剪出十字型。
適合搭配的花材：
洋桔梗（P.111）
百合（P.164）

草珊瑚 千兩

Senryou

正月期間不可或缺的
吉利草材
也能融入
西式花藝之中

由於日文名稱為「千兩」，加上散發光澤的紅色果實相當吉利，因此成為日本家庭新年期間不可或缺的裝飾花材。一般來說，草珊瑚朝橫向生長，但作為切花販售的果材從栽種期便一枝枝地矯正線條，長出筆直的莖部。栽種過程相當繁複，所以價格不斐。若放在不會太冷的地方，可維持一個月的壽命。將莖部前端敲碎或折斷，增加吸水面積，壽命會更長。

不只適合打造日式插花，也能融入西式花藝。

果實遭到撞擊容易掉落，請謹慎處理。

感覺葉子缺水時，請用報紙包裹，浸泡在深水裡。

將切口敲碎或用手折斷，有助於促進花材吸水。

黃千兩

\ 花藝設計實例 /

充滿自然風格的小藍子裡，放入松樹與黃千兩。擺飾在寒冷的玄關處，可延長壽命。

Arrange memo

保鮮期：1 個月左右
保鮮方法：水燙法、根部敲碎法
注意事項：草珊瑚不耐乾燥，請勿放在冷氣吹得到的地方。
適合搭配的花材：
菊花（P.56）
松樹（P.196）

—— Data

植物分類
金粟蘭科草珊瑚屬
原產地
東南亞、印度、台灣、日本
和名
千兩（SENRYOU）
流通尺寸
30 ～ 60cm 左右
果實大小
小
價格帶
300 ～ 800 日圓
—— 花語
富有、財產
—— 上市期間

藍花茄

Blue potato bush

星花茄

「藍花茄」是一種觀賞果實的茄子，花店也以「星花茄」的名稱販售。

果實的形狀與其說是茄子，其實更像像迷你番茄。

果實一開始為白色，接著逐漸轉變為黃色、橘色到紅色，最後達到成熟。

融入大型花藝作品時，可增添狂野風格；若剪成單枝使用，不妨利用其他花材或襯葉遮住切口。

觀賞果實用的茄子
宛如迷你番茄的果實
從白色轉為
黃色至紅色

實物大小！

直徑 2 ～ 3cm 的果實成熟後就會變色。

剪成單枝後，白色切口變得很顯眼，請特別注意。

Data

植物分類
茄科茄屬
原產地
非洲
和名
平茄子（HIRANASU）
流通尺寸
1m 左右
果實大小
大
價格帶
300 ～ 500 日圓
花語
天真可愛
上市期間

12 1 2 3 4 5 6 7 8 9 10 11
（月）

Arrange memo

保鮮期：5 ～ 10 天
保鮮方法：水切法
注意事項：果實太多時請適度摘除，營造完美比例再使用。
適合搭配的花材：
向日葵（P.136）
堆心菊（P.152）

乾燥花

南蛇藤

Oriental bittersweet

可同時欣賞
橘色果實與
蜿蜒的藤蔓意象

可欣賞結實纍纍的橘色果實，南蛇藤是充滿秋季風格的花材。雖是攀緣植物，但藤蔓具有彈性，可任意造型，適合折彎做成花圈。亦可做成乾燥花。

生長成熟時外皮會裂成三片，並露出橘色果實。此外皮稱為假種皮（種子）。

裡面是小巧樸實的果實

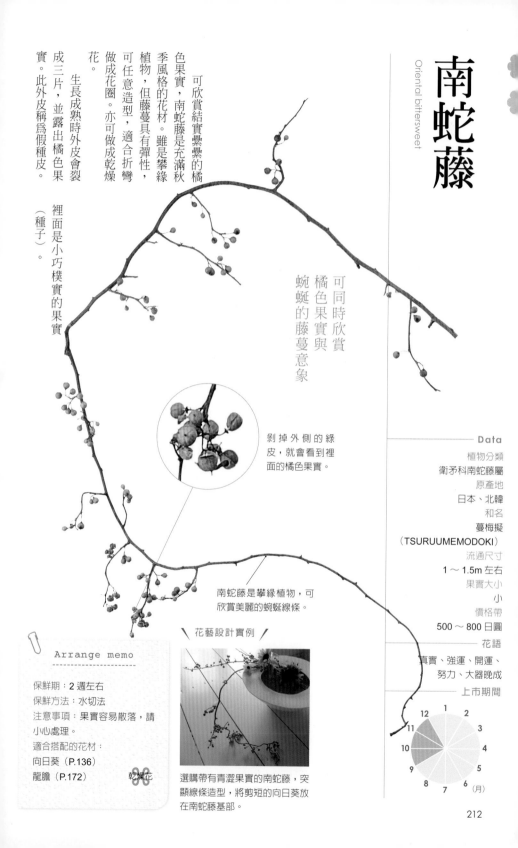

剝掉外側的綠皮，就會看到裡面的橘色果實。

南蛇藤是攀緣植物，可欣賞美麗的蜿蜒線條。

—— Data ——

植物分類
衛矛科南蛇藤屬
原產地
日本、北韓
和名
蔓梅擬
（TSURUUMEMODOKI）
流通尺寸
1～1.5m 左右
果實大小
小
價格帶
500～800 日圓
花語
真實、強運、開運、努力、大器晚成
上市期間

	12	1	2	
11				3
10				4
9				5
	8	7	6	(月)

/ 花藝設計實例 /

選購帶有青澀果實的南蛇藤，突顯線條造型，將剪短的向日葵放在南蛇藤基部。

Arrange memo

保鮮期：2週左右
保鮮方法：水切法
注意事項：果實容易散落，請小心處理。
適合搭配的花材：
向日葵（P.136）
龍膽（P.172）

乾燥花

212

玫瑰果
Rose hip

玫瑰花凋謝後留下的果實
也十分受歡迎
可創造日式與西式花藝作品

可說是花之女王的玫瑰，在花朵凋謝後留下的果實也很受歡迎。無論是尚未成熟的綠色果實、已經成熟的紅色果實，或去

除葉子的枝條，都可在市面上買到。

最具代表性的玫瑰果是野薔薇的果實與紅葉玫瑰。野薔薇的果實很小，從夏末季節開始推出帶有綠色果實的枝條，最適

合作為花藝作品與花束的配角。秋天後，消費者可以買到紅色枝條。紅葉玫瑰是最具代表性的秋季果材。鈴鐺般的紅色果實充分展現季節感。

野薔薇的果實。除了直徑 5～6mm 的小型紅色果實外，還有綠色果實的品種。

紅葉玫瑰。直徑 1.5cm 左右的紅色果實如風鈴般垂掛搖曳。

Data

植物分類
薔薇科薔薇屬

原產地
北半球

和名
薔薇之實（BARANOMI）

流通尺寸
50cm ～ 1m 左右

果實大小
小

價格帶
300 ～ 500 日圓

花語
正義感、誠實、無意識之美、美麗與哀愁

上市期間

（月）

Arrange memo

保鮮期：2 週左右
保鮮方法：基部敲碎法
注意事項：枝條帶刺，處理時請小心。
適合搭配的花材：
蒲葦（P.135）
葉子轉紅的
燈台躑躅（P.191）

乾燥花

\ 花藝設計實例 /

擺放各種大小的玻璃瓶，隨興插入玫瑰果與大波斯菊。

射干
Blackberry lily

和名「檜扇」源自葉片如檜扇展開的形狀。射干夏天開橘色花朵，花店販售的品項大多是花朵凋謝後，只留下長形氣球般果實的枝條。以單枝果材的形式融入花飾中，即成為獨特亮點。

果實裂開後，會在枝條留下黑色種子。以此狀態販售的枝條通常會做成乾燥花。

形狀宛如長形氣球的
果實獨樹一格
以單枝果材的形式融入花飾中

實物大小！

長 3cm 左右的淺綠色果實，形狀宛如氣球。

去除葉子，只留下果實，運用在插花作品裡。

—— Data ——
植物分類
鳶尾科鳶尾屬
原產地
日本、中國
和名
檜扇（HIOUGI）
流通尺寸
50cm 左右
果實大小
大
價格帶
200 ～ 400 日圓
—— 花語 ——
誠實、誠意、個性美
—— 上市期間 ——

（月）

Arrange memo

保鮮期：5 ～ 7 天
保鮮方法：水切法
注意事項：剪掉莖部，切口會流出白色汁液，不慎碰觸會發癢紅腫，處理時請小心。
適合搭配的花材：
聖星百合（P.42）
唐菖蒲（P.63）

乾燥花

地中海莢蒾・歐洲瓊花

Viburnum

雖然春天開白花，但直到秋天才會以花材形式出現在花店。「地中海莢蒾」長出閃耀深藍紫色，帶有金屬質感的果實；「歐洲瓊花」則以大紅色果實令人驚豔。這兩種與

第九十四頁介紹的「歐洲莢蒾」為同屬植物。

融入插花或花束時請先剪短，突顯果實模樣。這兩種花材的吸水性都很好，採用水切法保鮮即可。

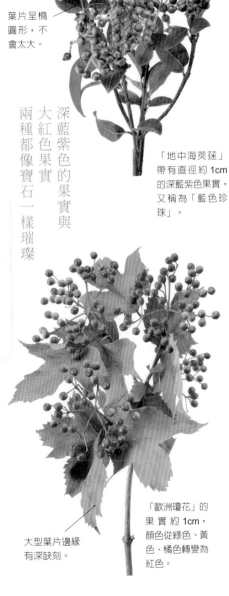

葉片呈橢圓形，不會太大。

深藍紫色的果實與
大紅色果實
兩種都像寶石一樣璀璨

「地中海莢蒾」帶有直徑約1cm的深藍紫色果實，又稱為「藍色珍珠」。

「歐洲瓊花」的果實約1cm，顏色從綠色、黃色、橘色轉變為紅色。

大型葉片邊緣有深缺刻。

Data

植物分類
忍冬科莢蒾屬

原產地
東亞、歐洲

和名
—

流通尺寸
50cm 左右

果實大小
小

價格帶
300～800 日圓

花語
注視我

上市期間

（月）
12 1 2 3 4 5 6 7 8 9 10 11

Arrange memo

保鮮期：1 週左右
保鮮方法：水切法
注意事項：拿來插花時請先剪短，以突顯果實模樣。
適合搭配的花材：
大麗菊（P.99）
木百合（P.170）

乾燥花

\ 花藝設計實例 /

以碧綠色水壺為花器，插入地中海莢蒾和木百合，散發奔放的氣息。

紅果金絲桃 火龍果

Tutsan

外形近似橡子的果實下方長著綠色花萼，模樣十分特別。果實長在分岔枝條上，朝上生長。

從粉紅色、奶油色與亮綠色等清淡的粉彩色調，到紅色、褐色的深色系，顏色種類相當豐富。

不僅如此，果實顏色隨著成熟變化，有些枝條上的果實呈現出微妙的漸層色調。

搭配可愛的野花，打造自然風花飾與花束。

保留綠色花萼，果實就會成熟。

大型葉子可當作襯葉使用，用途相當廣泛。

溼度較高時，果實與葉片會發黑，請多加注意。

橡子般的果實外型十分可愛
顏色種類也很豐富

綠色果實的品種也很受歡迎。

Arrange memo

保鮮期：1～2 週
保鮮方法：水切法
注意事項：溼度較高時，果實與葉片會發黑，請放在通風處。
適合搭配的花材：
斗篷草（P.31）
玫瑰（P.124）

＼ 花藝設計實例 ／
將枝條剪成相同長度，放滿茶杯。搭配紅色與綠色果實，適合聖誕季節。

Data

植物分類
紅果金絲桃科紅果金絲桃屬
原產地
以北半球為中心的溫帶地區
和名
小坊主弟切
（KOBOUZUOTOGIRI）
流通尺寸
30 ～ 50cm 左右
果實大小
中
價格帶
200 ～ 300 日圓
花語
閃亮、悲傷不會持續下去
上市期間

五指茄

Nipple fruit

英文名「Fox Face」源自垂掛在枝條上的果實，無論顏色與形狀都很像狐狸臉。與第二一一頁介紹的「藍花茄」一樣，五指茄也是觀賞用茄子。市面上流通的是長枝

商品，融入以秋季花材打造的大型花藝中，感覺十分出色。與萬聖節的迷你南瓜組合也很搭調。畫上眼睛和鼻子，創造玩心十足的趣味擺飾。

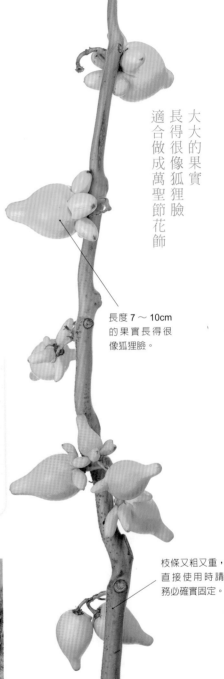

大大的果實
長得很像狐狸臉
適合做成萬聖節花飾

長度 7 ～ 10cm
的果實長得很
像狐狸臉。

枝條又粗又重，
直接使用時請
務必確實固定。

Arrange memo
- -

保鮮期：1 個月以上
保鮮方法：水切法
注意事項：由於枝條又粗又重，
請確實固定。
適合搭配的花材：
天堂鳥（P.92）
懸鉤子（P.183）

Data

植物分類
茄科茄屬

原產地
中非與南非、熱帶美洲

和名
角茄子（TSUNONASU）

流通尺寸
1 ～ 1.5m 左右

果實大小
大

價格帶
500 ～ 700 日圓

花語
虛假的話、我的思想

上市期間

\ 花藝設計實例 /

剪下黃色果實，與絨柏和觀賞用南瓜
一起做成萬聖節擺飾。

217

黑莓

Blackberry

綠、紅、黑等
分三階段上市的
人氣莓果

粒粒分明的果實是最大
特色，顏色從綠色、紅
色轉變為黑色。

自然印象根深蒂固的
人氣莓果。依照果實不同
的成長階段，消費者可在
市面上買到青嫩的綠色果
實、轉紅的果實，以及成
熟後變黑的果實花材。由
於成熟後果實就會掉落，

想要欣賞黑莓的風采，不
妨選擇綠色果實的品項。
插入自然風格的花器
或竹籃，營造出剛從山野
中摘回來，裝飾在家裡的
意象。

葉片容易缺水，插
花前請先修整。

莖部有刺，
請小心處理。

＼ 花藝設計實例 ／

將紅色果實枝條放入白色陶器，
享受果實逐漸成熟，顏色轉黑的
過程。

Arrange memo

保鮮期：1 週左右
保鮮方法：水切法
注意事項：莖部有刺，請小心
處理。
適合搭配的花材：
玫瑰（P.124）
小白菊（P.156）

──── Data

植物分類
薔薇科懸鉤子屬
原產地
北美洲
和名
西洋藪莓
（SEIYOUYABUICHIGO）
流通尺寸
50cm ～ 1m 左右
果實大小
中
價格帶
300 ～ 500 日圓
──── 花語
體貼別人的心、
樸實的愛、孤獨
──── 上市期間

巴西胡椒木

Pepper tree

紅胡椒

美麗的粉紅色
是巴西胡椒木獨有的特色
可為花飾增添甜美氣氛

此果實就是當辛香料使用的「巴西胡椒木」。美麗的粉紅色果實也是近幾年人氣直升的花材。

花店裡販售的莖部幾乎都是新鮮枝條，果實則是經過乾燥加工，方便使用，可放入乾燥花圈裡，增添甜美氣氛。由於果實很重，不容易直放在插花作品裡，請以垂掛方式融入，或剪短成單枝使用。

花店販售的巴西胡椒木莖部相當柔軟。

花店販售的是乾燥果實。

美麗的粉紅色果實呈房狀結果。

Data

植物分類
漆樹科巴西胡椒木屬

原產地
南美洲

和名
胡椒木（KOSHOUBOKU）

流通尺寸
20～50cm 左右

果實大小
小

價格帶
300～500 日圓

花語
閃亮的心

上市期間

📎 Arrange memo
- -

保鮮期：2 週左右
保鮮方法：無
注意事項：請小心處理，避免果實掉落。
適合搭配的花材：
玫瑰（P.124）
康乃馨（P.45）

乾燥花

\ 花藝設計實例 /

以粉紅色與紅色乾燥花製作花圈，再用剪短的巴西胡椒木填補花材空隙。

迷你鳳梨

Ornamental ananas

帶著果實的獨特姿態
只要一枝就很搶眼
孩子看到也很開心

迷你鳳梨的外觀與水果類的鳳梨一模一樣。花店裡販售的是，莖部前端長著迷你鳳梨果實的枝條。

由於深受孩子喜愛，遇到生日、兒童節等喜慶節日，日本人會以迷你鳳梨做成花飾。放在桌上就能增加聊天話題。

此外，將一枝迷你鳳梨隨興地插入空罐或空瓶中，看起來就很美觀。

果實萎縮後，請摘掉上半部的綠色部分，種在土裡即可生長。

莖部前端生長著真正的迷你版鳳梨。

耐乾旱，可直接做成乾燥花。

珊瑚迷你鳳梨

Arrange memo

保鮮期：10 天左右
保鮮方法：水切法
注意事項：葉緣有刺，處理時請小心。
適合搭配的花材：
木百合（P.170）
山防風（P.174）

乾燥花

花藝設計實例

將花盆當成花器使用。放入吸水海綿，再插上剪短的迷你鳳梨。

Data

植物分類
鳳梨科鳳梨屬
原產地
熱帶美洲
和名
—
流通尺寸
30 ～ 80cm 左右
果實大小
中、大
價格帶
200 ～ 400 日圓
花語
你很完美的、你是完整的
上市期間

葉材篇

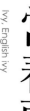

常春藤

Ivy, English ivy

保鮮期長與
豐富品種
使其成為受歡迎的
蔓性葉材

常春藤也是極具人氣
的蔓性觀葉植物。擁有各
種不同的葉片大小、顏
色、形狀與斑點圖案。
葉片保鮮期長也是重
點之一。出現凋萎時，請
浸泡在深水裡。

亦有單片販售的
大型葉片。

另有像是鋪上一層
霜的紅葉品種。

Data

植物分類
五加科常春藤屬
原產地
歐洲、北非、西亞
和名
西洋木蔦
（SEIYOUKIDUTA）
流通尺寸
30～60cm 左右
葉片大小
中、大
價格帶
100～300 日圓

--- 上市期間

12 1 2 3 4 5 6 7 8 9 10 11 (月)

Arrange memo

保鮮期：1 個月左右
保鮮方法：水切法、深水法
注意事項：凋萎時，請浸泡在
深水裡即可補充活力。
適合搭配的花材：
幾乎所有的花

壓葉

新文竹

Asparagus

蓬鬆廣闊的葉片
密集生長於細莖上
給人清爽印象

細莖上密集生長著針一般的葉子，散發出清爽風格。有些品種的莖部與葉片柔軟，容易折斷；有此則是葉子容易散落，請務必注意。另有攀緣性品種。

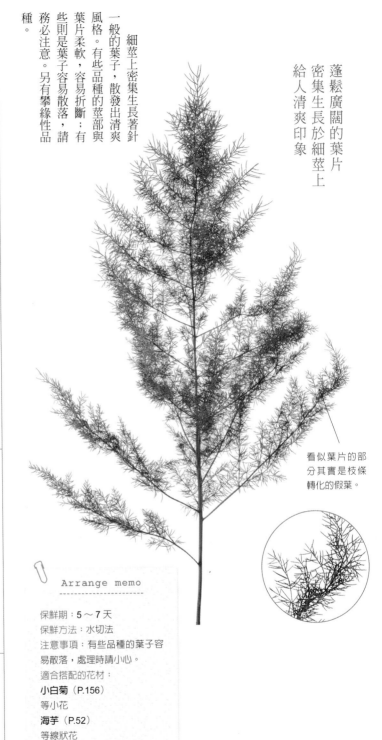

看似葉片的部分其實是枝條轉化的假葉。

Data

植物分類
天門冬科天門冬屬
原產地
南非
和名
立箒（TACHIBOUKI）、忍箒（SHINOBUHOUKI）
流通尺寸
50cm ～ 1m 左右
葉片大小
小
價格帶
300 ～ 500 日圓
上市期間

(月)

Arrange memo

保鮮期：5 ～ 7 天
保鮮方法：水切法
注意事項：有些品種的葉子容易散落，處理時請小心。
適合搭配的花材：
小白菊（P.156）
等小花
海芋（P.52）
等線狀花

黃椰子

Areca palm, Butterfly palm

充滿熱帶風情的棕櫚科植物，是一般家庭常見的觀葉植物。
朝上開放的葉子給人優雅印象，適合打造動感十足的花藝作品。

葉型在椰子中特別優美的南國葉材

黃椰子屬於喜水的南國植物，請隨時注意水分是否充足。

Data

植物分類	棕櫚科黃椰子屬
原產地	馬達加斯加島
和名	山鳥椰子（YAMADORIYASHI）
流通尺寸	60cm〜1m 左右
葉片大小	大
價格帶	300〜400 日圓

上市期間

假芒萁

Umbrella fern

呈傘狀開展的葉子十分特別！
可為整體花飾
增添躍動感

葉片如雨傘般呈放射狀開展，看似小型椰子樹，其實是蕨類植物。長長的葉子線條十分生動，充滿躍動感。適合當成花束的底座。

選擇葉片方向呈放射狀開展，枝葉完整的品項。

Data

原產地
澳洲
和名
——
流通尺寸
50 ～ 80cm 左右
葉片大小
大
價格帶
200 ～ 300 日圓
上市期間

(月)

Arrange memo

保鮮期：1 週左右
保鮮方法：水切法
注意事項：為避免葉片萎縮捲曲，應避免陽光直射。
適合搭配的花材：
帝王花（P.148）
木百合（P.170）
等澳洲原產的花卉

羊毛松

Woollybush

纖細的針狀葉覆蓋白毛，原產自澳洲，展現狂野風貌。

枝條強韌，保鮮期長，不開花的時期可直接做成乾燥花。

充滿野趣的針狀葉十分特別！可直接做成乾燥花

纖細的針狀葉覆蓋白毛。

Arrange memo

保鮮期：1～2週

保鮮方法：水切法

注意事項：開花期間若水分不足容易枯萎。

適合搭配的花材：

新娘花（P.96）

蠟花（P.177）

乾燥花

— **Data**

植物分類

山龍眼科羊毛松屬

原產地

澳洲

和名

—

流通尺寸

50～60cm 左右

葉片大小

小

價格帶

200～300 日圓

— 上市期間

松蘿鳳梨

Usneoides

充滿異國風情的外型
突顯自我主張
適合打造個性化花飾

即使不澆水，空氣鳳梨也能靠吸收空氣中的水分存活下去。充滿異國風情的銀綠色葉子與莖部十分柔軟，可纏繞其他花材，成為花束的重點特色。

Arrange memo

保鮮期：1個月以上
保鮮方法：無
注意事項：松蘿鳳梨耐乾旱，但每 3～4 天要以噴霧器為植物補水。
適合搭配的花材：
霧面色系的花朵
綿毛水蘇（P.258）
等銀色系葉片

以噴霧器噴溼整體，即可維持美麗狀態。

Data

植物分類
菠蘿科空氣鳳梨屬
原產地
北美南部、中南美洲
和名
猿麻桛擬
（SARUOGASEMODOKI）
流通尺寸
30～50cm 左右
葉片大小
小
價格帶
300～400 日圓

上市期間

東方鳶尾

Tall iris

鮮嫩的亮綠色葉子
筆直生長
直到尖端都很硬挺！

外型如劍的銳利葉片是最大特色，鮮嫩的綠色也很柔和。東方鳶尾最常被拿來當成葉材使用，但隨著季節演變，花店裡也會出現帶有藍紫色、白色與黃色花朵的東方鳶尾。

葉片容易折斷，請小心處理。

形狀銳利的葉片帶著鮮嫩的綠色。

Arrange memo

保鮮期：7～10天
保鮮方法：水切法
注意事項：葉片容易折斷，請小心處理。
適合搭配的花材：
鳶尾花（P.17）
花蔥（P.30）
等線狀花

Data

植物分類
鳶尾科鳶尾屬
原產地
土耳其
和名
長大 Iris
（CHOUDAIAIRISU）
流通尺寸
80cm～1.2m 左右
葉片大小
細長形
價格帶
150～300 日圓

上市期間

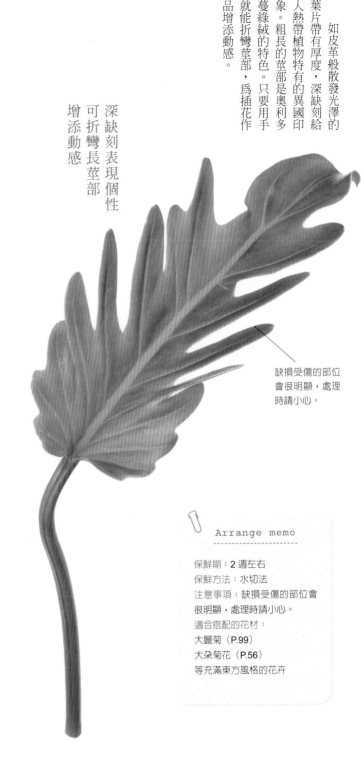

奧利多蔓綠絨

Philodendron kookaburra

如皮革般散發光澤的葉片帶有厚度，深缺刻給人熱帶植物特有的異國印象。粗長的莖部是奧利多蔓綠絨的特色。只要用手就能折彎莖部，爲插花作品增添動感。

深缺刻表現個性
可折彎長莖部
增添動感

缺損受傷的部位會很明顯，處理時請小心。

Data

植物分類
天南星科蔓綠絨屬
原產地
熱帶美洲
和名
——
流通尺寸
30〜50cm 左右
葉片大小
大
價格帶
200〜300 日圓
上市期間

(月)

Arrange memo

保鮮期：2 週左右
保鮮方法：水切法
注意事項：缺損受傷的部位會很明顯，處理時請小心。
適合搭配的花材：
大麗菊（P.99）
大朵菊花（P.56）
等充滿東方風格的花卉

藤狀細莖串著一顆顆
厚實圓葉，宛如項鍊一
般。綠之鈴屬於多肉植
物，可纏繞其他花材或捲
在花器上，亦可往下垂
墜，為插花作品增添玩
心。

圓葉如珠串般
串聯在一起
為花藝增添動感

浸泡在水裡
的部分容易
腐壞，應勤
於換水。

厚實圓葉串聯
在細莖上。

Arrange memo

保鮮期：7～10天
保鮮方法：水切法
注意事項：浸泡在水裡容易腐
壞，應勤於換水。
適合搭配的花材：
玫瑰（P.124）
洋桔梗（P.111）

—— Data

植物分類
菊科千里光屬
原產地
非洲、納米比亞
和名
綠之鈴
（MIDORINOSUZU）
流通尺寸
30～60cm 左右
葉片大小
小
價格帶
200～400 日圓

—— 上市期間

銀河葉

Beetleweed, Wand plant

圓圓的葉子
容易捲曲
用途廣泛！

可愛的心型葉片邊緣帶有淺缺刻，表面散發優美光澤，秋天可買到葉片轉為黃銅色的品項。葉片柔軟，容易捲曲，可以捲成細細的使用。

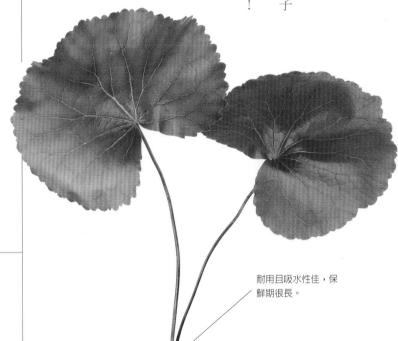

耐用且吸水性佳，保鮮期很長。

Data

植物分類
岩梅科銀河草屬
原產地
北美洲東部
和名
——
流通尺寸
10 ～ 20cm 左右
葉片大小
大
價格帶
150 ～ 300 日圓

上市期間

(月)

┌─────────────────────┐

📎 **Arrange memo**

保鮮期：1 個月左右
保鮮方法：水切法
注意事項：葉片表面髒汙時請擦拭。
適合搭配的花材：
幾乎所有的花　　　　　壓葉

└─────────────────────┘

葉牡丹

Kale, Borecole

葉牡丹是青汁的原料，也是目前備受矚目的新式花材。葉片前端的荷葉邊十分華麗。美麗的紫色與綠色漸層可作爲花藝重點。

不同品種的顏色與荷葉邊形狀都不一樣。

荷葉邊形狀的葉片十分華麗是備受矚目的新花材

── Data

植物分類
十字花科蕓薹屬
原產地
地中海沿岸
和名
綠葉甘藍
（RYOKUYOUKANRAN）、
葉牡丹
（HAGOROMOKANRAN）
流通尺寸
20～30cm 左右
葉片大小
中、大
價格帶
200～300 日圓

── 上市期間

Arrange memo

保鮮期：2～3 週
保鮮方法：水切法
注意事項：無
適合搭配的花材：
薄荷（P.256）
黑莓（P.218）
等莓果類

無尾熊草

Koala fern

無尾熊草是生長於澳洲海岸的植物。細線狀的葉子很像無尾熊尾巴，因此得名。自生在海岸沙地，十分耐旱，是其最大特性。

Arrange memo

保鮮期：1～2週
保鮮方法：水切法
注意事項：無
適合搭配的花材：
非洲菊（P.49）
百合水仙（P.32）
等顏色鮮豔的花朵

乾燥花

柔軟細葉的質感就像無尾熊的皮毛

柔軟細葉

莖部帶有近似竹子的褐色節。

Data

原產地
澳洲

和名
—

流通尺寸
70cm ～ 1m 左右

葉片大小
小

價格帶
200 ～ 300 日圓

上市期間

（月）

珍珠藍木

Pearl bluebush

筆直生長的莖部長滿多肉質的葉子。葉子覆蓋一層白色絨毛，就像鋪了一層雪。由於這個緣故，最適合做成聖誕節花飾。

銀白色的小巧葉子為多肉質。

銀白色枝葉
就像模型樹木
一般小巧
適合做成聖誕節花飾

吸水性變差時，葉子會紛紛掉落。

Arrange memo

保鮮期：2～3週
保鮮方法：水切法、水燙法、根部敲碎法
注意事項：在切口做十字切，可促進花材吸水。
適合搭配的花材：
雪絨花（P.143）
絨球花（P.147）

── Data ──

植物分類
莧科澳洲地膚屬
原產地
地中海沿岸、西南亞、澳洲
和名
─
流通尺寸
50～60cm 左右
葉片大小
小
價格帶
200～400日圓

── 上市期間 ──

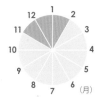

地錦

Sugar-bine

小巧的葉子近似手掌張開的模樣，感覺可愛又輕盈。莖部有柔軟的攀緣根，插花時可隨興垂掛，展現自然印象。融入花飾之中，可為整體增添柔和氛圍。

葉片形狀宛如張開的手掌。

帶有攀緣根的莖部十分柔軟，適合打造各種造型。

小巧的葉子
十分可愛！
適合營造自然風格

Data

植物分類
葡萄科爬牆虎屬
原產地
中國、日本
和名
——
流通尺寸
30 ~ 80cm 左右
葉片大小
中
價格帶
200 ~ 400 日圓
上市期間

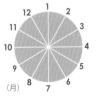

(月)

Arrange memo

保鮮期：1 ~ 2 週
保鮮方法：水切法
注意事項：處理時請小心，避免攀緣根交纏在一起。
適合搭配的花材：
白頭翁（P.26）
紫嬌花（P.106）

銀葉菊

Dusty miller

白妙菊

覆蓋一層白色絨毛，宛如羊毛氈的葉片十分美麗，屬於常綠多年生草本植物。銀葉菊是插花時不可或缺的銀色植物，種類也很豐富，有些品種的葉片很厚，有些葉片看起來很像蕾絲。

銀白色
給人柔和印象
宛如羊毛氈的
觸感也是魅力所在

選擇葉子與莖部未發黑的品項。

—— **Data** ——

植物分類
菊科千里光屬
原產地
地中海沿岸
和名
白妙菊（SHIROTAEGIKU）
流通尺寸
20～50cm 左右
葉片大小
中
價格帶
200～400 日圓

—— 上市期間 ——

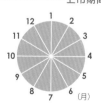

Arrange memo

保鮮期：5～7 天
保鮮方法：水切法、水燙法
注意事項：葉片浸泡在水裡容易變黑，請特別注意。
適合搭配的花材：
紅花三葉草（P.93）
玫瑰（P.124）

乾燥花

鋼草

Blackboy, Grass tree

誠如名字「鋼」草代表的意義，細長的葉子十分堅硬。由於線條筆直的關係，最常用來創造具有高度的插花作品。秋季可買到帶有白色花穗的葉材。

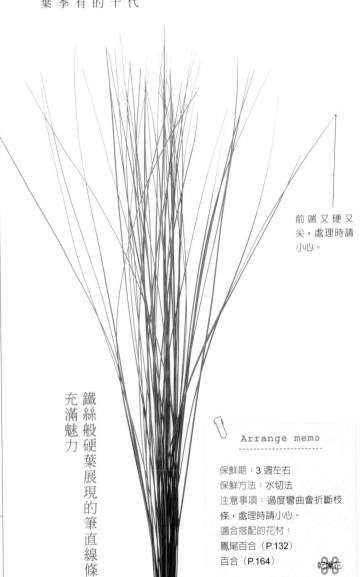

前端又硬又尖，處理時請小心。

鐵絲般硬葉展現的筆直線條充滿魅力

Data

植物分類
阿福花科刺葉樹屬
原產地
澳洲
和名
──
流通尺寸
1～2m 左右
葉片大小
細長形
價格帶
50～100 日圓

上市期間

(月)

Arrange memo

保鮮期：3 週左右
保鮮方法：水切法
注意事項：過度彎曲會折斷枝條，處理時請小心。
適合搭配的花材：
鳳尾百合（P.132）
百合（P.164）

乾燥化

Smilax asparagus

闊葉武竹

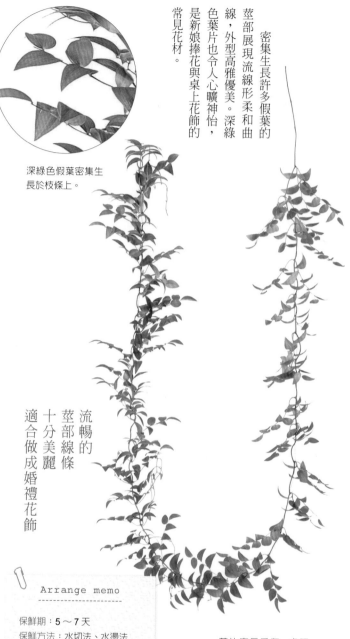

密集生長許多假葉的莖部展現流線形柔和曲線，外型高雅優美。深綠色葉片也令人心曠神怡，是新娘捧花與桌上花飾的常見花材。

深綠色假葉密集生長於枝條上。

流暢的莖部線條十分美麗適合做成婚禮花飾

葉片容易受傷，處理時請小心。

—— Data ——
植物分類
百合天門冬屬
原產地
南非
和名
草薙葛
（KUSANAGIKAZURA）
流通尺寸
1m 左右
葉片大小
小
價格帶
200 ～ 400 日圓
—— 上市期間

Arrange memo

保鮮期：5 ～ 7 天

保鮮方法：水切法、水燙法

注意事項：葉片容易受傷，處理時請小心。

適合搭配的花材：

洋桔梗（P.111）

玫瑰（P.124）

壓葉

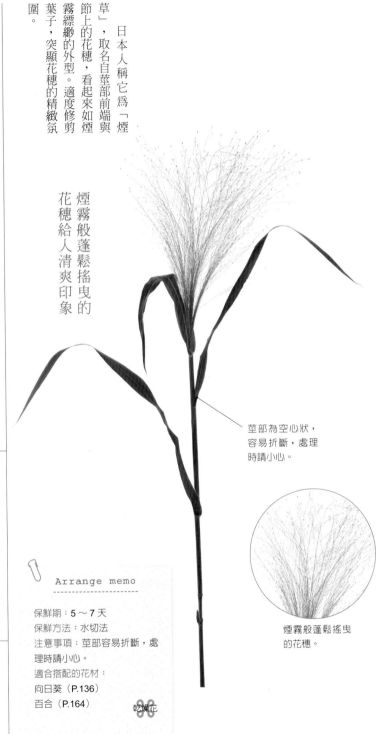

毛絨稷

Witch grass

日本人稱它為「煙草」，取名自莖部前端與節上的花穗，看起來如煙霧縹緲的外型。適度修剪葉子，突顯花穗的精緻氛圍。

煙霧般蓬鬆搖曳的
花穗給人清爽印象

莖部為空心狀，
容易折斷，處理
時請小心。

煙霧般蓬鬆搖曳
的花穗。

Data

植物分類
禾本科黍屬
原產地
北美洲
和名
花草黍（HANAKUSAKIBI）
流通尺寸
50 ～ 80cm 左右
葉片大小
中
價格帶
200 ～ 300 日圓
上市期間

Arrange memo

保鮮期：5 ～ 7 天
保鮮方法：水切法
注意事項：莖部容易折斷，處理時請小心。
適合搭配的花材：
向日葵（P.136）
百合（P.164）

乾燥花

山蘇

鳥巢蕨

Spleenwort

閃耀光澤的祖母綠葉片宛如波浪般彎折，令人印象深刻。葉片不易受損，浸泡在水裡也不腐壞，是其特色所在。可將葉片捲曲或彎折，當成花留使用，或切成細條運用，用途相當廣泛。

葉片強韌，保
鮮期長。

寬版葉片
可自由發揮
浸泡在水裡
也不易腐爛

──── Data

植物分類
鐵角蕨科巢蕨屬
原產地
日本、台灣
和名
大谷渡（OOTANIWATARI）
流通尺寸
80cm ～ 1.2m 左右
葉片大小
大
價格帶
150 ～ 300 日圓
──── 上市期間

Arrange memo

保鮮期：1 ～ 2 週
保鮮方法：水切法
注意事項：可捲曲、折彎或切
開使用。
適合搭配的花材：
聖星百合（P.42）
海芋（P.52）
等線狀花

海州骨碎補

Tabalia fern

蕾絲般的
美麗葉型
可為花藝作品
增添精緻風格

海州骨碎補屬於蕨類植物，蕾絲編織般的葉型具有穿透感，洋溢柔和氣氛。柔軟有彈性的葉子可剪成單枝，使用在各種風格的花藝類型。由於葉片形狀很美，做成壓花也很出色。

蕾絲編織般的精緻葉型充滿魅力。

Data

植物分類
骨碎補科骨碎補屬
原產地
馬來西亞
和名
—

流通尺寸
30 ～ 60cm 左右
葉片大小
小
價格帶
100 ～ 300 日圓
上市期間

```
      12   1
   11          2
  10             3
   9             4
    9          5
      8   7   6
(月)
```

Arrange memo
- -

保鮮期：5 ～ 7 天
保鮮方法：水切法
注意事項：請放在葉子不會乾燥的地方。
適合搭配的花材：
大麗菊（P.99）
萬代蘭（P.134）

壓葉

玉山懸鈎子

Creeping raspberry

玉山懸鈎子的葉子近似「常春藤」，屬於蔓性植物。葉片表面帶有皺皺的紋路，背面覆蓋一層白毛。秋天也可買到帶有漂亮紅葉的品項。

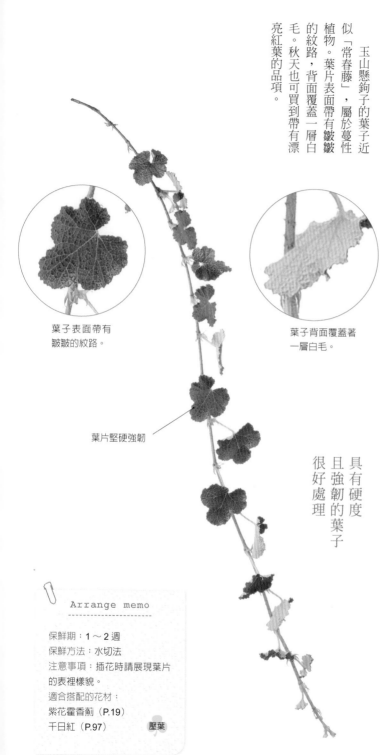

葉子表面帶有
皺皺的紋路。

葉子背面覆蓋著
一層白毛。

葉片堅硬強韌

具有硬度
且強韌的葉子
很好處理

Data

植物分類
薔薇科懸鈎子屬
原產地
台灣
和名
常磐莓（TOKIWAICHIGO）
流通尺寸
30～60cm 左右
葉片大小
小
價格帶
200～400 日圓

上市期間

Arrange memo

保鮮期：1～2 週
保鮮方法：水切法
注意事項：插花時請展現葉片
的表裡樣貌。
適合搭配的花材：
紫花霍香薊（P.19）
千日紅（P.97）

壓葉

朱蕉

Cordyline

斑點圖案豐富多樣！
葉片保鮮期長
用途也很廣泛

龍血樹的形態十分多樣，包括綠底白斑或黃斑品種，細長形葉片加上紅色條紋的品種等，在形狀、顏色與斑點圖案上呈現出豐富的特性。美麗的葉片可為花藝作品增添色彩，葉片強韌，保鮮期長。

插在水裡就會發根，可種成盆栽。

Data

植物分類
天門冬科朱蕉屬
原產地
熱帶亞洲、非洲
和名
—
流通尺寸
30 ～ 50cm 左右
葉片大小
中、大
價格帶
100 ～ 300 日圓

上市期間

Arrange memo

保鮮期：2 週左右
保鮮方法：水切法
注意事項：感覺葉片乾燥時，請以噴霧器補水。
適合搭配的花材：
幾乎所有的花

鳴子百合

自生於日本各區域草地的植物，呈拱形彎曲的莖部上，長著帶有美麗斑點的葉片。花店裡最常看到的是葉子較寬的「葳蕤」品種。鳴子百合不耐悶熱，請避開溼度較高的地方。

柔軟有彈性的莖部與斑點圖案葉片十分優美

葉子由下往上逐漸變黃，請勤於摘除。

葉片前方有白色斑點。

Data

植物分類
百合科鳴子百合屬
原產地
日本
和名
鳴子百合
（NARUKOYURI）
流通尺寸
50～80cm 左右
葉片大小
中
價格帶
100～300 日圓

上市期間

12	1	2
11		3
10		4
9		5
8	7 6	（月）

Arrange memo

保鮮期：5～7 天
保鮮方法：水切法
注意事項：葉子由下往上變黃，請勤於摘除黃葉。
適合搭配的花材：
虎尾花（P.110）
野春菊（P.159）
等和風野草

壓葉

246

新西蘭

New Zealand flax

劍狀的細長形葉片堅
硬強韌，紐西蘭的原住民
利用新西蘭葉的纖維製作
船筏。適合創造簡潔俐落
的插花作品，亦有白色、
紅色與黃色直條紋的品
種。

劍狀的銳利葉片
給人強烈印象
帶直條紋的品種也很特別

Data

植物分類
龍舌蘭科新西蘭屬
原產地
紐西蘭
和名
苧麻蘭（MAORAN）
流通尺寸
1m 左右
葉片大小
細長形
價格帶
200～300 日圓

上市期間

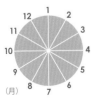

(月)

可沿著葉脈撕
開，捲曲或編
織，運用在花
飾裡。

🔖 **Arrange memo**

保鮮期：7～10 天
保鮮方法：水切法
注意事項：葉子很銳利，請避
免割傷手。
適合搭配的花材：
紫羅蘭（P.90）
海芋（P.52）
等線狀花

蜘蛛抱蛋

Barroom plant

葉蘭

充滿水分的深綠色葉片柔軟且富有彈性，可捲曲，或沿著直向葉脈撕開，用法相當廣泛。有些品種帶有白色、奶油色的直條紋，葉片前端還有白色斑點。

帶有直向葉脈

可以捲曲或撕開葉片，創造不同風格。

寬版葉片
強韌且保鮮期長
不同插花創意
可呈現豐富表情

Arrange memo

保鮮期：2 週以上
保鮮方法：水切法
注意事項：葉片乾燥時請以溼布擦拭。
適合搭配的花材：
幾乎所有的花

Data

植物分類
天門冬科蜘蛛抱蛋屬
原產地
中國
和名
葉蘭（HARAN）
流通尺寸
30 ～ 50cm 左右
葉片大小
大
價格帶
100 ～ 300 日圓

上市期間

12 1 2 3 4 5 6 7 8 9 10 11 （月）

248

黑花海桐

Kohuhu, Tawhiwhi

莖部有許多分岔的細枝，細枝上密集生長著弧形小葉。葉片帶有白色或奶油色邊緣或斑點的品種最受消費者歡迎。不時以噴霧器補水，可預防乾燥，延長保鮮期。

帶有斑點的小葉子
十分可愛
請避免乾燥處

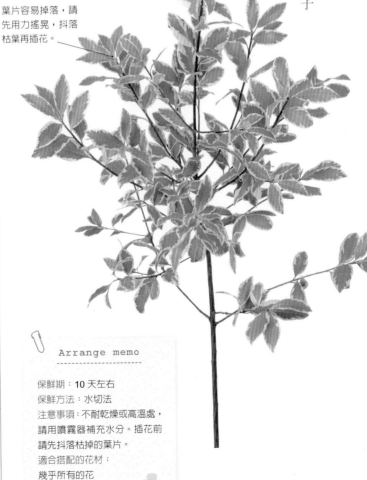

葉片容易掉落，請先用力搖晃，抖落枯葉再插花。

Data

植物分類
海桐科海桐屬
原產地
紐西蘭
和名
—
流通尺寸
30～50cm 左右
葉片大小
中
價格帶
150～300 日圓

上市期間

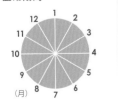

(月)

Arrange memo

保鮮期：10 天左右
保鮮方法：水切法
注意事項：不耐乾燥或高溫處，請用噴霧器補充水分。插花前請先抖落枯掉的葉片。
適合搭配的花材：
幾乎所有的花

壓葉

紅苞蔓綠絨

Horsehead philodendron

紅苞蔓綠絨與「奧利多蔓綠絨」爲同屬植物，但葉子比較大。蔓綠絨的葉片厚實，表面帶有光澤感。適合搭配可互相輝映的大型花朵，營造熱帶氣氛。

大型葉片
令人印象深刻！
適合打造熱帶風情的
插花作品

吸水性佳，保鮮期較長。

Arrange memo

保鮮期：1週左右
保鮮方法：水切法
注意事項：以溼布擦拭葉片上的髒汙。
適合搭配的花材：
孤挺花（P.28）
大麗菊（P.99）

Data

植物分類
天南星科蔓綠絨屬
原產地
熱帶美洲
和名
人手葛
（HITODEKAZURA）
流通尺寸
20cm～1m左右
葉片大小
大
價格帶
100～200日圓

上市期間

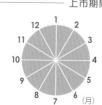

12 1 2 3 4 5 6 7 8 9 10 11 （月）

莞

Softstem bulrush

莞是生長於水邊與沼澤等溼地的植物。筆直生長的莖部前端，長著紅褐色小花。洋溢清涼感的樣貌是初夏季節的人氣花材。

筆直的綠色莖部
帶來清涼感
適合初夏季節的花飾

莖部前端長著紅褐色小花。

中空狀莖部可輕鬆彎折。

Data

植物分類
莎草科擬莞屬
原產地
日本
和名
太藺（FUTOI）
流通尺寸
1～1.5m 左右
葉片大小
細長形
價格帶
100～200 日圓

上市期間

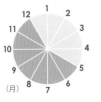

（月）

Arrange memo

保鮮期：1週左右
保鮮方法：水切法
注意事項：可折彎後使用。
適合搭配的花材：
聖星百合（P.42）
唐菖蒲（P.63）　乾燥花

251

辮子草

Flexi grass

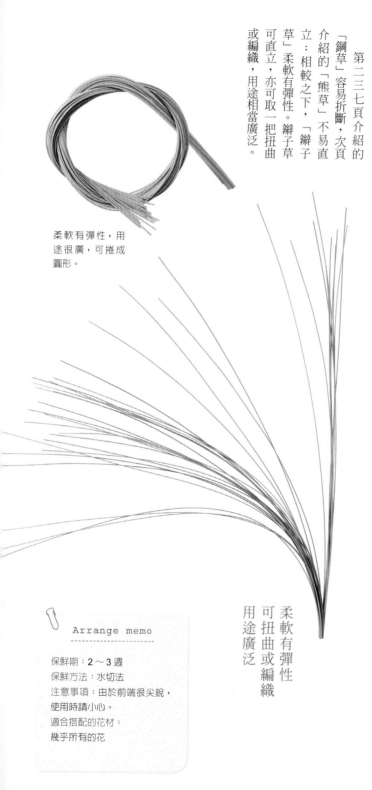

第二三七頁介紹的「鋼草」容易折斷，次頁介紹的「熊草」不易直立：相較之下，「辮子草」柔軟有彈性。辮子草可直立，亦可取一把扭曲或編織，用途相當廣泛。

柔軟有彈性，用途很廣，可捲成圓形。

柔軟有彈性
可扭曲或編織
用途廣泛

Arrange memo

保鮮期：2～3 週

保鮮方法：水切法

注意事項：由於前端很尖銳，使用時請小心。

適合搭配的花材：
幾乎所有的花

Data

原產地
澳洲

和名
——

流通尺寸
80cm～1m 左右

葉片大小
細長形

價格帶
200～300 日圓

上市期間

熊草

Bear grass

呈線狀生長的葉子堅硬強韌，可直接運用其流暢線條，或用手指折彎，做出各種造型。最適合想為花藝作品增添動感時使用。

基部呈淺綠色，愈往前端顏色愈深，且散發光澤。

細細的葉子
呈線狀生長
強韌有彈性
獨特線條充滿魅力

Data

植物分類
黑藥花科旱葉百合屬
原產地
北美洲
和名
──
流通尺寸
50cm ～ 1m 左右
葉片大小
細長形
價格帶
50 ～ 100 日圓

上市期間

(月)

Arrange memo

保鮮期：1 個月左右
保鮮方法：水切法
注意事項：建議可綁成一束使用。

適合搭配的花材：
幾乎所有的花

乾燥花

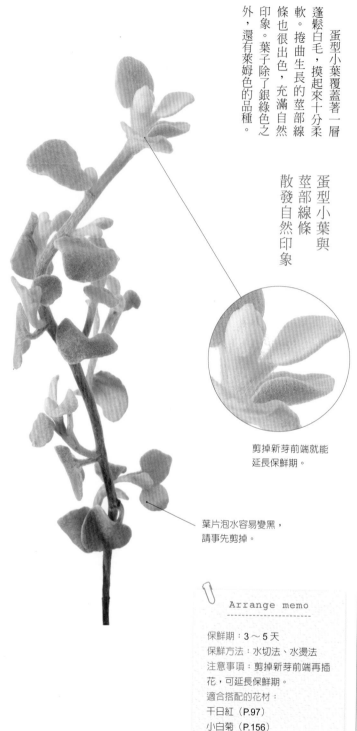

甘草蠟菊

Everlasting, Immortelle

蛋型小葉覆蓋著一層
蓬鬆白毛，摸起來十分柔
軟。捲曲生長的莖部線
條也很出色，充滿自然
印象。葉子除了銀綠色之
外，還有萊姆色的品種。

蛋型小葉與
莖部線條
散發自然印象

剪掉新芽前端就能
延長保鮮期。

葉片泡水容易變黑，
請事先剪掉。

Arrange memo

保鮮期：3〜5 天
保鮮方法：水切法、水燙法
注意事項：剪掉新芽前端再插
花，可延長保鮮期。
適合搭配的花材：
千日紅（P.97）
小白菊（P.156）
等小花

Data

植物分類
菊科蠟菊屬
原產地
南非
和名
—
流通尺寸
30〜60cm 左右
葉片大小
小
價格帶
150〜300 日圓
上市期間

山麥冬 春蘭葉

Lilyturf

適合做為花飾的配角
亦可像緞帶一樣
捲出弧度

細長形葉子寬約一公分，原本的自然曲線十分出色，亦可用手指捲出弧度。山麥冬相當柔軟，也能編織造型。另有葉子上帶著直條紋的品種。

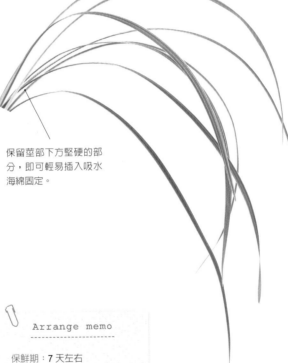

保留莖部下方堅硬的部分，即可輕易插入吸水海綿固定。

Data

植物分類
天門冬科山麥冬屬
原產地
日本、中國、台灣
和名
藪蘭（YABURAN）
流通尺寸
30 ～ 50cm 左右
葉片大小
細長形
價格帶
50 ～ 150 日圓

上市期間

Arrange memo

保鮮期：7 天左右
保鮮方法：水切法
注意事項：保留莖部下方堅硬的部分，較容易插入吸水海綿固定。
適合搭配的花材：
幾乎所有的花

乾燥花

薄荷

Mint

薄荷是常用來泡茶或
做料理的香草植物，含有
薄荷醇的清涼香氣具提神
醒腦效果。市面上有許多
品種，無論是葉子顏色、
形狀與質感都很豐富。

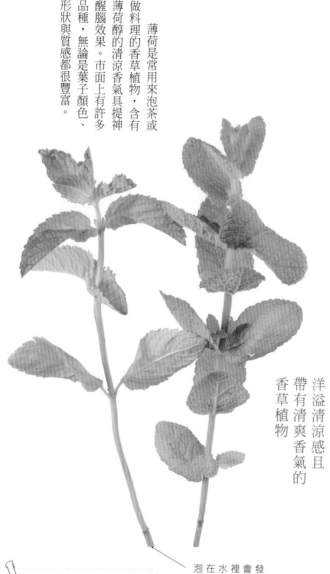

洋溢清涼感且
帶有清爽香氣的
香草植物

泡在水裡會發
根，可種成盆栽。

Arrange memo

保鮮期：5～7 天
保鮮方法：水切法
注意事項：由於香氣濃烈，送
禮時請注意收禮者是否喜歡。
適合搭配的花材：
虎尾花（P.110）
冬波斯菊（P.39）
等野草　　　　壓葉　　精油

---- Data

植物分類
唇形科薄荷屬
原產地
北半球、南非
和名
薄荷（HAKKA）
流通尺寸
10 ～ 20cm 左右
葉片大小
中
價格帶
綜合一束 300 ～ 350 日圓
左右

---- 上市期間

桉樹
Gum tree

尤加利

特色十足的
葉子顏色與形狀
可為花藝作品
帶來豐富表情

細枝上長著小小的圓葉，充滿魅力。帶灰的銀白色葉子也很獨特。亦有長著細長形葉子的品種。葉子壽命很長，可直接做成乾燥花。

一般人對桉樹香氣的好惡相當分明，請勿過度使用。

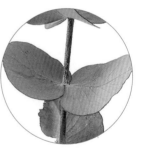

小小的圓葉相對生長。

Data

植物分類
桃金孃科桉屬
原產地
澳洲
和名
有加利樹
（YUUKARINOKI）
流通尺寸
30～50cm 左右
葉片大小
小
價格帶
150～300 日圓

上市期間

Arrange memo

保鮮期：10～14 天
保鮮方法：水切法
注意事項：香氣十分濃烈，請注意別人是否喜歡。
適合搭配的花材：
幾乎所有的花

乾燥花　　精油

綿毛水蘇

Lamb's ears

由於葉子形狀與觸感很像羔羊的耳朵，因此英文名稱取為「Lamb's ears」。整片葉子覆蓋一層白毛，且帶有厚度。綿毛水蘇屬於香草植物，帶有淡淡的甘甜清香。

厚實的葉片只要少許就能增添分量感。

蓬鬆的
觸感
摸起來很舒適
屬於香草植物

—— Data

植物分類
唇形科水蘇屬
原產地
西亞
和名
綿草石蠶
（WATACHOROGI）
流通尺寸
30 ～ 50cm 左右
葉片大小
中
價格帶
150 ～ 300 日圓

—— 上市期間

Arrange memo

保鮮期：5 ～ 7 天
保鮮方法：水切法、水燙法
注意事項：葉片受損會很醒目，請務必注意。
適合搭配的花材：
霧面色系的花朵

乾燥花　乾燥花瓣

百部

Stemona

帶有光澤的葉色與
螺旋狀捲曲的
莖部線條十分優美

亮綠色加上直向葉脈
看起來很清涼，螺旋狀捲
曲的莖部線條也充滿柔和
氣息。不只是頗受歡迎的
插花花材，其自然氛圍也
很適合西式插花。

Arrange memo

保鮮期：1 週左右

保鮮方法：水切法

注意事項：插花時充分發揮莖
部線條。

適合搭配的花材：

海芋（P.52）

小蒼蘭（P.144）

等線狀花

壓葉

Data

植物分類

百部科百部屬

原產地

中國

和名

利休草（RIKYUUSOU）

流通尺寸

30 ～ 80cm 左右

葉片大小

中

價格帶

200 ～ 400 日圓

上市期間

（月）

明亮的綠色葉子
帶著直向葉脈。

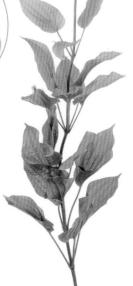

適度修整葉子就
能突顯捲曲的莖
部線條。

假葉樹

Butcher's broom

帶有光澤的
圓弧葉型
用途廣泛
葉片厚實又強韌

圓弧形的葉片帶有光澤，適合與各種花材搭配，因此頗受歡迎。看起來像是葉子的部分，其實是從莖部變化而來。與假葉樹長得很像的義大利假葉樹葉子細長，是不同種的植物。

強韌的葉片可運用在各種花藝之中。

—— Data ——

植物分類
假葉樹科假葉樹屬
原產地
加那利群島到高加索一帶
和名
筏葉（IKADABA）
流通尺寸
30 ～ 50cm 左右
葉片大小
中
價格帶
150 ～ 300 日圓

—— 上市期間 ——

```
Arrange memo
----------------------
```

保鮮期：7 ～ 10 天
保鮮方法：水切法
注意事項：剪成單枝使用，可為花飾增添分量感。
適合搭配的花材：
聖星百合（P.42）
唐菖蒲（P.63）
等線狀花

乾燥花

麗莎蕨

Leatherleaf fern

高山羊齒

皮革般的質感
獨樹一格
深綠色也
明亮動人

葉緣帶有鋸齒狀缺刻，整體呈三角形輪廓。皮革般的質感與閃亮的深綠色是其特色所在。吸水性佳、好處理也是人氣重點。

葉片的前端部分容易折斷，處理時請小心。

Data

植物分類
舌蕨科麗莎蕨屬
原產地
南半球的熱帶到溫帶地區
和名
—
流通尺寸
30cm ～ 1m 左右
葉片大小
大
價格帶
150 ～ 300 日圓
上市期間

Arrange memo

保鮮期：10 ～ 14 天
保鮮方法：水切法
注意事項：葉片前端容易折斷，處理時請小心。
適合搭配的花材：
觀賞鬱金（P.68）
秋石斛蘭（P.109）
等充滿東方風格的花卉

壓葉

蛤蟆秋海棠

Rex-begonia

在品種眾多的秋海棠中，蛤蟆秋海棠的葉型相當優美，是頗受歡迎的襯葉花材。包括虎斑圖案與漩渦狀葉型在內，圖案、顏色與形狀不僅極具個性，也很豐富。適合搭配獨樹一格的花卉。

深褐色的底色搭配紅色圖案。

心型葉片鑲著一圈深色系緣飾。

深淺不同的綠色十分優美。

莖部為紅色，葉片表面散發光澤。

帶銀色的紫色。

多采多姿的顏色與外型各具特性秋海棠的葉子相當多樣

—— Data

植物分類
秋海棠科秋海棠屬
原產地
印度、日本、中國
和名
——
流通尺寸
10～30cm 左右
葉片大小
中、大
價格帶
綜合一束
300～500 日圓

—— 上市期間

(月)

Arrange memo
- - - - - - - - - - - - - - - - - -

保鮮期：7～10 天
保鮮方法：水切法
注意事項：不耐寒冷，請放在溫暖的地方。
適合搭配的花材：
原種系列的百合水仙（P.32）
爆竹百合（P.167）

北美白珠樹

Salal

檸檬葉、沙巴葉

葉片帶著柔和的圓弧形，整體形狀近似檸檬的果實。鋸齒狀枝勢與葉片交錯生長的自然動感適合插花，是很實用的花材。吸水性佳，保鮮期長。

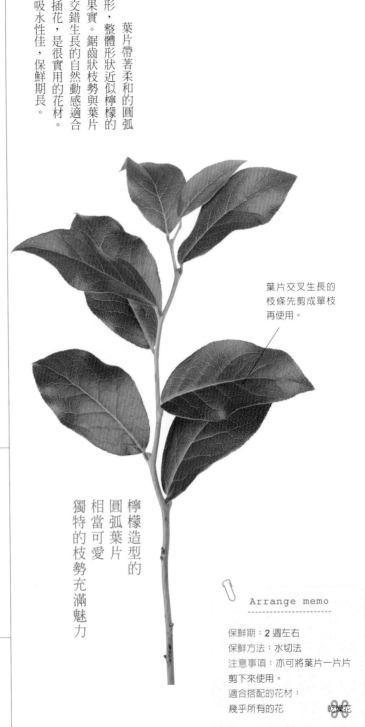

葉片交叉生長的
枝條先剪成單枝
再使用。

檸檬造型的
圓弧葉片
相當可愛
獨特的枝勢充滿魅力

Data

植物分類
杜鵑花科白珠樹屬
原產地
北美洲
和名
——
流通尺寸
20～30cm 左右
葉片大小
中
價格帶
150～300 日圓

上市期間

(月)

Arrange memo

保鮮期：2 週左右
保鮮方法：水切法
注意事項：亦可將葉片一片片剪下來使用。
適合搭配的花材：
幾乎所有的花

乾燥花

花朵與花藝
的基礎知識

在插花之前，請先熟悉花材種類與特徵。徹底了解開花莖、葉片與莖部，熟悉想用的花材，就能選出新鮮且符合目的的品項。

鮮花、乾燥花、永生花與人造花統稱為「花材」。一般來說，使用在插花或花藝作品的花材皆為新鮮的「鮮花」。開花的草花與球根花稱為「花」、剪下樹木枝條的部分稱為「枝材」、帶果實的枝條稱為「果材」、以葉子為主角的花材稱為「葉材」。

花材種類

果材

在結果狀態下販售的枝條。可享受果實顏色與形狀，大多屬於季節限定的品項。

葉材

可發揮葉片特性的花材，葉型與葉色豐富多樣，是插花時最實用的配角。

花

在開花狀態下販售的草花或球根花，可享受花朵顏色與形狀，是插花主角。

枝材

剪下樹木枝條的部分，有時會帶花。可為花藝增添季節感與日式風格。

了解花材結構與名稱

插花時請先了解花卉各部位的專有名詞，許多人以為是花瓣的部分，其實是花萼或苞片。火鶴花與海芋等花卉的苞片很大，看起來很像花瓣，是最具代表性的花材。

苞片

包覆花朵、厚度很薄的保護葉。有些花的花苞很大，看起來像花瓣。

肉穗花序

棒狀部分為花。仔細端詳可以發現小花密集生長。

火鶴花

唇瓣（lip）

蘭科花卉生長在中央附近偏下的一片花瓣稱為唇瓣，有些花卉的唇瓣為袋狀。

蝴蝶蘭

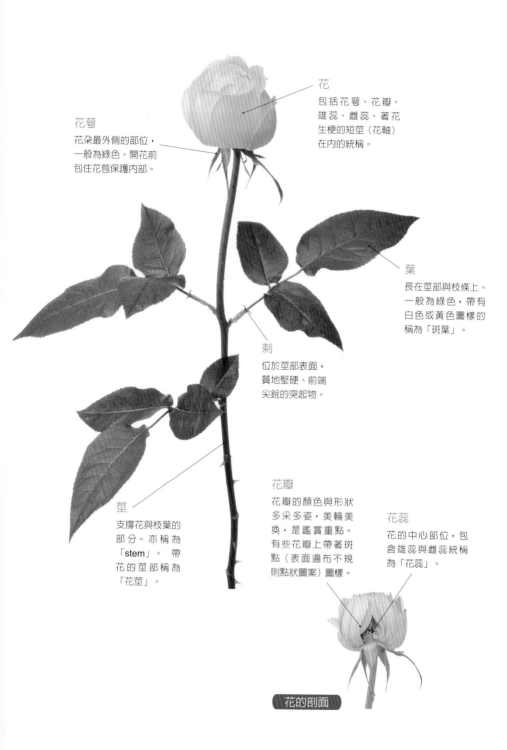

花
包括花萼、花瓣、
雄蕊、雌蕊、著花
生梗的短莖（花軸）
在內的統稱。

花萼
花朵最外側的部位，
一般為綠色。開花前
包住花苞保護內部。

葉
長在莖部與枝條上。
一般為綠色，帶有
白色或黃色圖樣的
稱為「斑葉」。

刺
位於莖部表面，
質地堅硬、前端
尖銳的突起物。

莖
支撐花與枝葉的
部分。亦稱為
「stem」。帶
花的莖部稱為
「花莖」。

花瓣
花瓣的顏色與形狀
多采多姿，美輪美
奐，是鑑賞重點。
有些花瓣上帶著斑
點（表面遍布不規
則點狀圖案）圖樣。

花蕊
花的中心部位，包
含雄蕊與雌蕊統稱
為「花蕊」。

花的剖面

依開花方式
基本上可分成四大類

花朵生長在莖部與枝
條上的型態與排列方式稱
為「花序」。例如鬱金香
屬於一莖一花的單朵型，
繡球花是小花密集生長的
團花型，大致可分成四大
類。

花穗型

花沿著莖部呈穗狀直向生長。

虎尾花

紫羅蘭

飛燕草

團花型

小花密集生長，看似一團花球。

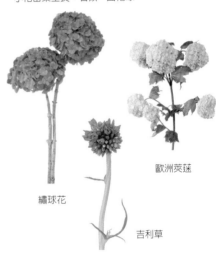

歐洲莢蒾

繡球花

吉利草

多花型

於莖部左右生出分枝，於分枝的枝條前端開花。

滿天星

小白菊

翠菊

單朵型

一根莖部前端只長一朵花。

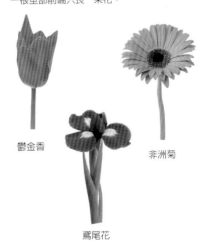

鬱金香

非洲菊

鳶尾花

267

隨著品種改良
各種花型陸續問世

除了以花瓣數量區分的單瓣型、重瓣型之外，還有依花瓣形狀分類的乒乓型、流蘇型，以其他花卉命名的玫瑰型、百合型等，種類相當豐富。最受市場歡迎的鬱金香、玫瑰、非洲菊、菊花等花卉不斷進行品種改良，嶄新花型的品種陸續問世。

重瓣型
花瓣較多，互相重疊好幾層的花型。

陸蓮花

單瓣型
意指花瓣幾乎不重疊的花型，亦稱為「單花型」。

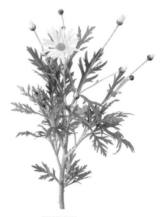

瑪格麗特

管瓣型
花瓣細長，前端尖銳的花型。

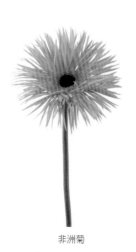

非洲菊

乒乓型
細花瓣密集生長，呈球狀綻放的花型。

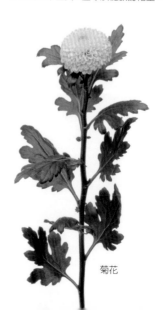

菊花

流蘇型
花瓣邊緣宛如流蘇，帶有許多細缺刻。

中空管瓣型
花瓣如吸管呈中空筒狀綻放的花型，常見於菊花。

鸚鵡型
帶缺刻的花瓣宛如鸚鵡羽毛。

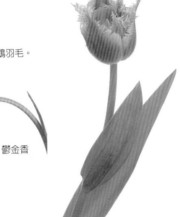

鬱金香

鬱金香

鬱金香

大波斯菊

杯型
常見於玫瑰花，花型宛如圓形深杯，十分可愛。

百合型
花瓣前端宛如百合花尖銳，朝外反摺的花型。

玫瑰型
花瓣捲法令人聯想到玫瑰花的花型。

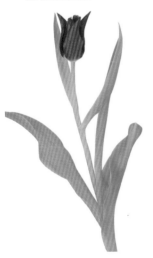

鬱金香

洋桔梗

玫瑰

選購花材時要思考花材在花藝作品裡的角色

創作花藝作品時，作為主角的花與枝材稱為「主要花材」；用來襯托主角的配角花、果材與葉材等，統稱為「配材」。花藝創作新手選購花材時，第一步先決定主要花材，再增添與主要花材相得益彰的配材，就不會失敗。

根據不同花材在花藝中的角色，又可分成四大類。分別是作為主角的定形花與塊狀花；用來增加高度與動感的線狀花；以及填滿花材縫隙的填充花。

定形花

英文為「Form Flower」，form 是「形」的意思。定形花為大輪花，外型獨特，十分搶眼的主角級花卉。代表花材為孤挺花、火鶴花、百合與蝴蝶蘭等。

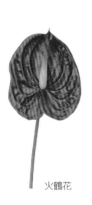

火鶴花

蝴蝶蘭

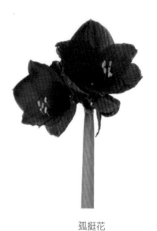

孤挺花

塊狀花

英文為「Mass Flower」，mass 是「團塊」的意思。花瓣密集生長，搶眼色調令人難忘。代表花材為玫瑰、康乃馨、洋桔梗、陸蓮花等。

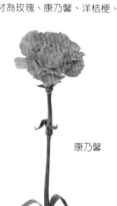

康乃馨

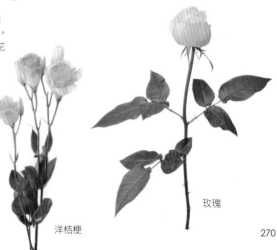

洋桔梗

玫瑰

線狀花

英文為「Line Flower」，Line 是「線」的意思。意指以莖部或花穗等線條為特色的花。代表花材為聖星百合、金魚草、飛燕草、小蒼蘭等。

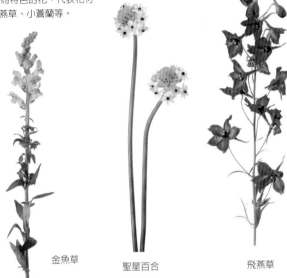

金魚草　　　聖星百合　　　飛燕草

填充花

英文為「Filler Flower」，Filler 為「填滿」之意。可當配材使用，填滿花藝的縫隙。代表花材為當藥、滿天星、金翠花、星辰花等。

當藥　　　金翠花　　　滿天星

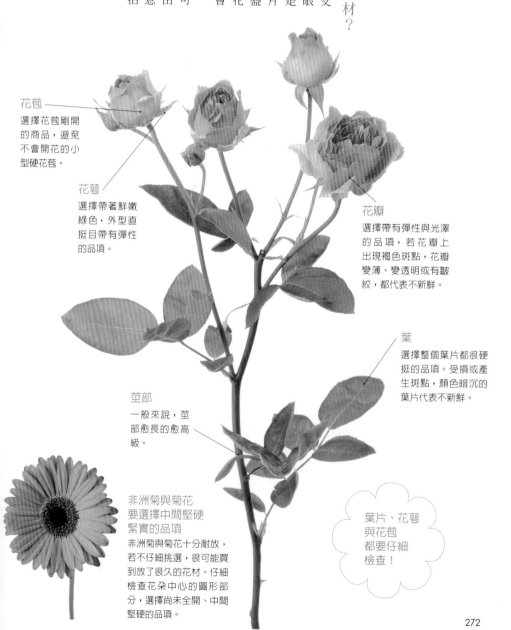

想了解更多
花材知識！

如何在花店選購好花材？

選購花材時不要全權交給花店，不妨靠自己的雙眼嚴格挑選。除了確認花朵是否受損，也要仔細觀察葉片與花蕚狀態。剛開的花比盛開狀態持久，不過，覆蓋花蕚的堅硬小花苞很可能不會開花。

最近有愈來愈多花店可讓消費者自行選擇花材，由於花材十分脆弱，請勿隨意觸摸。最好先跟店員打聲招呼，或請店員幫忙拿取。

花苞
選擇花苞剛開的商品，避免不會開花的小型硬花苞。

花蕚
選擇帶著鮮嫩綠色，外型直挺且帶有彈性的品項。

花瓣
選擇帶有彈性與光澤的品項，若花瓣上出現褐色斑點，花瓣變薄、變透明或有皺紋，都代表不新鮮。

葉
選擇整個葉片都很硬挺的品項。受損或產生斑點，顏色暗沉的葉片代表不新鮮。

莖部
一般來說，莖部愈長的愈高級。

非洲菊與菊花要選擇中間堅硬緊實的品項
非洲菊與菊花十分耐放，若不仔細挑選，很可能買到放了很久的花材。仔細檢查花朵中心的圓形部分，選擇尚未全開、中間堅硬的品項。

葉片、花蕚與花苞都要仔細檢查！

272

善用工具

插花至少要準備花剪與方便好用的花藝刀，以及用來固定鮮花且供應水分的吸水海綿，巧妙運用這些工具，提升自己的花藝技巧！

提到創作花藝最基本的工具，包括修剪花材專用的花剪、花藝刀、作為花藝底座的吸水海綿與花器。只要巧妙運用上述工具，就能提升插花技巧。

花剪的刀刃很薄，只要輕微力道就能剪斷粗枝，不會破壞負責吸水的莖部。只要用法正確，就能確實延長花材壽命。花藝刀比花剪更銳利，適合運用在細微的修剪工作。

吸水海綿可將花材固定在自己想要的位置上，請務必學會如何使用。

首先一定要準備的就是花剪食指放在握把外面

選擇花剪時一定要仔細確認刀刃部分！刀刃短粗的設計較容易施力，刀刃的咬合精準度也很重要。修剪花材時請將花剪以傾斜的角度放在莖部上，從刀刃根部往前端修剪。

花剪的用法

Check!

刀刃長度

5cm 左右的粗短刀刃方便修剪。

Check!

咬合度

咬合精準，連輕薄柔軟的花材也能修剪。

Check!

握把

粗大的握把握起來很穩定。

食指放在
握把外面

將力道最強的食指放在握把外，既不會造成手部負擔，也容易施力。

以傾斜的角度
修剪花材

無論是修剪莖部或枝條，以傾斜角度放入剪刀，即可剪出銳利的剖面，促進花材吸水。

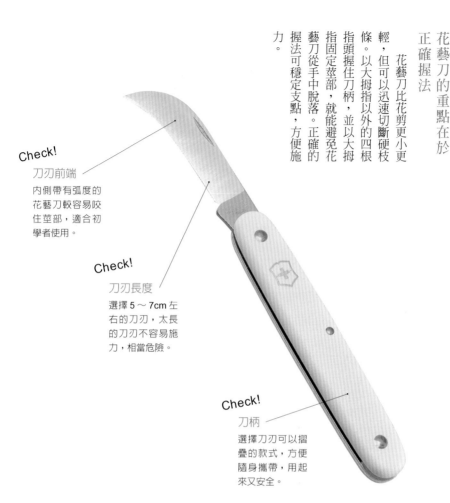

花藝刀的重點在於正確握法

花藝刀比花剪更小更輕，但可以迅速切斷硬枝條。以大拇指以外的四根指頭握住刀柄，並以大拇指固定莖部，就能避免花藝刀從手中脫落。正確的握法可穩定支點，方便施力。

Check!
刀刃前端
內側帶有弧度的花藝刀較容易咬住莖部，適合初學者使用。

Check!
刀刃長度
選擇 5 ～ 7cm 左右的刀刃，太長的刀刃不容易施力，相當危險。

Check!
刀柄
選擇刀刃可以摺疊的款式，方便隨身攜帶，用起來又安全。

由下往上
切掉刺

去除玫瑰上的刺時，由下往上移動刀片。若由上往下可能切到手，十分危險。

固定刀子
移動莖部

以傾斜的角度將刀刃放在莖部上，並以大拇指固定莖部。刀子不動，拉動莖部。

先裁切吸水海綿 再吸飽水分

吸水海綿可固定花材，又能補充水分。只要善用吸水海綿，不方便放入花留的花器和無法留住水分的籃子，也能輕鬆成為花藝作品的容器。配合花器大小裁切吸水海綿，再使其吸飽水分即可使用。由於使用後海綿上有洞，減損海綿的吸水性，因此無法再次利用。

Check!

形狀

建議選擇可配合花器裁剪形狀的方塊型吸水海綿。另有花圈型與心型。

Check!

顏色

不搶主角風采的綠色是標準色。另有彩色款，讓吸水海綿成為花藝的一部分。

吸水海棉的用法

1 決定海綿大小

將尚未吸水的海綿輕輕放在花器開口處，測量尺寸。

2 裁剪

準備一把銳利的刀子，從海綿上的壓痕切開。

3 吸水

準備一大桶水，放入海綿，讓海綿吸水，直到沉入水底。

4 修整表面

將吸飽水的海綿壓入器底部，修去銳角使四邊平整。

保鮮方法

插花前先讓花材吸飽水，就能延長鮮花壽命。從最基本的「水切法」，到因應花材適用的各種「保鮮方法」，就能讓邁向凋萎的花恢復活力。

插花前做好前置作業，提升花材吸水性並充分補水的步驟稱為「保鮮方法」。做好保鮮方法，就能瞬間提升鮮花壽命。

花店的花通常都已做好保鮮處理，但若自行切除莖部再插花，一定要重做一次保鮮處理。

此外，插好的花開始枯萎時，亦可進行保鮮處理，效果會更好。趁著換水時做好保鮮，可讓花材恢復活力。

將莖部泡在水裡斜切稱為「水切法」。這個方法可避免切口形成空氣膜，利用水壓促進花材吸水，適用於大多數花材。

「水燙法」、「火炙法」是利用熱水或火的熱度，急速逼出莖部裡的空氣，進一步提升吸水性。遇到吸水性變差的枝條，可採取「基部剪口法」，依不同花材使用適合的方法。

保鮮前先處理下方葉子與小花苞

保鮮前先修剪多餘枝葉，摘除不會開花的小型硬花苞，即可避免水分蒸發與消耗能量，延長鮮花壽命。浸泡在水裡的枝葉容易腐壞，插花時應全部清掉。

不開花的花苞

不開花　開花

剪掉不開花的花苞，節省開花時用到的能量。

浸泡在水裡的下方葉子

事先清除浸泡在水裡的枝葉。

清除到這個程度。

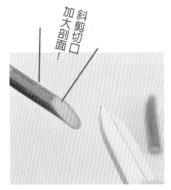

斜剪切口加大剖面！

盡可能將莖部切口剪大一點，可增加吸水面，讓花材多吸一點水。

在較深的容器裡放水，莖部泡在水裡，以花剪斜剪切口。

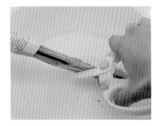

花材數量較多時可用報紙包住一起剪。

「水切法」是基本的保鮮方法
斜剪切口增加吸水面

將莖部放在水裡，在切口上方的三到五公分處斜剪，這就是「水切法」，也是基本的保鮮方法。斜剪可增加吸水面，幫助花材吸收更多水分。水切後將枝條浸泡在水中兩到三秒。

依照各花材的性質採取不同的保鮮方法

水折法
適用於菊花、龍膽等

菊花、龍膽等莖部較粗較硬的花材適用「水折法」。將莖部泡在水裡，手指抓著切口上方五公分處，利用指尖巧勁折斷莖部。接著將莖部壓入水中，浸泡兩到三秒。

基部剪口法、基部敲碎法
枝材

總的來說，枝材的吸水性並不好。在切口劃上深深十字刀痕的做法稱為「基部剪口法」；以鐵鎚敲碎硬枝的做法稱為「基部敲碎法」。這兩種方法都能促進枝材吸水。

逆水法

葉片較細，容易因悶熱枯萎的花材

細葉密集生長，容易悶熱枯萎，且使用「深水法」易使葉片受損的花材，不妨採用從葉片背面噴水的「逆水法」，效果最好。將花材倒拿，以噴霧器噴水。噴水時請避開花，只噴葉子。

深水法

葉片強韌的花材

使用水切法或水折法仍無法見效時，不妨將花材放在深水裡浸泡一小時以上。此做法可利用高水壓，促進莖部和葉片吸水。用報紙緊密捆起花材，並將花材放入高度超過花材一半的深水中。

水燙法

容易凋萎的野草

以報紙包覆花與葉，避免熱氣傷害，將莖部前端放入 60℃～ 80℃的熱水中。變色後立刻放入深水浸泡一小時以上，再剪掉泡過熱水的莖部。此方法可使吸水性變差的花材再次充滿活力。

火炙法

莖部較硬的花材

莖部較硬，吸水性差的花材，可先利用瓦斯爐的火燒炙根部，燒到碳化為止。燒炙長度以 1～ 3 公分為宜。根部變黑後，將花材放入深水浸泡一小時左右。接著剪掉黑色部位再插花。

花藝設計

做好花材的保鮮處理後，接著選擇自己喜歡的花器，開始插花，創作美麗的花藝作品。

學會剪花與固定花材的技巧，妝點出美麗作品後，絕對不可忽視延長賞花期限的祕訣。

做好花材的保鮮處理後，接下來就要將花插入花器裡，創作出美麗的花藝作品。為此，各位一定要學會基本的插花技巧。

將花插入花器時，首先要學的是固定花材的技巧。即使使用開口較寬、不易固定花材的花器，只要學會固定技巧，就能讓花材留在自己想要的位置與角度。除了插花最常

見、利用枝條與莖部的「一字型固定法」與「十字型固定法」之外，也可利用吸水海綿或劍山等工具。

此外，將分出許多枝條的花材剪成單枝使用，或趁著補水時剪短莖部，改用高度較低的花器等，都是提升插花技巧的小祕訣。

多花型花材
要剪成單枝使用

使用多花型玫瑰、洋桔梗、翠珠花等莖部有許多分枝的多花型花材時，只要剪成單枝使用，就能利用最少數量創造最豐盛華麗的花藝。為了避免產生浪費，修剪前請仔細思考下刀位置。

雖然有許多分枝，但直接使用無法創造分量感。

從分岔處剪下旁枝，接著剪短主枝，創造長短不一的枝條較容易創造造型。

配合擺飾地點
創作花藝造型

先想好擺放作品的地方，再決定花藝作品的大小。若要放在桌上，高度不可超過坐著時的視線位置。如此一來，兩人相對坐著聊天時，才不會被作品遮住了彼此的臉。建議製作圓形花藝，從各個角度看都漂亮。此外，擺放在櫃子上時，則要考慮從正面看的模樣。

放在櫃子上
使用橫長形花器，將所有的花朝前方擺放。

放在桌上
高度不要太高，打造從各個角度看都漂亮的圓形花藝作品。

善用莖部、枝條與道具
將花固定在想要的位置

即使使用的花材不多，也要發揮巧思固定花材，讓花材留在自己想要的位置與角度。選擇具有彈性、切口不易裂開的實心莖部或枝條，固定在花器裡，以此為支點插花的做法稱為「一字型固定法」或「十字型固定法」。使用吸水海綿或劍山時要記得隱藏，不要露出來。

一字型固定法
配合花器開口剪下尺寸契合的枝條或莖部，放入花器固定。在開口較寬的花器中，插入幾枝花材時，最適合採用此方法。

利用藤枝固定
將具有彈性的細藤枝捲成球狀，放在花器裡，再將花插在藤枝縫隙，固定花材。由於藤枝是自然材質，外露也沒問題。

十字型固定法

剪兩根枝條，呈十字型交叉在花器裡，將花器分成四等分。這個方法很堅固，可輕鬆固定花頭較重的花材，還可營造作品的高度。

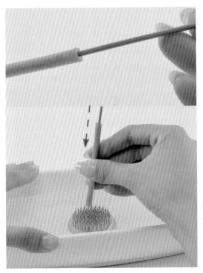

利用吸水海綿固定

使用吸水海綿，可任意控制花朵面向。斜切莖部，將花材插在海綿上，即可固定花材。朝海綿中心垂直插入即可。

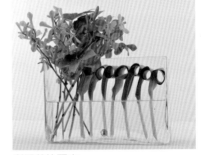

利用葉片固定

將寬度較寬且強韌的龍血樹葉片捲成筒狀，以膠帶固定，排放於花器中，使其成為設計的一部分，同時發揮花留的作用。

利用劍山固定

將花材莖部垂直插入劍山的針裡，若想創造角度，只要插好後慢慢調整莖部的傾斜角度即可。若花材的莖部太細無法插在針上，可先插在其他花材的粗莖上，再固定於劍山。

彎折或捲曲
莖部與葉子
為作品增添動感

　　若能彎折或捲曲花材的莖部與葉子，即可為作品增添躍動感。海芋、鬱金香、非洲菊等無節又筆直的莖部都可以用手折彎。此外，葉片較寬的龍血樹與銀河葉，以及柔軟有彈性的細長形辮子草，都能輕鬆用手捲曲，不妨發揮創意，運用在插花作品中

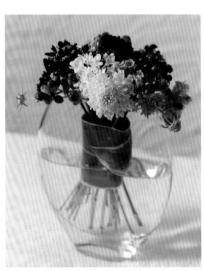

彎折莖部

想折彎海芋、非洲菊的莖部時，可讓莖部穿過雙手的大拇指和食指，滑動一隻手，輕輕地往想要的方向折，滑到花朵下方即可。

捲曲葉片

葉片較寬且強韌的龍血樹與蜘蛛抱蛋可捲成圓筒狀，裝飾在花朵四周，或纏繞在成束的花材莖部上，用途相當廣泛。

除了花器之外
亦可善用餐具與雜貨

插花不一定要使用花器，玻璃杯、馬克杯、水壺等餐具、竹籃、空盒、空罐、空瓶等生活雜貨，都能成為花藝創作的一部分。一般來說，口徑較小的容器只要少量花材就能呈現完美比例；喇叭型開口的器具較容易固定花材，可展現自然的開闊感，也是方便好用的花器。

拿出廚房現有的玻璃保存瓶，完成樸實的插花作品。

在簡單的盤子上放一個小酒杯，打造小巧的花藝作品。

擺放花藝時
也要注重環境條件

精心打造的花藝作品要避免陽光直射，或正對冷氣出風口，請務必放在不太冷也不太熱的地方，才能延長賞花期限。原產於熱帶地區的火鶴花與蘭花，請放在室溫不低於12℃的空間。此外，幾乎沒有陽光的玄關與廁所，適合擺放孤挺花、風信子等生命力強韌的球根花。

原產於熱帶地區的火鶴花要放在溫暖的地方。

延長賞花期限的方法

想延長花藝作品的壽命，絕對不可忽略日常保養。

基本上每天都要換水，保持清潔。花器裡的水變髒、莖部切口的導管（吸水管）阻塞是莖部腐爛、細菌孳生的主因。換水時請充分清洗花材根部，去除黏膩溼滑的物質。

清洗基部後，將花材莖部放入水中，在水裡剪掉舊的基部。這個做法可以去除導管裡孳生的細菌，同時更新莖部的橫切面，以新鮮導管促進吸水性。

注入新水前，千萬記得充分洗淨花器。

每天換水，換水時剪掉舊的基部

每天都要更換花器裡的水。充分洗淨附著在莖部，摸起來黏膩溼滑的物質，同時清洗花器。接著剪掉舊的基部，促進花材吸水。

每次都要摘除枯萎的葉子和凋謝的花，才能延長賞花期限。

在新鮮的水中剪掉舊的根部。如果花材還是感覺枯蔫，請用水燙法與深水法急救。

莖部黏膩溼滑是細菌孳生的徵兆，換水時請用手充分洗淨。

可在水中放入切花保鮮劑、漂白劑或銅幣

如無法每天換水，可在水中放入砂糖，補充花材耗的養分。亦可放入具有殺菌效果的市售切花保鮮劑，即無須每天換水（夏季除外）。含氯漂白劑、銅幣有助於殺菌；添加砂糖（一公升的水加一小匙）可以補充營養。

切花保鮮劑

滴入適量切花保鮮劑，可延長花材壽命，抑制微生物孳生。

漂白劑

在一公升的水中滴入五到六滴廚房用或洗衣用含氯漂白劑。

銅幣

由於銅具有殺菌效果，在一公升的水中放入兩到三枚銅幣即可殺菌。

贈送花朵

母親節、生日、結婚祝賀、伴手禮、探病、弔唁等，無論在任何場合中，贈送鮮花都能溫暖收禮者的心。依照禮俗與時間地點等需求，透過花卉表達關懷對方的心意。

贈送花束與花藝作品時，最重要的關鍵是考量收禮者的需求，選擇適合送禮場合的花材。

祝賀生日、結婚、生產、開店、開業、舉行發表會或展覽、賀壽、母親節、父親節、結婚週年紀念日、歡送會、探病、弔唁、供花等，送花的場合各有不同。不只要考量對方喜歡的花卉與顏色，也要選擇符合場合氣氛的花

材。此外，送花地點是否合宜？贈送的花禮是否方便對方帶回家？也要納入考量。

近年來一般人對於婚喪喜慶送的花沒有太多忌諱，但若是探病或弔唁，有些人會很在意別人送什麼花，最好還是遵守禮俗規定，才不會失禮。

送花時要顧慮禮俗規定
以及時間地點場合的需求

送花最重要的就是讓收禮者開心，因此一定要了解收禮者的喜好。如不清楚對方喜歡什麼花，只要避開好惡鮮明的花材，例如百合等香氣濃烈的花，或顏色較深的原色系花朵，就不會有太大問題。

基本上喜慶場合什麼花都能送，但絕對不能送花朵垂頸或花瓣容易散落的花材。建議贈送顏色明亮、感覺華麗的花卉。

通常盆栽會讓人產生「久病生根」、「住院很

久」等不吉利的聯想，仙客來的日文唸法帶有「死」、「苦」的諧音，菊花給人強烈的喪禮印象，因此探病時絕對不能送上述花卉。此外，白花與紫花也不適合探病時送給病人。建議選擇香味清淡，可直接放在病房裡當成裝飾的花藝作品。

表達弔唁之意或贈送供花時，選白色或紫色花準沒錯。不過，各地區的風俗民情不同，最好事先詢問喪家或對方親友的意見。一般來說，喪禮祭壇

上裝飾的花卉由葬儀社統一處理，請務必事前做好準備，了解喪禮使用的花朵。

Checklist

對方的喜好如何？
- **喜歡的花** 玫瑰、鬱金香、洋桔梗等一般人都會喜歡的花。
- **喜歡的顏色** 如不清楚這一點，不妨從對方平時常穿的衣服或使用的物品顏色判斷。
- **喜歡的風格** 可愛、溫柔、活力十足、充滿個性，以對方給人的印象挑選花材。

擺放在什麼地方？
- **自家或私人房間** 如果是一個人生活，不要送需要使用大型花器或花剪才能維護的花藝商品。
- **店面或公司** 贈送可直接擺放，無須費心維護的花藝商品或盆栽。
- **病房** 選擇不占空間，香氣清淡的花材。避免盆栽、仙客來或純白色花朵。
- **會場** 如果要在會場擺放一段時間，請選擇保鮮期長且可直接擺放的花藝商品。

在何處將花交給對方？
- **自家** 如以快遞寄送，請先確認對方何時在家。
- **外面** 準備放花的紙袋，方便對方將花提回家。
- **餐廳** 避免香氣濃烈的花，先請店家收起來，結帳時再帶走。
- **舞台** 贈送大型花束或原色系等顏色搶眼的花束，為對方錦上添花。

送禮用的花束做法

學會簡單又華麗的花束做法，臨時需要送禮或拜訪親友時就能派上用場。利用庭院裡開的花，或到超市、上網購買花材，比到花店買花更省成本。

採用「螺旋花束」的綁法，只要少量花材就能做出豐富華麗的花束。先用手握住正中間的花，接著保持相同方向以交叉的方式斜放其他花，所有花交叉在同一個螺旋點，最後綁成一束。

準備的材料

- 玫瑰…15 ～ 20 枝左右
- 桉樹…5 ～ 7 枝左右
- 橡皮筋…1 條
- 面紙或廚房紙巾…適量
- 鋁箔紙（20×30cm）…2 張
- 包裝紙…約 90×90cm
- 緞帶（5cm 寬）…80cm 左右

選擇突顯花色的紙張與緞帶。

3　以三枝玫瑰搭配一枝桉樹的比例，結合所有花材。

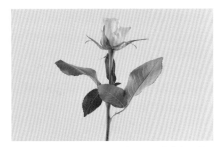

1　剪掉玫瑰枝條下方的葉子，去除莖上的刺。莖部筆直纖長的花材較容易做成花束。

4　旋轉花束，使所有花材重疊，以橡皮筋綁住原本用手指束緊的部位。

2　一一交叉重疊莖部，慢慢將玫瑰做成花束。

8 以紙巾包住莖部下方 7〜10cm 處。接著從上方澆水，讓紙巾充分吸水。

5 橡皮筋繞圈 3〜4 次後，將橡皮筋穿過其中一枝花材的莖部，完成固定。

9 接著以鋁箔紙包覆莖部，避免花束滴水。先以一張鋁箔紙從旁邊捲住莖部，再用另一張由下往上包覆莖部。

6 將橡皮筋固定位置以下的莖部剪成相同長度。

10 以鋁箔紙包覆莖部的狀態。至此已完成保水處理。

7 拿幾張面紙或廚房紙巾重疊在一起，從下方包住莖部切口。

14 一手拿起包好的花束，另一手整理包裝紙的形狀，並用膠帶固定在手部持握的位置。

11 將花束放在包裝紙中央，將底部往上摺，包覆花束。

15 綁上蝴蝶結遮住膠帶。緞帶沿著花束繞兩圈，打上蝴蝶結。

12 將左邊的紙往內摺，包覆花束。

13 最後將右邊的紙往內摺，疊在最上方且包覆花束。

依顏色、季節與場合

推薦適合的花材一覽表

紅色 | 愛、熱情、勇氣、華麗

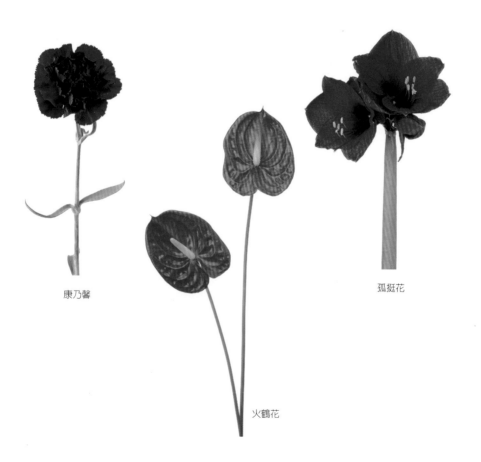

康乃馨

火鶴花

孤挺花

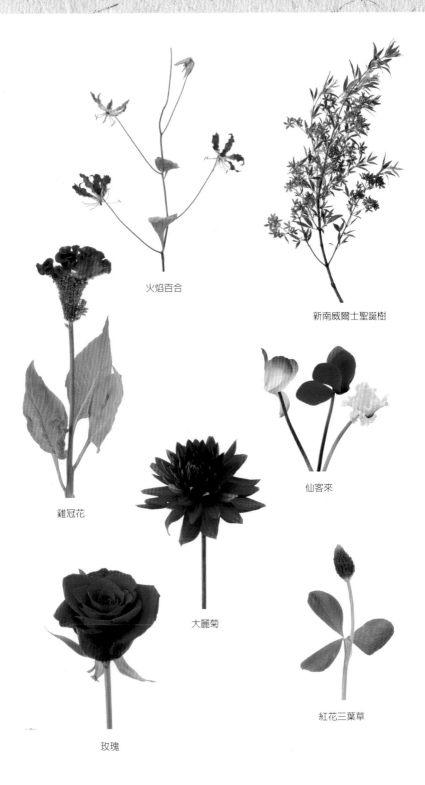

火焰百合

新南威爾士聖誕樹

雞冠花

仙客來

大麗菊

玫瑰

紅花三葉草

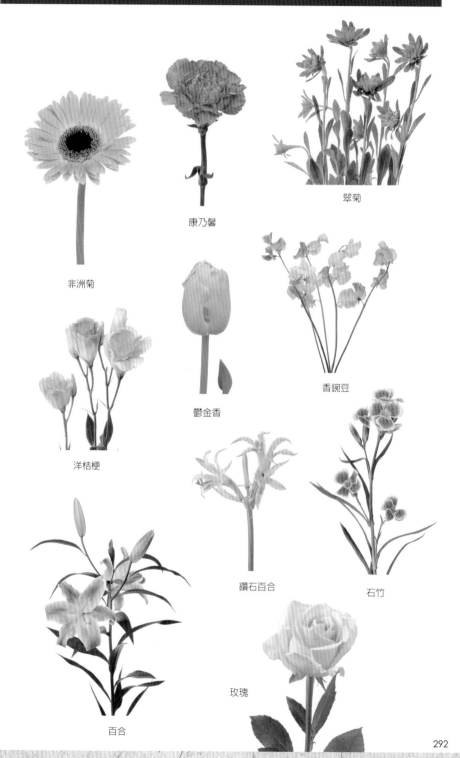

翠菊

康乃馨

非洲菊

鬱金香

香豌豆

洋桔梗

鑽石百合

石竹

百合

玫瑰

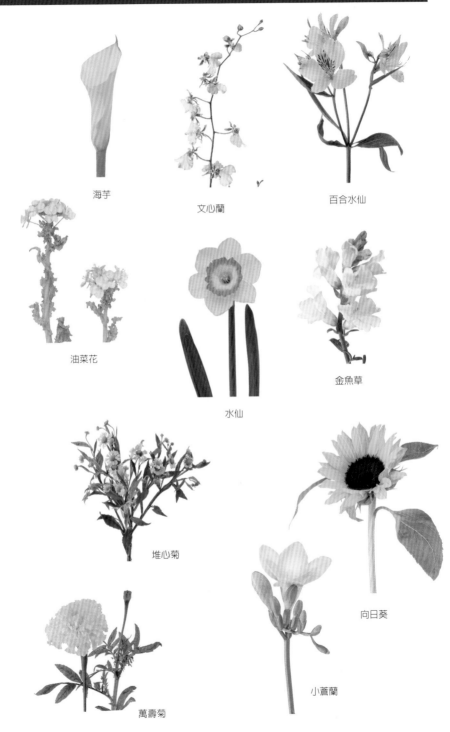

海芋

文心蘭

百合水仙

油菜花

水仙

金魚草

堆心菊

向日葵

小蒼蘭

萬壽菊

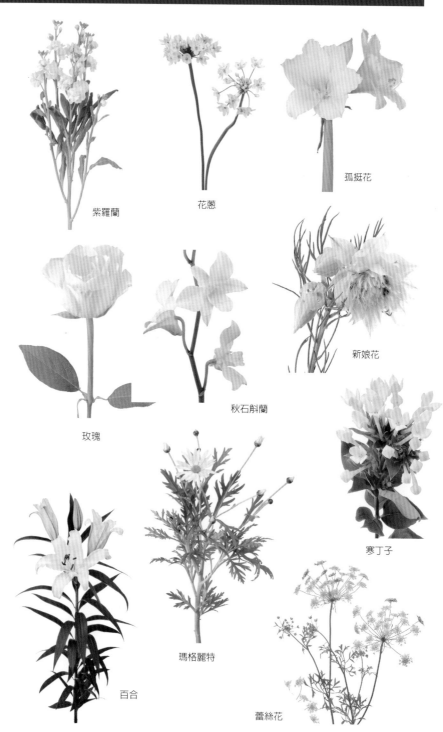

紫羅蘭

花蔥

孤挺花

玫瑰

秋石斛蘭

新娘花

寒丁子

百合

瑪格麗特

蕾絲花

風鈴草

刺芹

繡球花

琉璃唐綿

飛燕草

吉利草

山防風

矢車菊

勿忘草

龍膽

春｜淺色系、花木等

櫻花

風信子

白頭翁

冰島罌粟

金合歡

桃花

陸蓮花

鬱金香

千日紅

虎尾花

山防風

觀賞鬱金

大麗菊

雞冠花

繡球花

向日葵

五指茄

大波斯菊

菊花

秋明菊

袋鼠爪花

地榆

龍膽

芒草

蠟梅

茶花

仙客來

聖誕玫瑰

草珊瑚

菝葜

松樹

葉牡丹

生日

玫瑰

非洲菊

向日葵

鬱金香

母親節

丁香

瑪格麗特

石竹

康乃馨

結婚祝賀

百合

寒丁子

玫瑰

新娘花

生產祝賀

琉璃唐綿

香豌豆

非洲菊

蜂室花

秋石斛蘭

火焰百合

樹蘭

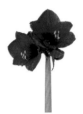
孤挺花

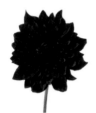
大麗菊

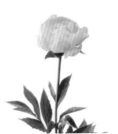
芍藥

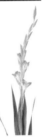
唐菖蒲

文心蘭

陸蓮花

鑽石百合

洋桔梗

西洋松蟲草

百合

小蒼蘭

菊花

洋桔梗

MONCEAU FLEURS
モンソーフルール

總店位於巴黎，全世界最大的連鎖花店。以
法國為中心，全世界店鋪超過五百家。日本
包括自由之丘本店在內，共有十三家分店。
自由之丘本店已成為當地地標，陳列在店外
的各式花卉吸引眾人目光。此外，消費者可
自由拿取自己想買的花，以最實惠的價格，
享受新鮮花卉、豐富選擇與優質服務。二樓
還有花藝教室。以「深受地區喜愛的花店」
為目標，陸續在日本國內展店。

http://monceau-fleurs-japan.com/
自由之丘本店：東京都目黑區自由之丘 1-8-9 岡田大樓 1F&2F
TEL03-3717-4187

STAFF

攝影 / 松岡誠太朗
藝術指導 / 石倉ヒロユキ（regia）
設計 / 小池佳代（regia）
花藝設計 / 長坂厚（MONCEAU FLEURS）、福島啓二（k's club）
執筆・編輯 / 中村裕美、友成響子、滿留禮子（羊カンパニー）
花材協力 / 川崎花卉園藝株式會社
協力 / 相嶋學、吉澤みゆき（川崎花卉園藝株式會社）、岡部陽子（ysteez）

參考文獻

・ 園藝大百科事典（講談社）
・ 花之園藝大百科（主婦與生活社）
・ 園藝植物大事典（小學館）
・ 花圖鑑　切花　補強改訂版（草土出版）
・ 最新版　花店的「花」圖鑑（角川マガジンズ）
・ 最新　花店的花圖鑑（主婦之友社）

台灣自然圖鑑 041

花藝植物全圖鑑
花屋さんで人気の 421 種 大判 花図鑑

監修	MONCEAU FLEURS
審定	陳坤燦
翻譯	游韻馨
主編	徐惠雅
執行主編	許裕苗
版面編排	許裕偉
創辦人	陳銘民
發行所	晨星出版有限公司
	台中市 407 工業區三十路 1 號
	TEL：04-23595820　FAX：04-23550581
	http://star.morningstar.com.tw
	行政院新聞局局版台業字第 2500 號
法律顧問	陳思成律師
初版	西元 2018 年 10 月 06 日
	西元 2023 年 06 月 23 日（四刷）
讀者服務專線	TEL：02-23672044 / 04-23595819#212
	FAX：02-23635741 / 04-23595493
	E-mail：service@morningstar.com.tw
網路書店	http://www.morningstar.com.tw
郵政劃撥	15060393（知己圖書股份有限公司）
印刷	上好印刷股份有限公司

定價 690 元

ISBN 978-986-443-477-0

HANAYASAN DE NINKI NO 421SHU OOBAN HANA ZUKAN
Copyright © 2011 by MONCEAU FLEURS
First Published in Japan in 2011 by SEITO-SHA Co.,Ltd.
Complex Chinese Translation copyright © 2018 by Morning Star
Publishing Co, Ltd.
Through Future View Technology Ltd.
All rights reserved

國家圖書館出版品預行編目 (CIP) 資料

花藝植物全圖鑑 /MONCEAU FLEURS 監修；游
韻馨翻譯 . —初版 . —台中市 ：晨星，
2018.10 面 ； 公分 . —（台灣自然圖鑑 ；
41）
譯自：花屋さんで人気の 421 種 大判 花図鑑
ISBN 978-986-443-477-0（平裝）
1. 花藝

971 107010264

詳填晨星線上回函
50 元購書優惠券立即送
（限晨星網路書店使用）